U0023704

Practical Casino Math

博奕數學

Robert C. Hannum
Anthony N. Cabot・著

楊維寧・譯

國家圖書館出版品預行編目(CIP)資料

博奕數學 / Robert C. Hannum, Anthony N. Cabot
　作. -- 初版. -- 新北市：揚智文化, 2012.02
　　面；　公分. --（博彩娛樂叢書）
　參考書目：面
　譯自：Practical casino math, 2nd ed.
　ISBN　978-986-298-028-6（平裝）

　1.賭博　2.娛樂業

998　　　　　　　　　　　　　　　　100019193

博彩娛樂叢書

博奕數學

作　　　者 / Robert C. Hannum, Anthony N. Cabot
譯　　　者 / 楊維寧
出　版　者 / 揚智文化事業股份有限公司
發　行　人 / 葉忠賢
總　編　輯 / 閻富萍
執行編輯 / 吳韻如
地　　　址 / 新北市深坑區北深路三段 260 號 8 樓
電　　　話 / (02)8662-6826
傳　　　真 / (02)2664-7633
網　　　址 / http://www.ycrc.com.tw
　E-mail / service@ycrc.com.tw
印　　　刷 / 鼎易印刷事業股份有限公司
　ISBN / 978-986-298-028-6
初版一刷 / 2012 年 2 月
定　　　價 / 新台幣 350 元

＊本書如有缺頁、破損、裝訂錯誤，請寄回更換＊

前　言

　　這本書主要是闡述博奕遊戲背後所牽涉的數學，並且精確地說明各種博奕遊戲賠率的計算，進而說明數學在管理博奕遊戲事業上所扮演的角色。讀者將會由這本書學到博奕遊戲如何及為何可以獲得預期的收益。書中所談的課題包括機率運算的基本準則、賠率的計算、期望值的求算、賭場優勢以及平均法則，進而談到如何根據博奕遊戲的賠率、博奕與經濟的規範、公平性的標準、玩家對賭場的價值及對其提供的折扣方案來設定博奕遊戲的適當價格。此外，我們會探討數個博奕遊戲，並舉例加以說明，並討論常用以評估博奕遊戲的數個績效指標，諸如玩家在牌桌上為換取籌碼所花的現金（通常由牌桌上的細縫塞入桌面下的盒錢箱中）、投注總金額、牌桌上莊家贏得的賭金、牌桌上莊家贏得的賭金除以玩家在牌桌上為換取籌碼所花的現金以及期望獲利（理論毛利）。讀這本書並不需要正式的數學訓練，但具有比例及數理推理的概念卻是有幫助的。這本書主要是針對賭場的經理人員或有志成為賭場經理的人所寫的一本書，但同時也可做為對博奕遊戲所牽涉之數學有興趣的人的參考書籍。

原　序

　　博奕產業的評論家長久以來指責這個產業（政治正確地）創造「博奕」（gaming）的名稱來取代「賭博」（gambling）一詞。博奕一詞由來已久，這一名詞更為正確地敘述這產業經營者的觀點，因為賭場經營者通常並不是在賭博，而是依據數學的準則來確保賭場能獲得毛利營收；也就是賭場經營者必須保證博奕遊戲的收入必須足以支付博奕遊戲產業諸如呆帳、營運費用、人事費用、稅賦及借貸利息的營運成本。

　　賭場的工作人員往往無法提昇他們的本職學能，因為他們不瞭解博奕遊戲背後所牽涉的基本數學原理以及這數學原理與賭場的獲利能力。一個賭場老闆經常會問在賭場中監督博奕遊戲的經理為何賭場能靠 21 點（blackjack）（即玩家與莊家的點數較靠近 21 點的人勝出）這遊戲賺錢？典型的答案是賭場維持一個賭場優勢（house advantage），這答案固然不錯，但往往他們不知道賭場優勢有多少？也不知道這遊戲在那些地方造就了這賭場的優勢？

　　如同其他產業一般，產業的經營者必須瞭解許多事情，當賭場提供各種不同的博奕遊戲時，經營者必須明瞭這些博奕遊戲如何地創造利潤。在博奕這個產業，沒有任何東西比數學扮演更重要的角色。

　　數學也可用來克服迷信所導致的風險。倘若一個頗具規模賭場老闆連著輸了相當金額給一些擲骰子玩家，若賭場老闆不將這情況視為正常的反覆無常而歸咎於不好的霉運，則他能做的就是花整個晚上的時間在賭場各個角落揮灑鹽巴以驅逐瘟神。

　　無論對玩家或莊家而言，迷信始終都是博奕的一部分。迷信可能導致賭場獲利能力受損。例如，賭場經理覺得某個發牌者對上某個特定玩家會帶有不好的運氣時，他可能會將發牌者換下牌桌而換上另一個發牌者。此時，若玩家往好的方向想，玩家可能會覺得賭場換下發牌者的目的只是要改變玩家的好運氣。若玩家往壞的方向想，玩家可能會覺得賭

場換上一個技術較好的發牌者，並企圖扭轉牌局的結果。更糟的是，甚至玩家可能會聯想起一個老掉牙的故事：賭場專門聘請一些老千來對付運氣特別好的玩家。

　　瞭解博奕遊戲背後所牽涉的數學對賭場經營者是很重要的，因為經營者可以保證滿足玩家合理的預期獲利。對大多數的人而言，博奕遊戲只是一種娛樂。博奕遊戲提供成年人渲洩在日常生活中來自人際與社會壓力的一個管道。

　　除了將博奕遊戲當成娛樂選項之外，玩家可能會重視他在玩博奕遊戲時感受到的博奕經驗。例如，有些人可能會面臨一個晚上花幾百元到棒球場看場球賽或去合法的職業賭場賭上兩把兩種選擇。倘若職業賭場中賭場優勢很強，導致玩家很快地輸光口袋中的錢，則玩家可能會留下一個不太愉快的博奕經驗。反過來說，倘若賭場提供免費的餐飲，則賭場可能會讓玩家留下一個勝過於在棒球場看球賽的博奕經驗，從而希望日後再次造訪賭場來回味這美好的博奕經驗。

　　同理，一個新推出的博奕遊戲能否風行？完全取決於這遊戲能否滿足玩家的預期心理。近幾年來，賭場陸續推出數個新的博奕遊戲，希望藉此引起玩家的興趣，進而擄獲玩家光顧賭場的心。不論一個博奕遊戲是否好玩或有趣，玩家通常更在意的是：會不會很快輸光口袋中的錢，或是幾乎不可能帶著贏來的賭金回家。

　　數學不僅在滿足玩家預期心理方面扮演重要角色，數學也會影響玩家的博奕行為。例如，當博奕遊戲需要理性決策時，你當然不可能押注於對手有較大獲勝機率的情況。亞當史密斯（Adam Smith）主張所有對莊家有利的博奕遊戲都是不合理的。他在書中寫道：「相較於你所鼓吹彩券的購買張數，倘若找不到更確定的數學論述，則你很可能會是一個輸家。倘若押注於每一張彩券，則肯定是個輸家。若購買的彩券張數愈多，則愈可能是個輸家。」

目　錄

第 一 章

博奕遊戲簡史

美國消費者花在合法博奕遊戲上的金額往往超過看電影、音樂光碟、主題遊樂園、露天體育球賽及錄影帶金額的總和。光是 2003 年，玩家花在博奕遊戲的賭金總額就高達 8,600 億美元，其中的 730 億美元則是博奕產業的毛利收益 ❶。

♣ 博奕遊戲早期歷史

博奕遊戲在人類下層社會乃至上流社會流傳已超過千年。Pontius Pilate 的兵士曾經針對耶穌在十字架上受難時所穿的長袍打賭。羅馬君主 Marcus Aurelius 的身旁經常有收付賭注者的蹤影。Sandwich 伯爵發明了三明治的點心讓他得以在不離開牌桌的情況下進食，三明治也因此以伯爵的名字命名。喬治華盛頓也曾在美國革命時期在他的帳篷中主持過博奕遊戲。博奕遊戲也曾是美國西部牛仔時代的同義字。而藉由描寫一個上癮賭徒的音樂劇「Guys and Dolls」中，「Luck Be a Lady Tonight」成為大家最耳熟能詳的流行樂曲之一。

目前所知最早的博奕遊戲是一種類似投骰子的遊戲，不同的是，當初投擲的是用羊或鹿的膝關節部位骨頭磨成的方形實心牢不可破的骰子，乃是今日骰子遊戲的前身。用動物膝關節骨所製成的骰子常在世界各地考古挖掘中出現，埃及出土的帝王墓穴壁畫中顯示西元前三千五百年就出現了用動物膝關節所製成的骰子博奕遊戲；希臘陶壺上也畫有年輕男子投擲骨頭於一圓圈中的圖像，這些情形說明博奕遊戲的起源很早 ❷。

或許會有些人以為博奕遊戲是現今的產物，事實上，博奕遊戲的存在可以追溯到很早的歷史時期，埃及帝王墓穴出土的骰子即為有力的證據。另外，中國、日本、希臘及羅馬所出土的文物都顯示，早在西元前

❶ 美國博奕協會（American Gaming Association）、Christiansen Capital Advisors；本章大多數的資料來源均取自這兩者。

❷ Peter L. Bernstein, *Against the Gods: The Remarkable Story of Risk*, p.12.

二千三百年就存在具有技巧及運氣的博奕娛樂遊戲。

　　美國原住民及來自歐洲殖民者的背景文化影響了美國對博奕產業現有的觀點與運作實務，美國的原住民曾發明一些博奕遊戲與使用的語言，並深信他們的神祇決定了每個人的命運及機運。1643 年，探險家 Roger Williams 在他的遊記中記述了一些由當時住在羅德島的 Narragansett 印第安人所發明的博奕遊戲。

　　英國在美洲的殖民運動部分是受到十七世紀初期即已風行之彩券收入的資助，因彩券早在英國喬治王時代即被大眾視為一種自動繳稅的方式，因此當歐洲殖民者登陸美洲大陸後，彩券也隨之風行。一些顯赫人士，諸如 Ben Franklin、John Hancock 及 George Washington 即在全國十三個殖民區贊助發行了六種彩券以募集遂行計畫的資金。西元 1765 及 1806 年間，麻州政府即允許發行彩券募集資金以興建哈佛學院（Harvard College）的學生宿舍及購置學校設備。其他高等學府，包括達特茅斯（Dartmouth）、耶魯（Yale）及哥倫比亞（Columbia）也都受到彩券發行收入的資金贊助；甚至經由彩券發行來籌措美國獨立革命時期所需的經費 ❸。

　　從博奕遊戲發明以後，「機率」的直覺概念很可能就是用來量化賭徒的勝率，希臘字 eikos 即有「預期具有某種程度的把握」。亞里斯多德（Aristotle）在其著作《論天》（De Caelo）更進一步解釋道⋯⋯「投擲骰子時，不可能會出現一萬次相同的結果，但出現一兩次相同的結果則容易得多。」

　　賭徒對博奕遊戲出現結果的直覺在西元 1494 年開始跟數學牽扯上關係。當時有個名叫 Luca Paccioli 的聖方濟教會（Franciscan）教士提出一個後來被稱為「點數問題」（problem of the points），源自一種稱為 Balla 的博奕遊戲。這遊戲規定甲與乙二人同意任何一方贏得六回合即停止遊戲。倘若遊戲在甲贏得五回合及乙贏得三回合時便停止，則此時賭金應

❸Mike Roberts, "The National Gambling Debate: Two Defining Issues," *Whittier Law Review*, Vol. 8, no. 3, 1997; *Scarne's New Complete Guide to Gambling; Encarta Online Encyclopedia.*

如何分配？這個問題直到五十年後的文藝復興時代，才第一次由一名博學且自稱有賭癮的 Girolamo Cardano 試圖解答，但直到西元 1663 年才被公諸於世。

現代人將發明「機率」理論的功勞歸諸於巴斯卡（Blaise Pascal）及費馬（Pierre de Fermat）兩人。這兩人在西元 1650 年代的書信往來中，利用了被後世稱之為巴斯卡三角形（Pascal Triangle）的方法解決了點數問題。巴斯卡三角形原理可解出各種可能組合情形（而非只是甲贏得五回合及乙贏得三回合）占所有可能結果的比例 ❹。

美國博奕產業的收益──十年的趨勢變化 ❺

當博奕產業擴展至美國各地時，每年「總收益」（gross gambling tevenue, GGR）穩定地成長。「總收益」是指下注賭金扣掉付給玩家所贏的金額，是博奕產業經濟價值的實值指標。總收益反映諸如賭場、賭馬、彩券或其他博奕遊戲在扣掉稅金、人事成本及其他費用之前所賺的金額，亦即慣稱的「營業額」（sales）而非「淨利」（profit）。例如西元 2003 年，「商業賭場」（commercial casino）有超過 270 億美元的總收益（這其中並不包括海上郵輪附設之賭場及非賭場遊戲機的收益），但付出 118 億美元的人事成本及超過 43 億美元的稅賦及其他費用。

表 1-1 呈現的是西元 1993 至 2003 年商業賭場以及包括「同注分彩」賭金、彩券、賭場、合法簽注、慈善博彩、賓果遊戲、印第安保留區及撲克牌賭坊等博奕產業總收益的成長情形。

❹ Charles Murray, *Human Accomplishment* (2003), p. 232.
❺ 美國博奕協會。

表 1-1　商業賭場及博奕產業總收益成長情形

年	商業賭場	博奕產業
1993	112 億美元	347 億美元
1994	138 億	398 億
1995	160 億	451 億
1996	171 億	479 億
1997	182 億	509 億
1998	197 億	549 億
1999	222 億	582 億
2000	243 億	614 億
2001	257 億	633 億
2002	265 億	687 億
2003	270 億	729 億

資料來源：美國博奕協會（American Gaming Association）。

表 1-2　西元 2003 年美國各州具有商業賭場的統計數字

州名	營運賭場數	總收益	博奕稅收	賭場員工數	賭場員工薪資
科羅拉多	44	6.982 億美元	0.956 億美元	7,364	2.071 億美元
伊利諾	9	17 億	7.199 億	9,101	3.764 億
印第安那	10	22 億	7.027 億	16,555	5.895 億
愛荷華	13	10 億	2.097 億	8,764	2.785 億
路易斯安那	18	20 億	4.489 億	20,755	4.527 億
密西根	3	11 億	2.502 億	8,087	3.680 億
密西西比	29	27 億	3.250 億	30,377	10 億
密蘇里	11	13 億	3.690 億	10,700	3.100 億
內華達	256	96 億	7.765 億	192,812	70 億
紐澤西	12	45 億	4.145 億	46,159	12 億
南達科塔	38	0.704 億	0.055 億	1,734	0.349 億
總計	443	270 億	43 億	352,428	118 億

資料來源：賭場經營者、各州博奕管制機構和協會。

第二章

博奕遊戲數學理論

這一章主要是說明博奕遊戲所牽涉到的基本數學原理。「比例」（percentage）、「賠率」（odds）及「機率」（probability）是博奕產業的基本數學。數學原理可以保證博奕產業的獲利，因博奕遊戲算是博奕產業商品，博奕產業的經營管理人員有必要瞭解各種博奕遊戲背後如何讓博奕產業獲利的基本數學原理。

♣ 機率

顧名思義，隨機博奕遊戲的出現結果在事前是無法確切知道的，描述或計算這些隨機現象的數學為「機率」。並不令人意外的，現今機率理論的基礎確實是源自十七世紀博奕遊戲所衍生出來的數學問題。這些問題主要是關於賭金輸贏發生的機率。現今賭場依然面對相同的問題，拉斯維加斯（Las Vegas）賭場聘僱一位數學家的原因，即是針對其賭場中的博奕遊戲計算出各種可能出現結果的機率，其中可能包括一些特殊情況，諸如玩家建議某些新奇的賭注，或移除賭金上限的規則。

大部分的人對機率可能有些基本概念，例如投擲一枚公平的銅板，出現正面的機率是 1/2；亦即當投擲次數很多時，我們預期有一半的次數會出現正面。比較嚴謹的說法是機率是用來量化「事件」（event）發生的可能性。當面對一個隨機實驗時，機率是用來描述出現各種可能結果的情形。可能的隨機實驗包括投擲一對骰子、由一副撲克牌抽取一張牌、在吃角子老虎機上選取一種組合，或一輪盤牌桌上轉出的中獎號碼。

機率反映一個隨機現象（即事件）出現的相對頻率，或可解釋為在重複的隨機實驗中隨機現象出現的「比例」；換句話說，在大量重複的隨機實驗中，事件出現的相對頻率會趨近於事件出現的機率。機率可表示為一個分數、小數或百分比，例如銅板出現正面的機率為 1/2、0.50 或 50%。有時候機率可解讀為「機會」（chance）。例如，當投擲一枚公平的銅板時，有 50% 的機會出現正面。

　　考慮撲克牌的例子。一副標準的撲克牌有 52 張，其中有 4 張么點牌（ace），今由 52 張牌中隨機抽取 1 張牌，則抽中么點牌的機率為 4/52 或 1/13，或可解讀為有 7.7% 的「機會」抽中么點牌么點牌。而抽中 1 張「方塊」（diamond）的機率為 13/52（或 25%），抽中 1 張「紅心」（red）的機率為 26/52（或 50%），抽中 1 張「人面牌」（face card）（即 J、Q、K）的機率為 12/52（或 23.1%）。

　　考慮投擲骰子的例子。一個公平的骰子有 6 個面，各面標註 1 至 6 點，投擲一次出現 4 點的機率為 1/6，出現 6 點的機率也是 1/6。若投擲一對公平骰子，則會產生 36 種可能結果，這可經由以下的想像加以理解：將兩顆骰子想像成一顆紅骰子及一顆綠骰子，一種可能結果是紅骰子出現 4 點及綠骰子出現 3 點，另一種可能結果是紅骰子出現 3 點及綠骰子出現 4 點。這兩種結果 (R4, G3) 及 (R3, G4) 出現的機率都是 1/36。而兩顆骰子點數和為 7 出現的機率是 6/36，因為有以下 6 種可能的組合情 形：(R1, G6)、(R2, G5)、(R3, G4)、(R4, G3)、(R5, G2) 及 (R6, G1)。同理，點數和為 2、3、4、5、6、8、9、10、11 及 12 出現的機率分別為 1/36、2/36、3/36、4/36、5/36、5/36、4/36、3/36、2/36 及 1/36。

　　考慮輪盤（roulette）的例子。一個「雙零輪盤」（double-zero roulette）有 38 個號碼（即號碼 1 ～ 36 及 0 與 00 兩個號碼）──18 個紅色號碼、18 個黑色號碼及 2 個綠色號碼。若將雙零輪盤旋轉一次，則球會落在號碼 8 的機率為 1/38，會落在號碼 00 的機率為 1/38，而會落在 1 ～ 12 的機率為 12/38。美國賭場多為雙零輪盤，而歐洲多為「單零輪盤」（single-zero roulette），亦即沒有 00 的號碼，其他則與雙零輪盤類似。若將單零輪盤旋轉一次，則球會落在號碼 8 的機率為 1/37，而會落在號碼 1 ～ 12 的機率為 12/37。

基本機率法則

　　目前所談的隨機實驗都有個共通的特性，那就是每個可能結果出現

的「機率」都一樣。例如，投擲一對公平骰子時，產生 36 種可能結果，而每種結果出現機率都是 1/36。當從一副 52 張撲克牌中隨機抽出 1 張牌時，每張牌被抽中的機率都是 1/52。當旋轉輪盤時，每個號碼出現的機率都一樣。雖然有許多隨機實驗可經由此一特性（每個可能結果出現的機率一樣）加以分析，但當面對較複雜的情況時，我們需要一些基本的機率法則來計算事件的機率。熟悉這些基本的機率法則有助於理解博奕遊戲背後所牽涉的數學原理。

機率法則一：任何事件發生的機率必介於 0 與 1 之間

一個事件發生的機率代表這事件發生可能性的大小。若機率為 0，則代表這事件不可能發生；若機率為 1，則代表這事件必定發生。當事件發生的機率愈接近 1，則代表這事件愈可能發生；當事件發生的機率愈接近 0，則代表這事件愈不可能發生。

機率法則二：補集法則

一個事件發生的機率，加上同一事件不會發生的機率會等於 1。與某一事件相對的事件稱為其「補集事件」（complement）。例如，「出現正面」的補集事件是「出現反面」，「出現奇數」的補集事件是「出現偶數」，「出現『黑桃』（spade）」的補集事件是「出現『非黑桃』（non－spade）」。「補集法則」（complement rule）之所以為真，是因為所有可能結果出現的機率和為 1。例如，當由一副 52 張撲克牌中隨機抽 1 張牌時，會抽中「黑桃」的機率為 13/52，而抽中「非黑桃」的機率為 39/52 ＝ 1 － 13/52；亦即會抽中「黑桃」或「非黑桃」的機率為 13/52 ＋ 39/52 ＝ 1。

機率法則三：加法法則

對兩個「互斥」（mutually exclusive）事件而言，其中至少有一事件發生之機率等於個別事件發生機率之和。若「事件」A 的發生意味「事

件」B 沒有發生，則「事件」A 與「事件」B 稱為「互斥事件」。換句話說，若兩個不能同時發生，則稱兩個事件「互斥」。例如，從一副 52 張撲克牌中隨機抽 1 張牌時，所抽出之牌可能為 1 張黑桃（spade）或 1 張紅心（heart），但不可能同時為 1 張黑桃及紅心，所以「抽出一張黑桃」及「抽出 1 張紅心」即為「互斥事件」，則「抽出 1 張黑桃」或「抽出 1 張紅心」之「機率」會等於抽出 1 張黑桃的機率 13/52 加上抽出 1 張紅心的機率 13/52，亦即 26/52。同理，當投擲一對公平骰子時，出現點數和為 7 或 11 之機率為 6/36 ＋ 2/36，而出現點數和為 2、3 或 12 之機率為 1/36 ＋ 2/36 ＋ 1/36。

機率法則四 Ａ：乘法法則—獨立事件

對兩個獨立（independent）事件而言，兩個事件同時發生之機率等於個別事件發生機率之乘積。

「加法法則」（addition rule）是用來求算兩個事件中至少有一事件發生之機率，而「乘法法則」（multiplication rule）則是用來求算兩個事件同時發生之機率。

若事件 A 的發生不會影響事件 B 的發生與否，則稱事件 A 與事件 B 互為獨立。例如，當投擲一枚公平銅板 2 次，則不論第一次投擲出現的是正面或反面都不會影響第二次投擲結果，所以稱「第一次投擲結果」與「第二次投擲結果」互為「獨立」，則投擲 2 次都出現正面的機率為 $1/2 \times 1/2 = 1/4$。同理，投擲一枚公平銅板 5 次會出現 5 次都正面的機率為 $1/2 \times 1/2 \times 1/2 \times 1/2 \times 1/2 = (1/2)^5 = 1/32$。相同的道理，投擲兩枚公平骰子 5 次，5 次都出現點數和 12 的「機率」為 $(1/36)^5$，或重複 60,466,176 次實驗（「投擲兩枚公平骰子 5 次」代表 1 次實驗），平均會出現 1 次「5 次都正面」。若旋轉雙零輪盤 10 次，則 10 次都出現紅色號碼之機率為 $(18/38)^{10} = 0.0005687 \approx 1/1,758$；亦即在 1,758 次的實驗中，大概會出現 1 次這種現象。以上這些機率的求算就是根據事件彼此是獨立的假設，亦即試驗（trial）的結果不會相互影響（例如，每次旋轉雙零

輪盤的結果不會相互影響）。

在拉斯維加斯有一名為 Desert Inn 的賭場（現已不復存在）曾很驕傲地展出一對骰子，這對骰子在「雙骰」（craps，又稱快骰或花旗骰）的博奕遊戲中曾連續丟出 28 次的 "pass"❶。根據獨立事件的乘法法則，出現這種現象的機率為（0.493）28（其中 0.493 是在雙骰的博奕遊戲中會丟出 "pass" 的機率），亦即在 4 億次的實驗中，大概會出現 1 次這種現象（這對傳奇骰子於西元 1951 被盜）。

機率法則四 B：乘法法則—非獨立事件

對兩個「非獨立」（dependent）事件 A 與 B 而言，A 與 B 同時發生之「機率」等於 P(B|A)×P(A)，其中 P(B|A) 代表在事件 A 發生的情況（條件）下，事件 B 會發生的機率（稱為「條件機率」）。

這條法則類似於上一條法則，但面對的是「非獨立事件」。例如，連續由一副撲克牌抽取 3 張牌（取出不放回），則如何求算 3 張皆為么點牌之機率）？第一張會抽出么點牌的機率為 4/52，因為是「取出不放回」，則在第一張抽出么點牌的情況下，第二張會抽出么點牌的機率為 3/51。同理，在第一張及第二張都抽出么點牌的情況下，第三張會抽出么點牌的機率為 2/50。根據機率法則 4B，3 張皆為么點牌之機率為 4/52×3/51×2/50 ＝ 0.000181 ≈ 1/5,525；亦即在 5,525 次的實驗中，大概會出現 1 次這種現象。

在連續由一副撲克牌抽取 3 張牌（取出不放回）的例子中，每次試驗並非「獨立」。例如，第一次抽出的結果會影響到第二次的試驗。倘若第一次沒有抽中么點牌，則第 2 張會抽出么點牌的「機率」為 4/51 而非 3/51，亦即第一次抽出的結果會影響到第二次的試驗。倘若是「取出放回」的情況，則第一次抽出的結果不會影響到第二次試驗。所以在「取出放回」的情況下，3 張皆為么點牌之「機率」為 4/52×4/52×4/52 ＝

❶ Barney Vinson, *Las Vegas Behind the Tables*, Part 2, (1988).

0.000455 ≈ 1/2,197；亦即在 2,197 次的實驗中，大概會出現 1 次這種現象。

　　這些例子點出了輪盤、雙骰與「21 點」（blackjack）等博奕遊戲之間的主要差別，輪盤及雙骰的每次結果是相互「獨立」，而 21 點的每次結果並非相互「獨立」。對輪盤及雙骰而言，每次試驗的結果沒有任何瓜葛，例如即使輪盤接連開出 10 次紅色號碼，下次會開出紅色號碼的機率仍然是 18/38。

　　21 點每次出現的結果並非相互獨立，其原因是第二次所拿的牌是第一次用剩的撲克牌，這也就是在玩 21 點時，玩家可以算牌（card-counting）而會較莊家具有優勢的原因。

賠率

　　賠率是機率的另一種表示法。「機率」指的是有興趣的事件相對於所有可能結果之對比關係，而賠率則是有興趣的事件與其補集事件之對比關係。例如，由一副 52 張撲克牌中抽取 1 張牌，則會抽中黑桃的機率是 13/52，這是因為一副撲克牌中共有 52 張牌，而其中有 13 張黑桃。若以賠率的形式表現，則賠率是 3（即 1 賠 3），因為抽中非黑桃相對於抽中黑桃的機會是 3 比 1。就雙零輪盤的例子而言，出現某個特定號碼的機率是 1/38，而出現某個特定號碼的賠率是 37。為方便起見，機率與賠率可以如下換算：若機率為 p，則賠率是 $(1 - p)/p$，則機率是 $1/(k + 1)$。例如當投擲一對公平骰子時，出現「點數和為 7」的機率是 1/6，則賠率為 $(1 - 1/6)/(1/6) = 5$（即 1 賠 5）；而會出現「點數和為 7」的賠率是 35（即 1 賠 35），則機率為 $1/(35 + 1) = 1/36$。

　　「真實賠率」（true odds）與「實際賠率」（payoff odds）是不同的。想想雙零輪盤的例子，對某些特定號碼，真實賠率是 37，但一般賭場實際賠率卻只有 35，這也就是為什麼賭場可以賺錢的原因。

排列

　　「排列」（permutation）指的是將一堆物品排成序列時，存在多少種不同的排法。

　　考慮賽馬的例子。假設有 A、B、C、D 及 E 五匹馬。在賽馬的博奕遊戲中，雙重彩（exacta/perfecta）指的是所押注的兩匹馬（冠軍及亞軍）確實奪得冠軍及亞軍（即次序不可顛倒）才算贏得賭局，所以需要印製 20 種可能的雙重彩票券，因為從五匹馬中選取兩匹馬就存在有 10 種情形，若選中的兩匹馬是 A 及 C，則有「A 冠軍及 C 亞軍」（AC）與「C 冠軍及 A 亞軍」（CA）兩種情況。所以共有 AB、AC、AD、AE、BA、BC、BD、BE、CA、CB、CD、CE、DA、DB、DC、DE、EA、EB、EC、ED 20 種情形。而三重彩（trifecta）的賭法則是押注的三匹馬確實分別奪得冠軍、亞軍及季軍（即次序不可顛倒）才算贏得賭局，則需要印製 60 種可能的三重彩票券。

　　當所要排列的物品數量很多時，條列各種可能的排列情形是不可行的，下列的數學公式允許我們（在不須條列各種可能的排列情形下）計算到底有多少種排列情形。

　　「排列」的公式：由 n 個不同物件中取出 r 個並加以「排列」（每個物件只能出現 1 次，而且順序是具有意義的），則可能的情形有：

$$P_{n,r} = \frac{n!}{(n-r)!} = n \times (n-1) \times \cdots\cdots \times (n-r+1)$$

　　其中 $n! = n \times (n-1) \times (n-2) \times \cdots\cdots \times 2 \times 1$。公式中的驚嘆號代表「階乘」，$n!$ 念作 n「階乘」。例如，4! = 24, 5! = 120，而 10! = 3,628,800。另外，我們定義 0! = 1。

　　根據「排列」的公式，當 $n = 5$，$r = 2$ 時，$P_{5,2} = 20$，以及當 $n = 5$，$r = 3$ 時，$P_{5,3} = 60$，亦即驗證了賽馬例子中雙重彩及三重彩票券數目的問題。同理，當有 10 匹馬時，雙重彩及三重彩所需的票券種類分別

是 $P_{10,2} = 90$ 及 $P_{10,3} = 720$；而當有 16 匹馬時，雙重彩及三重彩所需的票券種類分別是 $P_{16,2} = 240$ 及 $P_{16,3} = 3,360$。

當 $n = r$ 時，$P_{n,n} = n!$，亦即是將 n 個不同物件加以排列的數目。例如，將 A、B 及 C 三個物件加以排列，會產生 ABC、ACB、BAC、BCA、CAB 及 CBA 3! = 6 種不同的排列。

下一個例子是關於數字的排列，雖然順序是具有意義的，但同一個數字可以重複出現，所以上面的排列公式並不適用。亞利桑納州的 Pick 3 及德州的 Pick 3 兩種博奕遊戲都是 1 賠 500（如果所挑的三位數號碼確實開出）。因為相同的數字可以出現不同的位數（例如 4-4-8），「排列」公式並不能用來計算所有可能票券的數目。若三個數字皆不相同，則根據「排列」公式可算得 $P_{10,3} = 720$ 種可能情形。但 Pick 3 允許相同的數字出現不同的位數，所以共有 $10 \times 10 \times 10 = 1,000$ 種 Pick 3 的票券，亦即贏得 500 倍賭金的機率只有 0.001。類似的數字博奕遊戲計有德拉瓦州及佛羅里達州的 Play 4、賓夕法尼亞州的 Big 4 及俄亥俄州的 Pick 4，差別是四位數，若開出所挑的號碼，則是 1 賠 5,000。事實上，這些四位數的博奕遊戲中獎的機率只有 1/10,000。

組合

「組合」（combination）指的是由一堆物件中選出數個物件的可能情形。不同於「排列」的是，選出的物件並不加以排列，亦即順序並無意義。

考慮賽馬的例子。一個稱為連贏（quinella）的博奕遊戲是挑選兩匹獲得冠、亞軍的馬，但不計順序。例如，挑選 A、C 兩匹馬，若「A 獲得冠軍及 C 獲得亞軍」或「C 獲得冠軍及 A 獲得亞軍」兩種情形都算中獎。考慮有 5 匹賽馬 A、B、C、D 及 E 的情形，連贏的組合有 AB、AC、AD、AE、BC、BD、BE、CD、CE 及 DE 10 種情形。因為連贏不需要考慮排列順序，連贏所需票券的數目較雙重彩所需票券的數目少。

類似於排列公式，組合有以下的公式：若從 n 個不同物件中選出 r 個物件，則有

$$\binom{n}{r} = \frac{n!}{r!(n-r)!}$$

種可能情形。其中符號 $\binom{n}{r}$ 念作「 n 取 r 」。組合與排列最主要的差異是組合不考慮排列順序，而排列必須考慮排列順序。有許多博奕遊戲牽涉到由一堆物件（或號碼）中抽取一些物件，但並不考慮排列的順序，這些博奕遊戲包括基諾（keno）、樂透彩（lottery）及撲克（poker）。

考慮樂透彩的例子。「科羅拉多樂透彩」（Colorado lotto）是由 1 號 ～ 42 號的 42 個號碼中挑選 6 個號碼。若開出的 6 個號碼與所挑選的 6 個號碼相同（不論順序），則可贏得累積獎金。因由 42 個號碼中挑選 6 個號碼會產生 $\binom{42}{6}$ = 5,245,786 種可能情形，要贏得科羅拉多樂透彩的機率約等於 520 萬分之 1。

考慮撲克的例子。當由一副 52 張撲克牌中抽取出 5 張牌時，我們可以經由組合公式計算會拿到「同花大順」（royal flush）（即以 10 為起頭號碼的同花順）的機率。由一副 52 張撲克牌中抽取出 5 張牌會產生 $\binom{52}{5}$ = 2,598,960 種可能情形，而「同花大順」有 4 種情形（因各花色有一「同花大順」），所以會拿到「同花大順」的機率為 4/2,598,960 = 1/649,740。

♣ 期望值

一個玩家對某種博奕遊戲賭金獲利的「期望值」（expectation / expected value），指的是「若持續地玩此博奕遊戲，則長期的平均獲利」。對玩家而言，幾乎所有博奕遊戲都具有負值的獲利期望值；換句話說，長期來講，玩家到最後都是輸家，這就是賭場能賺錢的原因。

我們要對「長期」二字做進一步的說明。曾經有位玩家在賭場玩

「吃角子老虎機」（slot machine），旁邊的告示牌標明這有 98% 的報酬率。事後她很生氣地向內華達州的博奕管理部（Gaming Control Board）控訴賭場告示牌不實，因為她花了美金 100 元玩吃角子老虎機，最後輸個精光，她認為應得到 98 元的回饋。稽核委員向她解釋「98% 指的是『長期』的平均」，即使聽完解釋，她最後還是無法釋懷。

下注金額的「期望值」

下注金額的期望值會受到輸贏機率以及輸贏金額的影響。下面的公式可用來計算下注金額的期望值 EV：

$$EV = \sum_i (淨收益_i \times p_i)$$

其中「淨收益」i 代表淨收益的某種金額（第 i 種金額），而 p_i 代表會獲得淨收益 i 的機率。

考慮由一副 52 張撲克牌中隨機抽取 1 張牌，假設押注的賭金是美金 1 元。若抽中黑桃則可得 1 元（即 1 賠 1），亦即淨贏 1 元的機率是 1/4，而淨輸 1 元的機率是 3/4。所以這個遊戲之下注金額的期望值 EV 為：

$$EV = 〔(\$1) \times 1/4〕 + 〔(-\$1) \times 3/4〕 = -\$0.50$$

亦即「長期」來看，每下注 1 元會淨輸 0.50 元。這在直覺上是很合理的，因為平均下注 4 次（每次下注 1 元）中，有 1 次「淨贏」1 元，而有 3 次「淨輸」1 元，所以平均下注 4 次會「淨輸」2 元，亦即每次下注 1 元會淨輸 0.50 元。

再看另個例子。考慮雙零輪盤的博奕遊戲。假設實際賠率是 35（即 1 賠 35）。若挑選號碼 17 並下注 5 元，若開出 17 的號碼，則淨收益為 35×5 = 175 元，否則淨收益為 -5 元。其發生的機率分別為 1/38 及 37/38。所以下注金額的期望值 EV 為：

$$EV = \left[(\$175) \times 1/38 \right] + \left[(-\$5) \times 37/38 \right] = -\$0.263$$

這意味「『長期』來看，每下注 5 元於號碼 17 會淨輸 0.263 元」。換個角度看，若玩家每下注 5 元於號碼 17，則賭場平均會淨賺 0.263 元。同理，若玩家挑選紅色號碼（開出機率為 18/38）並下注 25 元（假設 1 賠 1），則下注金額的期望值 EV 為：

$$EV = \left[(\$25) \times 18/38 \right] + \left[(-\$25) \times 20/38 \right] = -\$1.316$$

換句話說，若玩家每下注 25 元於紅色號碼，則賭場平均會淨賺 1.316 元。

♣ 賭場優勢

玩家下注金額的期望值乘以 − 1，然後除以下注金額就是「賭場優勢」（house advantage/house edge）。換句話說，下注金額中，平均被賭場賺走的比例就是賭場優勢。因為賭場優勢是一個比例，所以無論下注金額的大小，對同一種博奕遊戲而言，賭場優勢是固定不變的。

賭場優勢是最常用來評估各種博奕遊戲的參考指標。從賭場的角度看，賭場優勢是賭場平均對每筆下注的賭金中能賺得的比例。例如，在雙零輪盤的博奕遊戲中，賭場優勢是 $0.263/$5 ＝ $1.316/$25 ≈ 5.3%，所以假設一年裡雙零輪盤的下注總金額為美金 100 萬元，則賭場約略可賺得美金 53,000 元。

注意：賭場獲利的期望值是指「金錢的數量」，而賭場優勢則是一個百分比。例如，在雙零輪盤的博奕遊戲中，玩家選取單一號碼且下注金額是 5 元，或是選取紅色號碼且下注金額是 25 元，在這兩種情況下，賭場獲利的期望值分別是 0.263 ＝〔35×5×1/38 ＋（ − 5)×37/38〕元以及 1.32 ＝−〔25×18/38 ＋（ − 25)×20/38〕元，而其賭場優勢都是 5.26%($0.263/$5 及 $1.32/$25)。

如何經由賠率求得賭場優勢

雖然賭場優勢多由期望值的公式加以計算，但也可以經由真實賠率及實際賠率兩項訊息求算賭場優勢。假設實際賠率是 x（即 1 賠 x）及真實賠率是 y，則賭場優勢是 $(y - x)/(y + 1)$。假設玩家贏的機率為 p，且下注 1 元，則：

1. 因真實賠率是 y，亦即 $y = (1 - p)/p$，所以 $p = 1/(y + 1)$。
2. 實際賠率是 x，則賭場獲利的期望值＝$(- x) \times p + (1) \times (1 - p)$＝$(y - x)/(y + 1)$，所以賭場優勢＝$[(y - x)/(y + 1)] / 1 = (y - x)/(y + 1)$

考慮雙骰的博奕遊戲。根據規則，若開出所押注的 7 號則實際賠率是「5 賠 7」（即 $x = 7/5$），而實際賠率是 3/2（即 $y = 3/2$），則根據上面的公式，賭場優勢為 $(y - x)/(y + 1) = (3/2 - 7/5)/(3/2 + 1) = 1/25 = 0.04$，亦即每下注 1 元，賭場平均會淨贏 0.04 元。若開出所押注的 4 號則實際賠率是「5 賠 9」（即 $x = 9/5$），而實際賠率是 2（即 $y = 2$），則根據上面的公式，賭場優勢為 $(y - x)/(y + 1) = (2 - 9/5)/(2 + 1) = 1/15 = 0.0667$，亦即每下注 1 元，賭場平均會淨贏 0.0667 元。這個例子說明了一個現象，即玩同一種博奕遊戲，但下注的情況不同（例如押注號碼不同），則會產生不同的賭場優勢；亦即對玩家不利的程度是不同的。

大數法則

期望值及賭場優勢都屬於「長期」的平均數。換句話說，當試驗（trial）（例如下注）次數很多時，我們預期的平均數值。實際觀察到的現象當然與這些平均數有些落差，但是當試驗次數愈多時，則賭場實際獲利比例（相對於玩家的下注金額）就會愈趨近於賭場優勢，這

個概念就是大數法則（law of large numbers），或稱為平均法則（law of averages）。

　　大數法則的另一個說法就是「當試驗次數很多時，『成功』次數相對於試驗次數的比例會趨近於『成功』的『機率』」。所以當下注次數增加時，賭場獲利金額相對於下注總金額會趨近於賭場平均獲利金額（賭場獲利金額的期望值）相對於下注總金額。

　　考慮投擲一枚公平銅板。若投擲 10 次，則我們預期會出現 5 次正面，但見到 6 次以上的正面也不會太過訝異。若投擲一枚公平銅板 10 次，則會出現 6 次以上正面的機率為 $\binom{10}{6}\left(\frac{1}{2}\right)^{10}+\binom{10}{7}\left(\frac{1}{2}\right)^{10}+\ldots\ldots+\binom{10}{10}\left(\frac{1}{2}\right)^{10}=0.377$；亦即若投擲 10 次，則很有可能還會見到 60% 以上的正面。若投擲一枚公平銅板 100 次，則會出現 60 次以上正面的機率為 $\binom{1000}{600}\left(\frac{1}{2}\right)^{100}+\binom{100}{61}\left(\frac{1}{2}\right)^{100}+\ldots\ldots+\binom{100}{100}\left(\frac{1}{2}\right)^{100}=0.028$。亦即若投擲 100 次，則不太可能會見到 60% 以上的正面。若投擲一枚公平銅板 1,000 次，則會出現 600 次以上正面的「機率」為 $\binom{1000}{600}\left(\frac{1}{2}\right)^{1000}+\binom{1000}{601}\left(\frac{1}{2}\right)^{1000}+\ldots\ldots+\binom{1000}{1000}\left(\frac{1}{2}\right)^{1000}=1.36\times10^{-10}$；亦即若投擲 1,000 次，則幾乎不可能見到 60% 以上的正面。這些現象就是來自於大數法則的作用。換句話說，投擲公平銅板數次，或許出現正面的比例不會接近 50%；但若投擲次數愈多時，則出現正面的比例會愈趨於 50%。

　　當考慮一系列獨立下注時，大數法則原理同樣適用，考慮雙零輪盤的博奕遊戲。若一系列都押注紅色號碼，則押注 10 次後玩家超過 5 次會贏的「機率」為 $\binom{10}{6}\left(\frac{18}{38}\right)^{6}\left(\frac{20}{38}\right)^{4}+\binom{10}{7}\left(\frac{18}{38}\right)^{7}\left(\frac{20}{38}\right)^{3}+\ldots\ldots+\binom{10}{10}\left(\frac{18}{38}\right)^{10}=0.314$。但押注 100 次後玩家會贏超過 50 次的機率是 0.265，而押注 1,000 次後玩家會贏超過 500 次的機率則小至 0.045。倘若押注 10,000 次後玩家會贏超過 5,000 次的機率是 6.6×10^{-8}。若雙零輪盤玩家下注次數愈

多，則賭場獲利的比例（相對於下注總金額）愈趨近於 5.26%（即賭場優勢）。**圖 2-1** 顯示賭場獲利比例（相當於下注總金額）的分布，三條曲線代表當下注（押注紅色號碼）次數分別是 100、1,000 及 10,000 時。

中央極限定理

　　「中央極限定理」（central limit theorem）在「機率論」與「統計學」的領域中是極為重要的定理。中央極限定理說明經過許多次的獨立試驗（或下注）後，一個總和的數量，或占總和數量的比例會具有「常態」的機率分配（normal probability distribution）。**圖 2-1** 中具有鐘形的曲線就是常態的機率分配函數，三條曲線分別代表當下注（押注紅色號碼）次數分別是 100、1,000 及 10,000 時，賭場獲利比例（相對於下注總金額）的分布是圍繞 5.26% 的賭場優勢。當下注次數增加時，賭場獲利比例（相對於下注總金額）愈可能接近 5.26% 的賭場優勢。例如，下注 100 次的賭場獲利比例分布就較下注 10 次的賭場獲利比例分布更為集中，而下注 1,000 次的賭場獲利比例分布就更加集中於期望值 5.26%（即

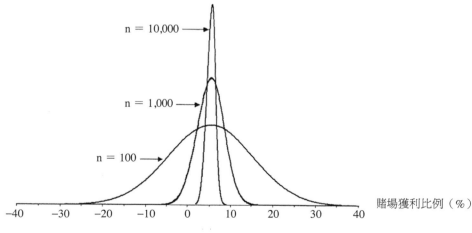

圖 2-1　賭場獲利比例分布

賭場優勢）。**圖 2-1** 主要反映的事實是：當下注次數增加時，實際觀察到的賭場獲利比例（相對於下注總金額）就愈可能接近 5.26% 的期望值 5.26%（即賭場優勢），這就是大數法則在博奕裡實際運作的情形。

因為人們對常態的機率分配已相當瞭解，所以利用常態的機率分配函數求算有興趣的機率是沒有任何困難的。更重要的是，我們可以利用常態的機率分配函數來判斷實際觀察到的賭場獲利與期望獲利比例（即獲利比例期望值）間的落差是否太大，若落差太大，則表示有問題存在，這對賭場的管理或政府單位的稽核是很有幫助的。

♣ 變異性

中央極限定理對賭場管理階層是很有幫助的。因為當玩家下注次數很多（或玩家人數很多）時，實際觀察到的現象應會趨近於期望（或「平均」）現象。雖然賭場實際獲利比例與「期望」獲利比例會有落差，但落差會隨著玩家下注次數（或玩家人數）增加而縮小。但是，如果玩家下注次數（或玩家人數）不是很多時，賭場實際獲利比例與期望獲利比例可能會存在相當落差。

「變異性分析」（volatility analysis）對賭場管理階層是一項很重要的管理工具。如果賭場實際獲利比例比期望獲利比例少很多時，管理階層應尋求問題之所在，進而學習如何判斷賭場實際獲利比例確實是異常地低於期望獲利比例，適時發掘問題並尋求解決之道。同理，當賭場實際獲利比例異常地高於期望獲利比例時，政府稽核單位亦應適時介入以便瞭解是否有弊端存在。

標準差

賭場實際獲利比例與期望獲利比例（即賭場優勢）會有落差存在，

而要判斷落差是否異常，就必須先學習「標準差」（standard deviation）的概念。標準差是用來衡量隨機變數與其期望值間距離的測量尺度。

　　考慮雙零輪盤的博奕遊戲。若一系列都押注紅色號碼，且每次下注 5 元，則賭場獲利總金額就是一個隨機變數。試想玩家甲下注 1,000 次，賭場獲利 300 元，而玩家乙同樣下注 1,000 次，賭場可能獲利 250 元，如果每個玩家都下注 1,000 次（下注金額 5 元），則賭場由每個玩家身上的獲利金額可能都不相同，所以賭場獲利金額是個隨機變數。獲利金額標準差的大小可以反映賭場由不同玩家所贏獲利金額的差異程度。「標準差」愈大，表示差異愈大。

　　標準差為 0，代表沒有任何差異，亦即隨機變數不再是變數，而是一常數（實際上多不會出現此一情況）。標準差愈大，表示出現變化愈大，亦即實際觀察到的現象與期望值可能會有很大的落差，所以標準差在變異性分析中是很重要的概念。

　　下一節說明標準差的計算，以及如何經由標準差的大小去判斷實際觀察到的現象，與期望值間的落差是否可歸因於正常的統計變異，或是應歸咎於其他不正常的因素。

下注金額的標準差

　　為評估賭場實際獲利比例與期望獲利比例間的落差，我們首先應學習如何計算下注金額的標準差（wager standard deviation）。標準差是變異數（variance）的開平方根，下注金額的變異數 *VAR* 可經由以下公式求算：

$$Var_{下注金額} = \sum_i (淨收益_i - EV_{下注金額})^2 \times p_i$$

其中「淨收益」i 代表賭場淨收益的某種金額（第 i 種金額），$EV_{下注金額} = \sum_i 淨收益_i \times p_i$ 代表下注金額的「期望值」，而 p_i 代表賭場會獲得淨收益 i 的機率。

下注金額的標準差即為下注金額變異數開平方根：

$$SD_{下注金額} = \sqrt{Var_{下注金額}}$$

考慮雙零輪盤的博奕遊戲。若押注紅色號碼且下注 5 元。從賭場的角度，可能的結果是 + 5 及 - 5，而發生的機率分別是 20/38 及 18/38。表 2-1 說明計算下注金額標準差的過程。

表 2-1　下注金額的標準差

雙零輪盤，押注紅色號碼，下注 5 元					
X	$p(X)$	$X \times p(X)$	$X - EV$	$(X - EV)^2$	$(X - EV)^2 \times p(X)$
+ 5	0.526316	+ 2.631579	4.736842	22.437673	11.809302
- 5	0.473684	- 2.368421	- 5.263158	27.700831	13.121446
$EV = + 0.263158$			$VAR = 24.930748$		
			$SD = 4.993070$		

$EV = 0.263$ 代表對每個押注 5 元於紅色號碼的玩家，賭場平均可賺得 0.263 元，而標準差為 4.993 元。

標準差是用評估一連串賭注所產生下注金額變異的主要關鍵。通常當下注金額是 1 元時，期望值與變異數的求算比較簡單。

單位賭金下注的期望值與標準差

當下注金額是 1 元時，下注金額的期望值與標準差（per-unit EV and standard deviation）可經由以下公式加以求算：

$$EV_{單位賭金} = \frac{EV_{下注金額}}{下注金額}$$

$$SD_{單位賭金} = \frac{SD_{下注金額}}{下注金額}$$

針對雙零輪盤的例子：

$$EV_{單位賭金} = \frac{\$0.263158}{\$5} = 0.52632$$

$$SD_{單位賭金} = \frac{\$4.993070}{\$5} = 0.998614$$

$EV_{單位賭金}$ ＝ 0.052632 代表對每個押注 1 元於紅色號碼的玩家，賭場平均可獲得 0.052632 元。若每次押注 5 元，賭場平均可賺得 0.052632×5 ＝ 0.263 元。若每次押注 100 元，賭場平均可賺得 0.052632×100 ＝ 5.26 元。若每次押注 500 元，賭場平均可賺得 0.052632×500 ＝ 26.32 元。

隨機變數的變異數與標準差也可經由下列的公式求算：

$$VAR_{下注金額} = \sum_i (淨收益_i^2 \times p_i) - (EV)^2$$

針對雙零輪盤的例子，利用這個公式可求得下注金額的變異數：

$$
\begin{aligned}
VAR_{下注金額} &= \left[(+5)^2(0.526316) + (-5)^2(0.473684)\right] - (0.263158)^2 \\
&= 25 - 0.069252 \\
&= 24.930748
\end{aligned}
$$

信賴區間──分析賭場下注金額金額的變異

賭場實際獲利與期望獲利金額之間是有落差的，什麼樣之實際獲利金額是在賭場管理者的預期範圍之內？牽涉到賭場獲利之隨機變數的變化是否落在可預期範圍之內，可以三方面來探討：(1) 獲利比例；(2) 贏的次數；(3) 獲利總金額。考慮獨立下注 n 次的情況，**表 2-2** 說明這三個數量之期望值與標準差之間的關係。

表 2-2　*n* 次下注情況下之期望值與標準差

獲利比例	$EV_{獲利比例} = EV_{單位賭金}$	$SD_{獲利比例} = \dfrac{SD_{單位賭金}}{\sqrt{n}}$
贏的次數	$EV_{次數} = n \times EV_{單位賭金}$	$SD_{次數} = \sqrt{n} \times SD_{單位賭金}$
獲利總金額	$EV_{獲利總金額} = 下注金額 \times n \times EV_{單位賭金}$	$SD_{獲利總金額} = 下注金額 \times \sqrt{n} \times SD_{單位賭金}$

　　考慮雙零輪盤的博奕遊戲。若押注紅色號碼 1,000 次且每次下注 5 元，則

$$EV_{獲利比例} = 0.052632$$

$$SD_{獲利比例} = \frac{0.998614}{\sqrt{1000}} = 0.031579$$

$$EV_{次數} = 1000 \times 0.052632 = 52.362$$

$$SD_{次數} = \sqrt{1000} \times 0.998614 = 31.579$$

$$EV_{獲利總金額} = \$5 \times 1000 \times 0.052632 = \$263.16$$

$$SD_{獲利總金額} = \$5 \times \sqrt{1000} \times 0.998614 = \$157.89$$

　　根據中央極限定理，當下注次數很多，而且每次下注之結果互為獨立時，其實際觀察到的獲利比例將會趨於常態分布。所以根據常態分布的累積機率分配表，以及實際獲利比例與「期望」獲利比例之標準差，我們可以求算會出現較實際獲利比例更偏離期望獲利比例之機率。倘若機率愈小，則表示實際獲利比例偏離期望獲利的程度愈嚴重。

信賴區間對賭場經營管理的實用價值

　　以下是找出賭場期望獲利比例信賴區間的一些經驗法則，協助管理階層在經營管理上判斷是否出現問題。

　　1. 大約 68% 會落在期望值的一個標準差內。

　　2. 大約 95% 會落在期望值的二個標準差內。

3. 大約 99.7% 會落在期望值的三個標準差內。

　　將以上這些規則應用在獲利比例的稽核上。賭場紀錄有許多次的下注輸贏情形，所以根據中央極限定理，我們對賭場實際獲利比例可得到下列規則：

1. 大約 2/3 的實際獲利比例會落在期望值的一個標準差內。
2. 大約 95% 的實際獲利比例會落在期望值的二個標準差內。
3. 賭場實際獲利比例大部分不會超過期望值的三個標準差

　　賭場管理階層可以利用這些經驗法則判斷實際的獲利比例是否顯著地低於期望獲利比例（即表示有問題存在），或只是因統計上正常的隨機變異所造成的現象。考慮雙贏輪盤的博奕遊戲。假設觀察了 1,000 次下注情況，每次下注 5 元，且賠率是 1 賠 1，則賭場實際獲利比例約略有 68% 的機率會介於 0.052632±0.031579 之間，亦即介於 2.11% 及 8.42% 之間，而賭場實際獲利比例應約略有 5% 的機率會落在 0.052632±2(0.031579) ＝ (－1.05%, 11.58%) 之外（其中－1.05% 代表玩家贏了 1.05% 的獲利比例）。而賭場實際獲利比例幾乎不可能會低於 0.052632 － 3(0.031579) ＝ － 4.21% 或高於 0.052632 ＋ 3(0.031579) ＝ 14.74%。

　　若以「贏的次數」（units won）為稽核的參考指標，則賭場實際贏的次數約略有 68% 的機率會介於 52.632±31.579 之間，亦即介於 21.05 及 84.21 之間；而賭場實際贏的次數應約略有 5% 的機率會落在 52.632±2(31.579) ＝ (－10.53, 115.79) 之外。而賭場實際贏的次數幾乎不可能會低於 52.632 － 3(31.579) ＝ － 42.11 或高於 52.632 ＋ 3(31.579) ＝ 147.37。

　　若以「獲利總金額」（total amount won）為稽核的參考指標，則賭場實際獲利總金額約略有 68% 的機率會介於 $263.16±$157.89 之間，亦即介於 $105.26 及 $421.05 之間，而賭場實際贏的次數應約略有 5% 的機

率會落在 $263.16 \pm 2($157.89) = (- $52.63, $578.95)$ 之外。而賭場實際
獲利總金額幾乎不可能會低於 $263.16 - 3($157.89) = - 210.53 或高於
$263.16 + 3($157.89) = 736.84。

稽核實際與期望之間的落差

　　賭場管理階層應經常稽核「實際」與「期望」之間的落差以發掘
問題並防杜弊端的存在。假設賭場管理階層針對吃角子老虎機的營收情
況進行稽核，但固定每個月稽核一次，視實際營收是否落入信賴區間。
搞鬼的員工可能上下其手而巧妙地使實際營收仍落入信賴區間之間，以
規避警報的發生。倘若管理階層在每月、每季及每年都進行稽核，由於
記錄下注筆數的增加，信賴區間的寬度變窄，亦即當有弊端（例如員工
上下其手）發生時，實際營收會有很高的機率會落於信賴區間之外。同
理，若將賭場所有的吃角子老虎機進行稽核，而非只是針對少數機器，
也可因為記錄下注筆數的增加達到及早發現弊端而加以防杜的效果。

誤差極限

　　$EV \pm 2(SD)$ 是具有 95% 信賴水準的信賴區間；另一個表現信賴區間
的方式是報告信賴區間的一半寬度，例如 $2(SD)$。考慮雙零輪盤的博奕遊
戲。假設觀察了 100,000 次下注情況，且賠率是 1 賠 1，則期望獲利比例
的 95% 信賴區間為 $5.26\% \pm 0.63\% = (4.63\%, 5.89\%)$，亦即賭場實際獲利
比例會有 95% 的機率會落在離期望獲利比例左右 0.63% 的範圍內。換句
話說，當玩雙零輪盤 100,000 次時所算得的實際獲利比例，0.63% 是我們
預期（有 95%「機率」）的最大誤差（離期望獲利比例）。「最大誤差」
相當於統計學的誤差極限（margin of error）。在統計抽樣領域的術語，
誤差極限指的是統計量（statistic）的最大誤差（maximum likely error）。
統計量是「樣本」觀察值的函數。通常統計量是用來估計未知的「母體
參數」（population parameter）。雙零輪盤 100,000 次的結果就形成（來

自「母體」）一組樣本觀察值，而母體指的是所有雙零輪盤無窮多次的結果。由 100,000 次結果所算得的實際獲利比例就是用來估計期望獲利比例（即母體參數）的統計量。但在此處，當沒有弊端時，期望獲利比例 5.26% 並不是未知數，所以由 100,000 次結果計算出實際獲利比例的目的，是判斷實際獲利比例是否顯著地不同於期望獲利比例 5.26%。如果答案是肯定的，則表示可能有弊端存在〔因實際觀察到的與預期的（在沒有弊端的情況下）不符〕。倘若 100,000 次結果所算得的實際獲利比例與「期望」獲利比例 5.26% 的距離超出 0.63%，則這種狀況可能是不尋常的（因只有 5% 的發生「機率」）。只有實際獲利比例與期望獲利比例間的距離小於 0.63%，則即便實際獲利比例與期望獲利比例間存有落差，這落差都可視為正常的統計變異。所以針對雙零輪盤這個例子，0.63% 就是 100,000 次下注結果及 95% 信賴水準的誤差極限。若「樣本」是 100,000 次下注結果，則 95% 信賴水準的誤差極限是 2%。若「樣本」是 100,000 次下注結果，則 95% 信賴水準的誤差極限是 0.20%。所以當樣本數增加時，稽核弊端的效力會增強。

其他現象

1. 三個稽核指標獲利比例、贏的次數及獲利總金額中任一指標的信賴區間都可由其他兩個指標中任一指標的信賴區間推導求得。
2. 下注金額（$1、$5 或 $500）不會影響獲利比例及贏的次數的期望值、標準差及信賴區間。
3. 樣本觀察值的多寡會影響實際獲利比例與期望獲利比例之間落差的大小。

以上第三點尤其重要，而且當樣本數愈多時，「中央極限定理」中所說的趨近常態分布的效果愈好。為更進一步說明樣本數目對稽核效力的影響，**表 2-3** 以雙零輪盤（押注紅色號碼且賠率是 1 賠 1）為例，針對不同下注次數（即樣本數目）列出獲利比例的期望值、標準差及 95% 信賴

區間的上下界。特別留意信賴區間的寬度是如何隨著樣本數的增加而縮減。

表 2-3　下注次數對獲利比例稽核指標的影響

	下注次數				
	100	1,000	10,000	100,000	1,000,000
獲利比例的期望值	5.26%	5.26%	5.26%	5.26%	5.26%
獲利比例的標準差	9.99%	3.16%	1.00%	0.32%	0.10%
95% 信賴區間下界	－ 14.71%	－ 1.05%	3.27%	4.63%	5.06%
95% 信賴區間上界	25.24%	11.58%	7.26%	5.89%	5.46%

以「信賴區間」上下界作為管制界限

用以稽核賭場實際獲利的信賴區間上下界與用以管制統計製程（statistical process）的管制界限有異曲同工之妙。統計製程的管制界限通常出現在品質管制圖中，其作用是用來分析所觀察到的變異是否落於統計學上合理的範圍內，或是可歸咎於製程出現異常現象（即偏離產品設計規格）進而發出警報。

同理，博奕遊戲的變異性可經由賭場獲利指標之信賴區間上下界來加以分析。圖 2-2 是以雙零輪盤（押注紅色號碼且賠率是 1 賠 1）的獲利比例為例，Y 的兩條曲線分別代表信賴區間的上下界，X 軸則是下注次數（即樣本數目）。圖 2-2 可當作管制圖使用，信賴區間的上下界是管制界限，亦即若實際獲利比例落在管制界限內，則屬正常情況（即便實際獲利比例不等於期望獲利比例）；反之，若實際獲利比例落在管制界限之外，則代表存在不正常的變異，亦即可能有問題存在，而須進一步追蹤問題所在。

圖 2-2 中的曲線顯示：在正常情況下，當樣本數目增加時，實際獲利比例會愈貼近期望獲利比例；但是對稽核指標贏的次數及獲利總金額而言，實際獲利情形與期望獲利情形間的絕對落差卻是隨著下注次數的

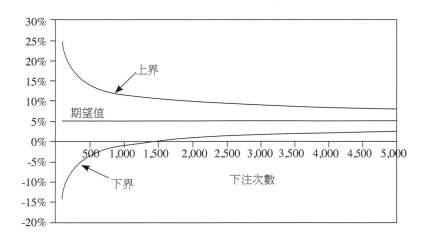

圖 2-2　雙零輪盤獲利比例的信賴區間上下界

增加而增大。

　　圖 2-3 是以雙零輪盤（押注 500 元於紅色號碼且賠率是 1 賠 1）的獲利總金額為例，圖中三條曲線分別代表 95% 信賴區間的上下界及獲利總金額的期望值。

　　不同於圖 2-2，圖 2-3 中上下界間的距離卻是隨著樣本數目增加而增大。對圖 2-3 而言，我們可針對不同的下注金額製圖來分析獲利總金額的變異是否屬於正常範圍。另外，信賴水準可設定個人恰當的數值，並非一定要設為 95%（例如 99.7%）。

變異性指數──吃角子老虎機常用的指標

　　「變異性指數」（volatility index, V.I.）常用來分析吃角子老虎機獲利的變異情形。變異性指數大的吃角子老虎機表示其獲利的變異情形亦較大。吃角子老虎機的變異性指數會受到出獎次數、出獎金額及出獎機率的影響，其定義如下：

$$V.I. = Z_a \times SD_{單位賭金}$$

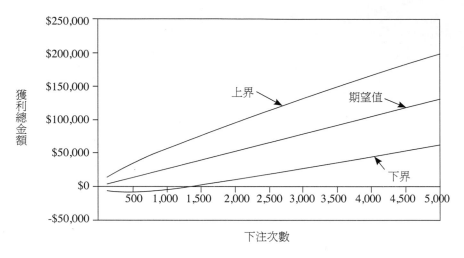

圖 2-3　雙零輪盤獲利總金額的信賴區間上下界

　　其中 Z_α 代表標準常態分配的 $100(1-\alpha)$ － 百分位數，亦即 $P(Z \leq Z_\alpha) = 1 - \alpha$（$Z$ 為具標準常態分配的隨機變數）。吃角子老虎機的製造商會標明吃角子老虎機的變異性指數，通常使用 90% 的信賴水準，亦即 $Z_{10\%/2} = 1.645$。所以典型吃角子老虎機的變異性指數是：

<div align="center">

變異性指數－ 90% 信賴水準

$V.I. = 1.645 \times SD$ 單位賭金

</div>

若使用 95% 的信賴水準，則 $Z_{5\%/2} = 1.96$，所以變異性指數是 $V.I. = 1.96 \times SD$ 單位賭金。

　　分析吃角子老虎機的獲利情形，通常是計算回饋比例（payback percentage）而非獲利比例（win percentage）。吃角子老虎機回饋比例的信賴區間可經由以下公式求算：

<div align="center">

回饋比例的信賴區間上下界

回饋比例的期望值 $\pm \dfrac{V.I.}{\sqrt{n}}$

</div>

其中 $\dfrac{V.I.}{\sqrt{n}}$ 代表誤差極限。吃角子老虎機回饋比例的變異性分析將會在第四章進一步探討。

關於信賴水準的一些提醒

雖然先前為分析賭場獲利指標變異性所設信賴區間的信賴水準多為 95%，而為分析吃角子老虎機獲利情形所設變異性指數的信賴水準為 90%，但 95% 及 90% 這兩個信賴水準並不是必然的。95% 的信賴水準較常於不同領域使用，高於或低於 95% 的信賴水準都可以使用，只是造成使用不同的百分位數 $Z_{\alpha/20}$。95% 的信賴水準使用 $Z_{5\%/2} = 1.96$，而 90% 的信賴水準使用 $Z_{10\%/2} = 1.645$。

百家樂的變異性分析

由賭場的觀點，若押注 1 元賭金於莊家，**表 2-4** 說明如何計算獲利的期望值及標準差。

表 2-4 是依據下注金額為 1 元情況所計算的期望值及標準差，因此也適用於獲利比例的期望值及標準差。**表 2-5** 針對三個稽核指標獲利比例、贏的次數及獲利總金額列出信賴水準為 95% 時百家樂（下注金額 500 元及不同下注次數）的誤差極限。

由**表 2-5** 得知：當下注次數增加時，獲利比例的誤差極限會隨之降

表 2-4　百家樂中賭場獲利的期望值及標準差

押注 1 元賭金於莊家					
X	$p(X)$	$X \times p(X)$	$X - EV$	$(X - EV)^2$	$(X - EV)^2 \times p(X)$
+ 1	0.4462466	+ 0.4462466	0.989421	0.978954	0.436855
− 0.95	0.4585974	− 0.4356675	− 0.960579	0.922712	0.423153
0	0.0951560	0	− 0.010579	0.000112	0.000011
$EV = + 0.0105791$			$VAR = 0.860019$		
			$SD = 0.927372$		

表2-5　百家樂的誤差極限

押注 500 元賭金於莊家				
	下注次數			
	1,000	10,000	100,000	1,000,000
獲利比例				
EV	1.06%	1.06%	1.06%	1.06%
95% 誤差極限	±5.87%	±1.85%	±0.59%	±0.19%
贏的次數				
EV	10.6	105.8	1,057.9	10,579.1
95% 誤差極限	±58.7	±185.5	±586.5	±1,854.7
獲利總金額				
EV	$5,290	$52,895	$528,954	$5,289,535
95% 誤差極限	±$29,326	±$92,737	±$293,261	±$927,372

低，但贏的次數及獲利總金額的誤差極限卻隨著增加。

「百家樂」的變異性分析會在第四章做更進一步的探討。

影響變異性的因子

當針對一系列下注情形進行變異性分析時，如以上所言很顯然下注次數的多寡會影響獲利比例、贏的次數及獲利總金額的變化。當下注次數愈多時，實際觀察到的獲利比例會愈接近期望的獲利比例，但是對贏的次數及獲利總金額則不然；亦即實際觀察到的贏的次數及獲利總金額與其期望值的落差會愈大。下注金額的大小會影響獲利總金額的變化，但對獲利比例及贏的次數則無影響。

賠（payoff）的金額大小是影響變異性的另一個主要因子。當其他因子固定時，賠的金額愈大，往往會具有較大的標準差。例如吃角子老虎機會拉出總累積獎金（jackpot），當拉出總累積獎金時，會產生巨大的變異性。

試想一個簡單的例子：考慮兩種期望獲利的情形，第一種情形是輸、贏各 1 元，發生的機率都是 0.5；第二種情形是：若贏的話，是贏

999,999 元，發生的機率是 0.000001，但輸的話，則只輸 1 元，而發生的機率是 0.999999。這兩種情況的期望獲利都是 0 元，但第一種情況的變異情形顯然較第二種情況的變異小得多。當下注次數多時，也會產生相同的情形。

　　通常具有相同賭場優勢的兩種博奕遊戲，具有微小機率但會賠出巨大金額之遊戲會較具大機率但只賠出很小金額之遊戲具有較大的變異性。以雙零輪盤為例，押注號碼 33（賠率是 1 賠 35，中獎機率是 1/38）相較於押注紅色號碼（賠率是 1 賠 1，中獎機率是 18/38）會具有較大的變異性；亦即對固定的下注次數，押注單一號碼相較於押注紅色號碼，其「實際」觀察到的獲利比例與期望獲利比例間的落差較大。考慮雙零輪盤及百家樂兩種博奕遊戲，表 2-6 列出在不同賠的金額下的誤差極限以凸顯賠的金額對變異性的影響。由表 2-6 中可以發現：若賠的金額愈大，則誤差極限愈大，亦即變異性愈大。這個原則也適用於具有數種賠的金額的博奕遊戲，例如，具有較大累積金額之吃角子老虎機的變異情形較大。第四章會進一步探討吃角子老虎機。

表 2-6　賠的金額對變異性的影響

95% 誤差極限	賠的金額	機率	期望獲利比例	10,000 注	100,000 注
雙零輪盤賭					
1 賠 1	1	.4737	5.26%	±2.00%	±0.63%
一整列 / 一打號碼	2	.3158	5.26%	±2.79%	±0.88%
Double Street	5	.1579	5.26%	±4.38%	±1.38%
5-Number Bet	6	.1316	7.89%	±4.73%	±1.50%
角落	8	.1053	5.26%	±5.52%	±1.75%
條線	11	.0789	5.26%	±6.47%	±2.05%
分開	17	.0526	5.26%	±8.04%	±2.54%
直接下注	35	.0263	5.26%	±11.53%	±3.64%
百家樂					
莊家	0.95	.4586	1.06%	±1.85%	±0.59%
玩家	1	.4462	1.24%	±1.90%	±0.60%
莊家和玩家和局	8	.0952	14.36%	±2.64%	±0.84%

♣ 對博奕遊戲的一些錯誤認知

　　關於博奕遊戲的機率性問題，人們普遍存在一些錯誤及迷信。例如，一個許久未開出大獎的吃角子老虎機即將會開出大獎，亦相信吃角子老虎機每次出現的結果並非獨立，而是具有累積的效果。事實上，有許多博奕遊戲機就是利用人們錯誤的直覺及認知而加以設計。若人們愈執著於錯誤的直覺或迷信，則到最後會輸得更慘，即便是賭場的管理階層也可能因為錯誤的直覺或迷信而在經營上失利，所以對一些錯誤的直覺或迷信有必要加以澄清及改正。對所有博奕遊戲而言，若決策是根據迷信、神話或錯誤的數學推演，則災難必伴隨而來。以下將探討人們對博奕遊戲或機器常犯的錯誤認知。

平均法則之錯誤認知

　　對許多博奕遊戲而言，人們最常犯的錯誤認知是關於獨立事件以及平均法則（the law fo averages）。對獨立事件的錯誤認知是：認為遊戲的一連串結果並非獨立，亦即倘若某特定結果接連數次出現，則在接下來的試驗中較可能出現另外的結果（以求得平衡）。因許多玩家都具有這個錯誤認知，因此被稱為「賭徒的錯誤認知」（the gambler's fallacy）。

　　另一個常犯的錯誤認知是：我們可以設計一個博奕機制來扭轉對賭場有利的博奕遊戲。事實上，這在數學上是說不通的，其背後的原因就是大數法則。大數法則的另一個解釋是平均法則，大數法則說明玩家實際輸掉的總金額除以下注次數會趨近於期望輸掉的總金額除以下注次數，此處的關鍵就是「實際」的相對比例會趨近於期望的相對比例，並非輸掉的總金額會趨近於期望輸掉的總金額。大數法則說明「實際」觀察到的相對比例與期望的相對比例間的落差會隨著下注次數的增加而趨近於零。而實際觀察到的輸掉總金額與期望輸掉的總金額之間的落差卻

會隨著下注次數的增加而增加。**表 2-7** 是利用投擲公平銅板的例子來闡述此一現象。

表 2-7 顯現：當投擲銅板次數增加對，實際出現正面的比例會趨近於期望出現正面的比例 50%（即大數法則），但實際出現正面的次數與期望出現正面的次數落差卻增加了。對玩家而言，當下注次數增加時，輸錢的比例會趨於期望比例，但輸的總金額與期望做總金額間的落差卻可能會隨著下注次數的增加而增加。

要瞭解常犯的錯誤認知及迷信，必須特別注意獨立事件及大數法則的意義，因為大部分的錯誤認知都是源於對這兩個觀念的錯誤解讀。

一連串的熱門與冷門

倘若投擲一枚公正的銅板 10 次而出現 8 次正面及 2 次反面，則是否意謂接下來的數次投擲中比較可能會出現反面？同意這種想法的人所持的理由是：投擲公平銅板許多次後應出現約略相同次數的正面及反面，所以當正面次數太多時，接下來的投擲應會出現較多次的反面來加以平衡。持相反意見的人則認為，正面是目前較熱門（hot）的結果，所以接下來的投擲較可能出現熱門的正面。這兩種想法都是錯誤的認知，主要原因是投擲銅板的結果是相互「獨立」的，亦即每次投擲會出現正面的機率都是 50%，並不會受到前面投擲結果的影響。

賭場博奕遊戲也會出現類似投擲銅板的情況。例如，雙零輪盤接連

表 2-7　比較絕對與相對比例之落差──以擲公平銅板為例

投擲次數	出現正面次數	出現正面比例	出現落差（次數）	出現落差（比例）
100	53	0.530	3	0.030
1,000	520	0.520	20	0.020
10,000	5,100	0.510	100	0.010
100,000	50,500	0.505	500	0.005
1,000,000	501,000	0.501	1,000	0.001

開出 8 次紅色號碼,則接下來第九次旋轉是否較容易開出黑色號碼(以為「平衡」)或較容易開出紅色號碼(因紅色是熱門的顏色)?賭場中存有這兩種想法的人都有很多。事實上,在每次旋轉中,出現紅色或黑色的機率都是固定的,並不會受到前面結果的影響。以長遠的角度看,8 次紅色號碼接連黑色號碼的序列將會存在一個 8 次紅色號碼接連紅色號碼的序列與之對應,亦即(前 8 次接連出現紅色號碼情況下)第 9 次旋轉會出現紅色號碼或黑色號碼的機率都是一樣的。這背後真正的原因是雙零輪盤每次旋轉的結果都是「獨立」事件,亦即「未來」與「歷史」是無關的。

這「未來與歷史是無關」的準則適用於所有牽涉到獨立事件的博奕遊戲。例如在雙骰遊戲中的骰子可能會一連出現相同的熱門號碼,但並不影響骰子接下來的投擲情形。同理,基諾遊戲所出現的號碼沒有所謂的熱門及冷門號碼。對所有牽涉到獨立事件的博奕遊戲而言,每次出現的結果都互不相關,所以沒有所謂的熱門及冷門號碼,會出現一系列相同的號碼都只是正常的統計變異現象,沒有人能預期這序列號碼會繼續出現或戛然而止。

有些人認為熱門號碼會接著出現,這是沒有認清獨立事件的正確意義;而認為冷門號碼會接著出現的人則是對大數法則的錯誤認知。

運氣

相信所謂的熱門或冷門號碼接下來會出現的人往往也相信運氣。當在贏錢的時候,常會覺得「好運」降臨,但在輸錢的時候,常會覺得「厄運」籠罩。事實上,就如同熱門或冷門號碼一樣,一連串的贏錢與輸錢都只是正常的統計變異現象,並沒有所謂的運氣存在,有運氣的成分只是人的感覺而已。

下注機制

下注機制（betting system）指的是一個預先計畫好的下注策略（例如依不同情況改變下注金額），其目的是要在對賭場有利及對玩家不利的博奕遊戲中獲取勝算。以數學的角度看，對一般賭場有利的博奕遊戲，下注機制無法獲得效果的 ❷。但對 21 點的博奕遊戲，玩家是有可能利用下注機制獲取勝算，其原因是出現在桌面的牌與即將出現的牌並非相互獨立，所以玩家是可以經由觀察已出現桌面的牌推算即將出現之牌的情形，然後利用對自己有利的下注機制來獲取勝算。

加倍賭注

加倍賭注（martingale or doubling-up progression）可能是最常用及最早為人使用的下注機制，尤其常用於 1 賠 1 的博奕遊戲（例如雙零輪盤）。加倍賭注指的是：若玩家在這回合賭輸了，則下回合將賭注加倍，持續這個動作直到贏了為止。如此一來，在賭贏的那回合除了會將先前接連幾回合的賭輸賭資全贏回來，而且還淨贏一個單位賭金。

例如第一回合下注 1 元，若輸了第一回合，則第二回合下注 2 元，若又輸了第二回合，則第三回合下注 4 元，若又輸了第三回合，則第四回合下注 8 元，持續地這樣下注直到贏了一回合為止。當贏了一回合時，手上又回到原有的賭資加上一個單位賭金。

加倍賭注的下注機制可能會碰上以下的問題：(1) 牌桌有賭金的上限規則；(2) 個人的賭資有限。這兩個限制迫使加倍賭注的下注機制無法持續下去。假使單位賭金是 5 元，若連輸十回合，則第十一回合應下注 $5 \times 2^{10} = 5,120$ 元。若連輸二十回合，則第二十一回合應下注 $5 \times 2^{20} = 5,242,880$ 元。若認為連續輸許多回合的機率很小而覺得不可能發生，那就是一種錯誤的直覺與認知。連續輸許多回合的機率固然很小，但如果

❷ 見 Patrick Billingsley 的 *Probability and Measure*, 3^rd edition (John Wiley & Sons, 1995)。

一旦發生了連續輸許多回合的事件，則從先前加倍賭注累積淨贏的單位賭金也無法彌補輸掉的鉅額賭金。總而言之，加倍賭注的下注機制可能使玩家經常地淨贏一個單位賭金，但偶而會輸一次鉅額賭金，結算起來對賭場還是比較有利的。

另存在一個與加倍賭注相似的下注機制：就是當這回合輸的時候，則下回合的賭注是這回合兩倍的賭注加上一個單位賭金。例如，若一個單位賭金是 1 元，則（在一連串賭輸情況下）下注的金額是 1 元、3 元、7 元、15 元，依此類推。其結果與加倍賭注的下注機制是一樣的，唯一的差別是可能會早一點破產。

金字塔下注機制

金字塔下注機制（d'alembert or pyramid system）是指，當這回合輸的時候，則增加下回合的賭注；反之，若這回合贏了，則減少下回合的賭注。假設每次增加或減少的金額都是 1 元。若第一回合贏了，則此循環結束而展開一個新的循環。若第一回合輸了，則第二回合的下注金額比第一回合下注金額增加 1 元。換句話說，若這回合贏了，則下回合的下注金額減少 1 元，否則下回合的下注金額增加 1 元。最終如果輸贏次數相當，則玩家會贏 1 元。

金字塔下注機制是根據平衡法則（law of equilibrium）而來，平衡法則認為具有相同發生機率之兩個相對事件（例如雙零輪盤中開出紅色與黑色號碼）的發生次數約略是相等的。這平衡法則所犯的錯誤與賭徒的錯誤認知所犯的錯誤也如出一轍。這類錯誤認知也稱為「蒙地卡羅的錯誤認知」（Monte Carlo fallacy）。會犯這類錯誤的人錯在將「短期」視為「長期」。大數法則指的是在很長的序列中，雙零輪盤中開出紅色與黑色號碼的比例是 1 比 1，其中「長期」多半超過人的想像範圍。

針對公平博奕遊戲，金字塔的下注機制長期來看是會出現不輸也不贏的情況，但對具有賭場優勢的博奕遊戲，最終玩家還是輸家[3]。與加

[3] 見 Allan Wilson 所著 *The Casino Gambler's Guide*(1970)。

倍賭注下注機制相似的，金字塔下注機制也會因 (1) 牌桌有賭金的上限規則；(2) 個人賭資有限的因素而無法達到預期效果。

抵銷下注機制

抵銷下注機制（cancellation system）可描述如下：玩家在紙上寫下一個正數，這些數字的總和是他最終想要贏得的總數。在任一回合的下注金額是第一個數字與最後一個數字的和。若這回合贏了，則將這第一個數字與最後一個數字劃掉，然後展開下一回合。若這回合輸了，則將這回合輸的數目加在最後一個數字之後，然後展開下一回合。持續這些動作直到劃掉所有數字為止。假設玩家想贏 25 元，並在紙上寫 2、3、1、6、5、8 的數字（2 + 3 + 1 + 6 + 5 + 8 = 25）。**表 2-8** 根據假想的輸贏情況列出「抵銷」下注機制的過程。

表 2-8　抵銷下注機制

數字串	下注金額	假想之出現結果	累積淨利
2, 3, 1, 6, 5, 8	10	輸	－ 10
2, 3, 1, 6, 5, 8, 10	12	輸	－ 22
2, 3, 1, 6, 5, 8, 10, 12	14	贏	－ 8
3, 1, 6, 5, 8, 10	13	輸	－ 21
3, 1, 6, 5, 8, 10, 13	16	輸	－ 37
3, 1, 6, 5, 8, 10, 13, 16	19	贏	－ 18
1, 6, 5, 8, 10, 13	14	輸	－ 32
1, 6, 5, 8, 10, 13, 14	15	輸	－ 47
1, 6, 5, 8, 10, 13, 14, 15	16	贏	－ 31
6, 5, 8, 10, 13, 14	20	贏	－ 11
5, 8, 10, 13	18	贏	＋ 7
8, 10	18	輸	－ 11
8, 10, 18	26	贏	＋ 15
10	10	輸	＋ 5
10, 10	20	贏	＋ 25
總和	215	7「贏」8「輸」	淨贏＋ 25

　　在這個 7「贏」8「輸」的假想例子中，倘若每次下注金額相同，則最終玩家是輸家，但根據抵銷下注機制，玩家卻淨贏 25 元。當然在實際情況下，下注金額可能快速累加，導致玩家因出不起下注金額而告失敗。所以抵銷與加倍賭注及金字塔的下注機制一樣，都會因 (1) 牌桌有賭金的上限規則；(2) 個人賭資的限制而無法成功運作。

 # 公式與法則歸納整理

機率法則

1. 任何事件的機率介於 0 與 1（包括 0 與 1）之間。
2. 補集法則：一個事件發生的機率加上同一事件不會發生的機率會等於 1。
3. 加法法則：對兩個互斥事件而言，其中至少有一事件發生之機率等於個別事件發生機率之和。
4. 乘法法則—獨立事件：對兩個獨立事件而言，兩個事件同時發生之機率等於個別事件發生機率之乘積。
5. 乘法法則—非獨立事件：對兩個非獨立事件 A 與 B 而言，A 與 B 同時發生之機率等於 $P(B \mid A) \times P(A)$，其中 $P(B \mid A)$ 代表在事件 A 發生的情況（條件）下，事件 B 會發生的機率（稱為條件機率）。

賠率

1. 若贏的機率是 x/y，則賠率為 1 賠 $(y - x)/x$。
2. 若賠率為 1 賠 x，則贏的機率是 $1/(x + 1)$。

下注金額的期望值

$$EV = \sum_i (淨收益_i \times p_i)$$

賭場優勢

$$HA = \frac{EV}{下注金額} \times 100\%。$$

若實際賠率是 x（即 1 賠 x）及真實賠率是 y，則賭場優勢是 $(y - x)/$ $(y + 1)$。

下注金額的變異數

1. 第一種算法：

$$VAR_{下注金額} = \sum_i (淨收益_i^2 \times p_i) - (EV)^2$$

2. 第二種算法：

$$VAR_{下注金額} = \sum_i (淨收益_i^2 \times p_i) - (EV)^2$$

下注金額的標準差

$$SD_{下注金額} = \sqrt{Var_{下注金額}}$$

單位賭金下注的期望值（即賭場優勢）

當下注金額是 1 元時，下注金額的期望值為：

$$EV_{單位賭金} = \frac{EV_{下注金額}}{下注金額}$$

單位賭金下注的標準差

當下注金額是 1 元時，下注金額的標準差為：

$$SD_{單位賭金} = \frac{SD_{下注金額}}{下注金額}$$

n 次獨立下注的情況

1. 獲利比例的期望值為 $EV_{獲利比例} = EV_{單位賭金}$。

2. 獲利比例的期望值為 $SD_{獲利比例} = \dfrac{SD_{單位賭金}}{\sqrt{n}}$。

3. 贏的次數的期望值為 $EV_{次數} = n \times EV_{單位賭金}$。

4. 贏的次數的期望值為 $SD_{次數} = \sqrt{n} \times SD_{單位賭金}$。

5. 獲利總金額的期望值為 $EV_{獲利總金額} = 下注金額 \times n \times EV_{單位賭金}$。

6. 獲利總金額的期望值為 $SD_{獲利總金額} = 下注金額 \times \sqrt{n} \times SD_{單位賭金}$。

變異性法則

根據賭場多次的下注輸贏紀錄，我們可以得到以下的結果：

1. 賭場實際獲利比例與期望獲利比例的落差小於一倍標準差的機率約略等於 68%。

2. 賭場實際獲利比例與期望獲利比例的落差小於兩倍標準差的機率約略等於 95%。

3. 賭場實際獲利比例與期望獲利比例的落差小於三倍標準差的機率約略等於 99.7%。

第三章

賭場經營績效量測值

　　既然賭場中的博奕遊戲多半建立在機率、賠率、比例及其他的統計數量發生關係，所以用來描述或稽核賭場經營績效的量測指標是非常獨特的，諸如投注總金額（handle）、入袋金（drop）及賭場保有利益的比例（hold）這些名詞對賭場從業人員是基本的績效指標。

♣ 牌桌與吃角子老虎機型遊戲

　　這一節主要是介紹關於「牌桌遊戲」（table games）與吃角子老虎機型博奕遊戲常用的專有名詞，必須先對這些專有名詞有基本的認識，才能進一步瞭解用來評估或稽核賭場經營績效的量測指標。

牌桌遊戲

　　賭場經理（負責管理賭場營運的人）必須先瞭解牌桌與吃角子老虎機型博奕遊戲間的不同特性，才能利用數學方法評估各種博奕遊戲的營運績效。這兩種博奕遊戲的差別，主要是來自賭場是否能夠正確地記錄遊戲進行的結果。隨著科技的進步，總有一天賭場能夠正確掌握賭場中每個博奕遊戲的結果，例如牌桌 21 點及吃角子老虎機型 21 點每次交易的金額。但是要正確地掌握賭場中每個博奕遊戲的結果，以目前的科技水準可能並不符合經濟效益，所以必須根據有限的資訊分析各種博奕遊戲的營運績效。這些情形對牌桌遊戲尤其明顯，因為目前沒有先進的設備追蹤賭局的細部交易情形。

　　當玩家玩一個牌桌遊戲，通常會在牌桌上以現金換取籌碼。發牌員（dealer，又稱荷官）將籌碼交付玩家後，會將收到的現金投入位於牌桌下方的現金盒中。有些玩家可能不是以現金換取籌碼，而是用信用簽單（marker）換取籌碼，玩家在信用簽單簽名換取籌碼後，發牌員將簽名後的信用簽單也投入位於牌桌下方的現金盒中。除了現金與簽過名的信用

簽單，發牌員也會將其他賭場的籌碼、籌碼換現金的籤條（credit slip）（即由發牌員開予玩家至出納處換取現金）及現金換籌碼的籤條（fill slip）（即由出納員開予玩家至牌桌處換取籌碼）投入現金盒。

吃角子老虎機

吃角子老虎機名稱的由來是因機器上有個接受硬幣或代幣的投幣口（slot）。除了硬幣或代幣的投幣口外，現今的吃角子老虎機同時也備有接受紙鈔的接受器，玩家可使用硬幣或紙鈔來玩吃角子老虎機。大部分吃角子老虎機有硬式及軟式兩種計數器，硬式計數器類似1990年代之前汽車的里程表，分別記錄硬幣投注（coin-in）及吐出（coin-out）。投注是玩家將硬幣投入吃角子老虎機，吐出是吃角子老虎機支付金錢給玩家。玩家投入吃角子老虎機的硬幣會落入一個賭金儲存槽（hopper），吃角子老虎機吐出去的硬幣也是由賭金儲存槽支出。如果賭金儲存槽滿了，則機器會將後續投入的硬幣導引至一只位於機器底部只進不出且上了鎖的集幣桶（drop bucket）。如果賭金儲存槽空了，賭場人員將機器打開並於賭金儲存槽中加入硬幣。

吃角子老虎機中的計數器會記錄：(1) 吃進來及吐出去的硬幣總數；(2) 收進來的紙鈔數；(3) 玩家玩的總金額、玩家贏的總金額及機器支付的總金額。

 投注總金額

handle 是玩家投注的總金額。玩家每次下注金額與下注速率會影響投注的總金額，投注總金額可經由以下公式計算：

投注總金額＝下注速率 × 平均下注金額 × 持續時間

「下注速率」（pace）是指每小時的下注次數（諸如撲克的幾手牌、輪盤的轉動次數及雙骰中骰子的投擲次數等），「平均下注金額」（average bet）是指每次下注的平均金額，「持續時間」（duration）則是指一位玩家玩博奕遊戲的小時數（其他的時間單位也可以使用，只要和下注速率的時間單位一致）。

吃角子老虎機可經由機器中的計數器輕易地記錄玩家的投注總金額，但是對牌桌的博奕遊戲而言，記錄個別玩家的下注速率、平均下注金額及其持續時間是不切實際的。雖然可能會因未來科技的進步使得這些動作成為可能，但目前對玩家投注總金額的估算是經由對賭局不定時的觀察數據（諸如平均下注金額及持續時間）做一合理的推估。賭局進行的速率會受到一些因素的影響，包括發牌員的熟練程度及玩家的人數，所以通常是以平均速率估算下注速率。

現以一個例子說明如何利用上述公式計算投注總金額。假設賭場經理估計在雙零輪盤中每轉一次輪盤玩家平均下注金額是 50 元，輪盤每小時約略轉 60 次，則在兩小時期間玩家的投注總金額為：

投注總金額＝ 60 轉／小時 ×\$50 ／轉 ×2 小時＝ \$6,000

假設在同一輪盤桌的另一玩家平均每次下注 100 元，則在兩小時的期間中，這位玩家的投注總金額為 12,000 元。

大部分零售業的收益是產品售價乘上賣出的產品數量。在賭場中，博奕遊戲就好比產品，賭場優勢就好比產品售價，而投注總金額就好比賣出的產品數量，則收益（revenue）即可經由下列公式求算：

收益＝賭場優勢 × 投注總金額

當然就短期而言，賭場優勢並不適用，因為賭場優勢是指賭場由玩家下注金額中賺得的（長期）平均比例。因賭場實際賺得的比例與此理論（長期）平均比例可能會存在些許落差，所以上列公式中的收入是指「平均」收入。

 入袋金

入袋金是指牌桌下方收納現金，或其他賭場的籌碼及現金換籌碼籤條盒中的總金額。對吃角子老虎機而言，入袋金是指收納紙鈔盒中的總金額。

牌桌遊戲

對牌桌遊戲而言，入袋金是指牌桌下方收納盒中的紙鈔、其他賭場的籌碼及現金換籌碼的籤條。

吃角子老虎機

對吃角子老虎機型博奕遊戲而言，入袋金是指收納盒中的紙鈔加上集幣桶中的硬幣或代幣，但不包括儲金儲存槽中的硬幣或代幣。

入袋金與投注總金額

對牌桌遊戲而言，入袋金與投注總金額並不相等。投注總金額雖然有很清楚的理論定義，但牌桌遊戲的投注總金額卻很難精確地計算。反之，入袋金可以很精確地計算，但在觀念上，其定義卻是模糊的。因為有許多因素會影響牌桌遊戲的入袋金，導致我們很難理解入袋金到底反映了牌桌遊戲中的什麼數量。例如，玩家甲在「21 點」的牌桌上用現金換取 1,000 元的籌碼，假設甲每次下注金額 50 元，在甲破產離開前，總計下注 800 次，亦即投注總金額為 40,000 元。另一玩家乙同樣在此牌桌上用現金換取 1,000 元的籌碼，每次也下注 50 元，但只下注 2 次便帶著籌碼離開這個牌桌。甲與乙的入袋金都是 1,000 元，但乙在此牌桌的投注總金額卻只有 100 元。乙可能帶走掙下的籌碼到另一牌桌上下注，此時

58

這牌桌的入袋金（來自乙的部分）為 0，但投注總金額卻不為 0，或乙可能到出納處將籌碼換取現金離開。

對吃角子老虎機型博奕遊戲或基諾及運動簽注的博奕遊戲而言，因入袋金可以被精確地記錄，入袋金與投注總金額在理論上是相等的。但這並非百分之百正確，因為吃角子老虎機並沒有精確地計算儲金儲存槽中硬幣數量的變化。例如，假設儲金儲存槽中原有 1,000 個硬幣，如果玩家離開時，儲金儲存槽中只剩 500 個硬幣，如果此時結算入袋金，則會少算這減少的 500 個硬幣，而且這機器的下一個玩家必須先輸掉 500 個硬幣，然後此機器的入袋金盒子才會開始有進帳。

毛利

毛利（win，又稱為 gross gaming revenue）是指賭場在牌桌上或其他賭具中淨贏的總金額。

牌桌遊戲

對牌桌遊戲而言，毛利等於入袋金減去牌桌上籌碼的存貨量〔包括籌碼補充量（當籌碼數量太少時）及籌碼移除量（當籌碼數量太多時）〕，亦即：

毛利
＝入袋金－籌碼減少量
＝入袋金－（開張時籌碼量＋籌碼補充量－籌碼移除量－結算時
　籌碼量）

吃角子老虎機

對吃角子老虎機型博奕遊戲而言,毛利等於集幣桶中的金額加上紙鈔接受器中紙鈔金額減去吃角子老虎機吐出去的累積獎金,然後再計算儲金儲存槽中硬幣數量的變化情形(包括人員補充儲金儲存槽的硬幣數量),亦即

毛利
=入袋金-中獎金額-儲金儲存槽中硬幣的存貨量

 理論毛利

先前談的「毛利」是指實際觀察到的淨贏總金額,而理論毛利(theoretic win)則是指賭場淨贏總金額的期望值,可經由下列公式求算:

理論毛利=賭場優勢 × 投注總金額

因為投注總金額是下注速率、平均下注金額及持續時間三者的乘積,理論毛利可表為:

理論毛利
=賭場優勢 × 下注速率 × 平均下注金額 × 持續時間

 獲利比例

獲利比例(win percentage)是毛利除以投注總金額,亦即:

$$獲利比例 = \frac{毛\quad 利}{投注總金額}$$

如同毛利一樣,獲利比例是指實際觀察到的「獲利比例」,而非理論或期望的獲利比例。

實際觀察到的獲利比例是指在一段時間內(或一系列的下注中)有多少比例的下注金額被賭場賺得。而理論獲利比例則是賭場優勢,亦即長期平均有多少比例的下注金額被賭場賺得。當觀察時間夠長(或下注次數很多),實際觀察到的獲利比例會趨近於理論獲利比例(theoretic win percentage)。

對吃角子老虎機型的博奕遊戲而言,實際觀察到的獲利比例通常是可以求算的,但要計算牌桌遊戲的實際獲利比例是有困難的,因為投注總金額通常是未知的。

理論獲利比例

理論獲利比例是指長期平均有多少筆下注金額被賭場賺得。這個理論就是先前所談論的賭場優勢,亦即:

$$理論獲利比例$$
$$= \frac{理論毛利}{投注總金額}$$
$$= 賭場優勢$$

當下注次數很多時,實際觀察到的獲利毛利會趨近於理論獲利比例。

賭場保有利益的比例

「賭場保有利益的比例」（hold，或更具體來說是 hold percentage）是指毛利占入袋金中的比例（即入袋金中有多少比例被賭場賺得），亦即：

$$賭場保有利益的比例 = \frac{毛\ 利}{入袋金}$$

對吃角子老虎機型的博奕遊戲而言，因為（理論上）入袋金等於投注總金額，所以賭場保有利益的比例等於獲利比例。對吃角子老虎機型的博奕遊戲，賭場保有利益的比例代表玩家下注的金額中有多少比例被留下。對牌桌遊戲而言，因為入袋金並不等於投注總金額，所以賭場保有利益的比例並不等於獲利比例。如先前所提，牌桌遊戲的投注總金額很難正確地估算，導致獲利比例是未知的，但賭場保有利益的比例卻是可以估算的，所以對牌桌遊戲，賭場保有利益的比例通常用以估算牌桌遊戲的獲利比例，以粗略地評估牌桌遊戲的營運績效。

牌桌遊戲的賭場保有利益的比例是將遊戲的收益（即入袋金加上籌碼存貨量的改變）除以入袋金，亦即：

$$賭場保有利益的比例 = \frac{入袋金 + 籌碼存貨量的改變}{入袋金}$$

其中「籌碼存貨量的改變」是指目前籌碼量＋籌碼移除量－籌碼補充量－結算時籌碼量。

 賭場保有利益的比例的期望值

當計算賭場保有利益的比例時,將「實際『毛利』」改成「『毛利』的期望值」,即會得到賭場保有利益的比例的期望值或賭場保有利益的比例的理論值,亦即:

$$期望的賭場保有利益比例 = \frac{期望毛利}{入袋金}$$

或

$$期望的賭場保有利益比例$$
$$= \frac{賭場優勢 \times 下注速率 \times 平均下注金額 \times 持續時間}{入袋金}$$

牌桌遊戲賭場保有利益的比例會受到許多因素的影響,包括理論獲利比例、遊戲的進行速率、下注次數及玩家人數,除此之外,以下將探討會影響賭場保有利益的比例的其他存在因素。

 賭場保有利益比例作為管理工具

賭場通常將保有利益的比例當作評估博奕遊戲營運績效的績效指標或管理工具,其中主要是因為其他的績效指標不容易估算。例如,實際觀察到的獲利比例與理論獲利比例的落差可以幫助管理階層及早發現的發牌員是否有偷錢或玩家作弊的不法情形。若存在顯著且無法解釋的落差(包括持續很長一段時間的較小落差或偶發的大落差),則表示可能存在一些值得探究的問題。

很不幸地,對牌桌遊戲而言,大部分的賭場並不能精確地估算實際上的獲利比例,因為實際上會受到玩家每次下注金額及莊家付出金額的

影響。受限於目前有限的科技，賭場無法精確記錄玩家的下注金額及莊家付出金額，所以賭場的管理階層需要利用其他較粗略的績效指標來探究可能存在的管理問題。

幾個典型的賭場保有利益比例——內華達州牌桌遊戲

表 3-1 列出內華達州數種牌桌遊戲的賭場保有利益比例（內華達州「博奕收益報告」中甚至將牌桌遊戲的賭場保有利益比例也列為「獲利比例」。）

影響賭場保有利益的比例的因素

賭場優勢可能是影響賭場保有利益的比例的最主要因素，由表 3-1 可以看出賭場優勢並不相等於賭場保有利益的比例，表 3-1 中除了基諾的博奕遊戲外，其餘博奕遊戲的賭場保有利益的比例都顯著地大於其賭場優勢。例如百家樂的「賭場優勢」：押注於「玩家」（player）的賭場優

表 3-1　內華達州牌桌博奕遊戲的賭場保有利益比例（2004.11.30）

	下注次數	淨贏總金額 （千元）	獲利比例 （賭場保有利益比例）
21 點	3,263	1,195,031	12.44%
雙骰	424	440,122	13.07%
輪盤	446	285,843	21.51%
百家樂	103	478,103	12.71%
迷你百家樂	129	181,683	12.45%
基諾	188	67,655	27.85%
加勒比撲克	64	38,190	29.02%
任逍遙	142	67,749	21.48%
牌九	46	24,358	18.65%
牌九撲克	293	129,733	22.76%

資料來源：內華達州博奕稽核委員會「博奕收益報告」。

勢為 1.24%，押注於「莊家」（banker）的賭場優勢為 1.06%，而押注於「和局」（tie）的賭場優勢為 14.36%。這三種押注的賭場優勢都顯著小於實際觀察到的賭場保有利益的比例。理論上賭場優勢代表賭場能由玩家下注金額中贏得的平均比例，而賭場保有利益的比例可以視為玩家兌換的籌碼中有多少比例被賭場賺得。因玩家下注的總金額往往超過其在牌桌上所兌換的籌碼數量（例如玩家用贏來的籌碼下注或用由其他牌桌上兌換來的籌碼下注），導致賭場保有利益的比例往往大於賭場優勢。

其他會影響賭場保有利益的比例的相關因素包括平均下注金額、平均下注次數（average number of bets）、下注速率、牌桌上玩家人數及持續時間。這些因素會互相影響，也會受到其他情況的影響。

例如平均下注金額會受到下注下限及市場行銷機制的影響。市場行銷機制是指賭場為吸引小額賭注或大額賭注之玩家的行銷手法。每一時段的「平均下注次數」可以利用兩種方式加以提高：(1) 提高玩家下注次數；(2) 增長玩家下注的時段長度。有許多因素會影響玩家下注的時段長度，例如玩家對遊戲的滿意度及賭場氣氛。賭場氣氛包括會留住玩家的所有因素，雖然各式各樣的玩家都有，但通常都希望賭場能滿足他們的需要及期望，不外是舒適、以客為尊、服務、清潔及氣氛。

「下注速率」（game pace）是指每小時的下注次數，這會受到是否使用自動發牌機、發牌員的熟練程度及牌桌上玩家人數的影響。

下面利用一個例子說明牌桌上玩家人數及下注速率對賭場保有利益的比例的影響。假設兩張提供相同遊戲的牌桌 A 與 B，其賭場優勢為 2%。在牌桌 A 只有 1 個玩家，此玩家兌換 500 元的籌碼，每次下注 25 元，並持續 1 小時。在牌桌 B 有 6 個玩家，每個玩家都兌換 500 元的籌碼，每次都下注 25 元，並持續 1 小時。因牌桌 B 的玩家人數多，所以 1 小時中只下注 60 次，而牌桌 A 下注 200 次。假設玩家輸的情形與賭場優勢一致，則在牌桌 A 的玩家輸了 (2%)×(200 次 / 小時)×($25/次)×(1 小時) = $100，而在牌桌 B 的玩家共輸了 (2%)×(60 次 / 小時)×(($25×6)/ 次)×(1 小時) = $180。

經由這些數據我們可以計算兩個牌桌的賭場保有利益的比例如下：

牌桌 A：賭場保有利益的比例＝ $100/$500 ＝ 20%

牌桌 B：賭場保有利益的比例＝ $180/$3000 ＝ 6%

表 3-2 列出牌桌 A 與 B 之賭場保有利益的比例的過程。表中顯示，雖然牌桌 B 人數較多，毛利較大，但賭場保有利益的比例則較小。

假性的入袋金

產生「假性的入袋金」（false drop）的可能原因包括 (1) 小額的平均下注金額（相較於玩家所買進的籌碼數）或；(2) 玩家只玩了一段很短時間就離開牌桌，或這兩個原因同時發生。下面的例子說明假性的入袋金是如何產生的。

假設玩家在牌桌上兌換 100 元的籌碼，若有一作弊的博奕遊戲會使莊家每次都贏，則理論毛利或賭場優勢為 100%。因兌換的籌碼 100 元現金落入錢箱中，這 100 元就是入袋金。假若此玩家只下注 5 次，而且每次下注 5 元，莊家贏了玩家每一把，所以玩家共輸了 25 元，然後玩家帶著剩下的 75 元籌碼離開牌桌。對這位玩家而言，投注總金額為 25 元，所以賭場獲利比例為 100%，而賭場保有利益的比例只有 $25/$100 ＝ 25%。

表 3-2　玩家人數對賭場保有利益比例的效應

玩家人數	1	6
入袋金 / 玩家	$500	$500
入袋金總額	$500	$3,000
平均每人下注金額	$25	$25
每次下注總金額	$25	$150
賭場優勢	2%	2%
每小時下注次數	200	60
每小時毛利金額	$100	$180
每小時賭場保有利益比例	20%	6%

現在假設此博奕遊戲較公平，例如賭場優勢為 4%。若同樣以 100 元的現金兌換籌碼且每次下注 5 元。若另一玩家共下注 500 次，其中在輸光所有籌碼離開前共贏了 240 次及輸了 260 次。則這位玩家的投注總金額為 2,500 元，賭場毛利為 100 元，則獲利比例為 $100/$2,500 ＝ 4%，而賭場保有利益的比例為 $100/$100 ＝ 100%。

這個例子說明第一個玩家的賭場保有利益的比例 25% 遠小於第二個玩家的賭場保有利益的比例 100%，雖然第一個玩家理論上優勢 100% 遠大於第二個玩家的 4%。這其中的原因是因為第一個玩家只玩了幾把，賭場只能由其中贏取小部分兌換的籌碼，這個現象——下注總金額遠小於所買進籌碼金額——造就了假性的入袋金，而且會顯著地降低短期的賭場保有利益的比例。

表 3-3、3-4 進一步說明小額下注金額（相對於買進籌碼金額）及下注次數偏少（亦即只下注一段短的時間）時如何造成假性的入袋金：**表 3-3** 是凸顯（在相同下注時間及賭場優勢情況下）不同的平均下注金額會造成不同的（每小時的）賭場保有利益的比例；**表 3-4** 則是凸顯〔在相同（每次）下注金額及賭場優勢情況下〕不同的下注時間會造成不同的（每小時）賭場保有利益的比例。

影響入袋金及賭場保有利益比例的瑕疵量測值

當分析有哪些因素會影響賭場保有利益的比例的績效值時，賭場經理應該瞭解通常用以計算入袋金乃至場保有利益的比例的量測值是存

表 3-3　小額平均下注金額所造成假性的入袋金

	每次下注 $20	每次下注 $100
買進籌碼金額（入袋金）	$1,000	$1,000
賭場優勢	2%	2%
每小時下注次數	100	100
每小時毛利金額	$40	$200
每小時的賭場保有利益的比例	4%	20%

表 3-4　不同下注時間所造成假性的入袋金

	每次下注 $100	每次下注 $100
買進籌碼金額入袋金	$1,000	$1,000
賭場優勢	2%	2%
每小時下注次數	100	100
每小時毛利金額	$200	$200
下注小時數	0.1	2
下注次數	10	200
賭場毛利總金額	$20	$400
賭場保有利益的比例	2%	40%

有瑕疵的。入袋金是購買籌碼的現金總量，但即便如此，有時入袋金在賭場中也無法正確反映事實。例如，一名玩家可能在雙骰牌桌兌換了籌碼，但只下注一會兒就帶著籌碼轉往 21 點的牌桌。當帶著「雙骰」牌桌所兌換的籌碼在 21 點牌桌下注時，這名玩家的行為同時影響了兩個牌桌的賭場保有利益的比例。入袋金的計算毫不考慮這些情形，只是單純的計算錢盒中的現金數量（包括現金、信用簽單及別家賭場的籌碼）。

　　在賭場中邊緣信用（rim credit）的使用也會衝擊入袋金的計算，邊緣信用是賭場允許特定玩家不用任何的籌碼形式下注，到最後結算時再針對所輸金額簽下信用簽單，然後將這張信用簽單投入錢盒中。這種作法會導致 100% 的賭場保有利益的比例。倘若玩家未簽下所輸金額的信用簽單就離開牌桌，則賭場就必須用一虛擬的信用簽單來計算入袋金，否則入袋金就會短少玩家所輸的金額。

　　賭場對在牌桌用信用簽單所換之籌碼是否能帶離牌桌可能有不同的規定。倘若用信用簽單所換之籌碼不能帶離牌桌（即必須用剩餘籌碼贖回信用簽單），則賭場保有利益的比例將會增加。例如，一名玩家用 10 張面額為 10 元的信用簽單換得 10 個 10 元籌碼，今只下注 1 次並輸掉 10 元，若允許他帶著 90 元籌碼離開賭場，則此牌桌之賭場保有利益的比例為 ($100 － $90)/$100 ＝ 10%。若不能帶著剩餘 90 元籌碼離開，而必須贖回 90 元之信用簽單，則「賭場保有利益的比例」為 ($10 － $0)/$10 ＝ 100%。

♣ 贏率的不同表現方式

「贏率」（win rate）有數種表現方式，包括賭場保有利益的比例、獲利比例及理論獲利比例。即便是經驗老到的賭場經理人員也可能會對其間的差異混淆不清。賭場經理對獲利比例很可能有不同的解讀，有些人將其解讀成賭場優勢，有些人則將其解讀成賭場保有利益的比例，甚至有些人將其解讀成實際觀察到的獲利比例（即將毛利除以投注總金額）。

賭場優勢這個名詞也會因為一些情況而造成誤解，例如針對和局的情況，是否將和局的情況計入也會影響賭場優勢的計算。例如，百家樂有和局的情況，押注「玩家」就會產生 1.24% 及 1.37% 兩種不同的賭場優勢。另外有些博奕遊戲（例如加勒比撲克及任逍遙）的底注（base bet）金額與開始時的下注金額並不相同，到底賭場優勢應根據底注或平均下注金額計算也會造成爭議。

這節主要是針對會對贏率造成誤解或爭議的問題加以說明。首先闡述理論獲利比例、實際觀察到的獲利比例及賭場保有利益的比例之間的差異，然後說明 "PC" 這名詞的意義、利用底注或平均下注金額計算賭場優勢的差別，以及忽略和局情況造成的影響。

賭場保有利益的比例與賭場優勢

即便是熟悉博奕產業的人士或博奕專業人士也可能不瞭解賭場保有利益的比例與賭場優勢之間的差異。考慮下面這種情況：當面對一個具有低賭場優勢卻具有（實地測試得到之）高賭場保有利益的比例之博奕遊戲時，負責審核博奕遊戲的稽核委員會是否應核發營業執照？當審視**表 3-1** 有關內華達州博奕遊戲（實地測試得到）之賭場保有利益的比例與賭場優勢的差異時，往往令人感到迷惑不解。有些特殊的博奕遊戲具有較高的賭場優勢，例如基諾、大六輪（Big Six Wheel，又稱幸運輪）

以及其他特別的下注法諸如下注於號碼 7 的雙骰與百家樂中押注和局的情形，倘若大部分的博奕遊戲之賭場優勢接近內華達州博奕遊戲列表中賭場保有利益的比例的數值，則賭場恐怕找不到玩家。大部分博奕遊戲之賭場優勢小於基諾 6% 的賭場優勢，有些博奕遊戲之賭場優勢則遠小於 6%。

通常博奕遊戲的賭場保有利益的比例遠大於賭場優勢，其原因是賭場保有利益的比例的計算是將毛利除以入袋金，而非除以投注總金額。當下注次數多時，毛利除以投注總金額會趨近於賭場優勢。對牌桌型的博奕遊戲而言，因入袋金通常遠小於投注總金額（因玩家多會將贏來的錢繼續再下注），所以賭場保有利益的比例遠大於賭場優勢。

對基諾博奕遊戲而言，因為這遊戲的入袋金與投注總金額一致，所以實際的賭場保有利益的比例會接近預期的賭場優勢。這個現象同樣發生於吃角子老虎機型及運動簽注的博奕遊戲。但對牌桌型的博奕遊戲而言，賭場保有利益的比例只是遊戲營運績效的一個粗略估算，即使下注次數很多，賭場保有利益的比例也不會趨近賭場優勢。

理論獲利比例與實際獲利比例

理論獲利比例就是賭場優勢。實際獲利比例則是毛利除以投注總金額。當下注次數增加時，實際獲利比例會趨近於賭場優勢。這個事實可以用數學公式表示如下：

$$\lim_{n \to \infty} \left(\frac{毛利}{投注總金額} \right) = 賭場優勢$$

對吃角子老虎機型的博奕遊戲而言，因為投注總金額可以精確地記錄，所以實際獲利比例會接近理論獲利比例，這個「大數法則」的現象可以實際觀察得到，而且經由數學理論，我們可以計算實際獲利比例與理論獲利比例會出現特殊落差的機率。換句話說，我們可以針對理論獲

利比例建立管制界限,以監測實際獲利比例是否落入管制界限,若實際獲利比例超出管制界限,則表示有不正常的問題或弊端存在,必須設法加以解決。

對牌桌型的博奕遊戲而言,因為投注總金額無法精確地記錄,所以無法計算實際獲利比例,導致大數法則的現象無法實際觀察得到。基於實務上的考量,通常以賭場保有利益的比例來評估牌桌型博奕遊戲的營運績效。

實際獲利比例與賭場保有利益的比例

實際獲利比例是將毛利除以投注總金額,而賭場保有利益的比例是將毛利除以入袋金。對吃角子老虎機型的博奕遊戲而言,實際獲利比例(在理論上)等於賭場保有利益的比例,但對牌桌型的博奕遊戲則不然。對牌桌型的博奕遊戲而言,因為投注總金額無法精確地記錄,所以無法計算實際獲利比例,導致實務上以賭場保有利益的比例來評估牌桌型博奕遊戲的營運績效。

實際獲利比例存有一個特性:當下注次數很多時,實際獲利比例會趨近於理論獲利比例,或者說是賭場優勢,這點具有很明確的意義。但當下注次數很多時,賭場保有利益的比例會趨近於什麼數值?而這個數值可能不具任何意義,因賭場保有利益的比例會受到諸如遊戲進行速率、遊戲趣味性、發牌員的熟練程度及偷竊行為等因素的影響。不同時段呈現相當落差的賭場保有利益的比例只是反映不同時段可能存在不同的現象,而非反映有不正常的問題或弊端存在。但檢視不同時段的賭場保有利益的比例,有時可以幫助管理階層及早發現是否存在偷竊行為。通常政府稽核管理單位會要求賭場提供各式統計報表,其目的是要稽核賭場是否有廣告不實及獲取不當利潤的行為。

什麼是 PC ？

賭場內從業人員口中的 PC，會因不同的博奕遊戲而代表不同的意義。例如，這星期輪盤的 PC 為 24%，此處的 PC 代表賭場保有利益的比例，其他博奕遊戲的 PC 可能代表賭場優勢。很不幸的，對 PC 這個名詞的使用並沒有明確的定義存在，雖然 PC 通常是指贏率，但在使用時，應針對不同的博奕遊戲而做正確的解讀。

根據底注金額或平均下注金額計算賭場優勢？

有些博奕遊戲允許玩家的下注金額不同於「初始下注金額」（original bet），例如加勒比撲克及任逍遙。在這種情形下，底注金額很可能與原先的下注金額不同，導致計算賭場優勢時，可針對底注金額或平均下注金額兩種情況計算。

考慮任逍遙這種博奕遊戲，玩家每次下注金額可能為 1 個、2 個或 3 個單位。遊戲開始時玩家的初始下注金額可能為 3 個單位，但於進行中抽回 2 個單位，導致底注金額為 1 個單位的賭金。大部分的情況（約占 84.6%），初使的 2 個單位賭金會被撤回，所以下注金額只有 1 個單位。玩家約略在 12 次的下注中有 1 次（約占 8.5%）會下注 2 個單位的賭金，而約略在 14 次的下注中有 1 次（約占 6.9%）會下注三個單位的賭金，亦即平均下注金額約為 $(1 \times 84.6\%) + (2 \times 8.5\%) + (3 \times 6.9\%) = 1.224$ 個單位。

任逍遙的賭場優勢通常是 3.5%，亦即若玩家的底注金額為 1 元，則平均會有 3.5%（即 3.5 分錢）會被賭場賺走，但實質上，（在底注金額為 1 元的情況下）玩家的平均下注金額是 1.224 元，所以是平均下注金額的 2.86%（因 $2.86\% \times 1.224 = 3.5$ 分錢）。所以 3.5% 的賭場優勢是根據底注金額計算得到，而 2.86% 的賭場優勢則是根據平均下注金額計算得到。賭場優勢的這兩種表示法都是正確的，這兩個數據都反映了賭場平

均可賺得 3.5 分錢,如果玩家每次的底注金額是 1 元。

　　雖然單位賭金下注的賭場優勢指的是玩家下注金額中預期會被賭場賺走的比例,但是玩家下注次數中會被賺走的比例(亦即在所有玩家下注次數中,平均有幾注會被賭場賺走)可能是賭場優勢另一個較易理解的表達方式,其原因如下:(1) 對賭場及玩家而言,每下注 1 次,平均會被賭場賺走的注數比可能是更為貼切的表達方式;(2) 傳統賭場優勢只反映 1 元賭金中會被賭場賺走的比例,若不考慮平均下注金額,賭場優勢可能會有誤導的情況發生;(3) 對玩家而言,較容易由廣告看板上看出自己是否適合參加此類博奕遊戲。

　　任逍遙不是唯一平均下注金額大於底注金額的博奕遊戲,其他博奕遊戲也有類似情況。**表 3-5** 列出數種博奕遊戲在不同計算基礎上所算得的賭場優勢,計算基礎包括單位發牌的賭場優勢(house advantage per hand,根據底注計算的賭場優勢)及單位賭金下注的賭場優勢(house advantage per unit waged,根據平均下注金額計算的賭場優勢),並列出各種博奕遊戲的平均下注金額。

表 3-5　不同計算基礎上所算得的賭場優勢

博奕遊戲	單位發牌的賭場優勢	單位賭金下注的賭場優勢	平均下注金額
任逍遙	3.51%	2.86%	1.22
加勒比撲克	5.22%	2.56%	2.04
三張牌撲克(預付 / 遊戲)	3.37%	2.01%	1.67
三張牌撲克(壓對)	2.32%	2.32%	1.00
比大小	2.88%	2.68%	1.07
紅狗	2.80%	2.37%	1.18
21 點	0.54%	0.49%	1.10

忽略和局

　　在某些博奕遊戲中會出現和局的結果,亦即發生沒有輸贏的情形,

例如百家樂就會發生這種情形。賭場優勢計算可以包括或不包括這些和局的賭局。

　　以百家樂為例，每一賭局中，玩家贏的機率約為 44.62%，輸的機率約為 45.86%，而和局的機率約為 9.52%。亦即若下注 10,000 單位於玩家身上，則平均能贏 4,462 單位及輸 4,586 單位，而造成淨輸 124 單位的結果。所以相對於 10,000 單位的賭資（或總共下注的局數），賭場優勢為 1.24%。倘若和局賭局不計入，則賭場優勢為 124/9048~1.37%。

　　賭場優勢也可經由期望值的公式加以計算：

1. 若計入和局的賭局：

$$EV = (+1)(.4462466) + (-1)(.4585974) + (0)(.0951560)$$
$$= -0.01235$$

2. 若不計入和局的賭局：

$$EV = (+1)\left(\frac{.4462466}{.4462466+.4585974}\right) + \left(\frac{.4585974}{.4462466+.4585974}\right)$$
$$= -0.01364965$$

　　是否計入和局的賭局會影響以玩家為觀點的賭場優勢，但無論是否計入和局的賭局，以賭場的觀點而言，其賭場優勢都是相同的。例如下注 5,000 次於玩家身上，每次下注金額為 100 元，則賭場的期望獲利為 $6,200 元，以賭場的觀點而言，無論是否計入和局的賭局都會得到這個相同的數字：

$$1.24\% \times \$100 \times 5,000 = 1.37\% \times \$100 \times 4,524 \sim 6,200$$

　　在百家樂的賭局中，若下注於莊家身上，倘若計入和局的賭局，則賭場優勢為 1.06%。若不計入和局的賭局，則賭場優勢為 1.17%。這兩個數字可如下計算：

1. 若計入和局的賭局：

$$EV = (-1)(.4462466) + (+0.95)(.4585974) + (0)(.0951560)$$
$$= -0.01058$$

2. 若不計入和局的賭局：

$$EV = (+0.95)(.506825) + (-1)(.493175) = -0.0116916$$

類似情形也發生於雙骰博奕遊戲，因為會產生無法分出勝負的賭局。倘若計入和局，則賭場優勢為 1.36%。若不計入和局，則賭場優勢為 1.40%。

賭場經營績效量測指標摘要

1. 投注總金額（handle）：玩家投注的總金額。
 ＝下注速率 × 平均下注金額 × 持續時間

2. 入袋金（drop）：收納盒中的總額（或者是其他賭場籌碼、現金換籌碼的籤條）。

3. 毛利（win）：賭場在賭桌上或其他賭具中淨贏的總金額。
 (1) 牌桌遊戲的毛利＝入袋金－籌碼減少量
 　　　　　　　　＝入袋金－（開張時籌碼量＋籌碼補充量－籌碼移除量－結算時籌碼量）
 (2) 吃角子老虎機的毛利＝入袋金－籌碼減少量
 　　　　　　　　＝入袋金－中獎金額－儲金儲存槽中硬幣的存貨量

4. 理論毛利（theoretical win）：賭場淨贏總金額的期望值。
 ＝賭場優勢 × 投注總金額
 ＝賭場優勢 × 下注速率 × 平均下注金額 × 持續時間

5. 獲利比例（win percentage）
 $$= \frac{毛利}{投注總金額}$$

6. 理論獲利比例（theoretical win percentage）

$$=\dfrac{理論毛利}{投注總金額}$$

$$=賭場優勢$$

7. $\lim\limits_{n\to\infty}\dfrac{毛利}{投注總金額}=賭場優勢＝理論獲利比例$

8. 賭場保有利益的比例（hold %）$=\dfrac{毛利}{入袋金}$

9. 期望賭場保有利益的比例（expected hold %）

$$=\dfrac{期望毛利}{入袋金}$$

$$=\dfrac{賭場優勢 \times 下注速率 \times 平均下注金額 \times 持續時間}{入袋金}$$

第四章

機運型博奕遊戲

　　賭場中的博奕遊戲可區分為四類：即賭場是否為莊家以及是否需要博奕技巧來區分博奕遊戲。歸屬同一類的博奕遊戲具有類似的數學準則。例如輪盤、雙骰與吃角子老虎這些博奕遊戲只牽涉機運而不需要博奕技巧，所以在計算賠率、輸贏機率即賭場優勢時較為單純。這些遊戲只在使用的亂數產生器及所呈現之隨機結果上有些許的差別。但如 21 點及一些撲克遊戲因會牽涉到博奕技巧，所以分析這些博奕遊戲時需要較為複雜的數學，甚至需要電腦運算來輔助分析。

　　本章主要是針對不需要博奕技巧的遊戲分析其背後所牽涉的數學原理。賭場即莊家，且不牽涉博奕技巧的博奕遊戲，包括數種為賭場創造大筆營收的博奕遊戲，諸如吃角子老虎、基諾、輪盤、雙骰、百家樂以及比大小（比大小）、骰寶（Sic Bo）與大六輪（Big Six Wheel）。最後一節則分析賭場非莊家，且不牽涉博奕技巧的博奕遊戲，諸如累進式吃角子老虎機（Progressive Slots）及賓果（Bingo）。

♣ 賭場即莊家的博奕遊戲

　　毫無疑問地，替賭場創造大部分利潤的就屬賭場即莊家的博奕遊戲（house-banked games），包括輪盤、雙骰、21 點及百家樂。美國內華達州在 2004 年的統計資料顯示，這四種博奕遊戲營收高達 26 億美元，這個金額超過所有牌桌型博奕遊戲總營收的四分之三。然而吃角子老虎的營收高達 70 億美元，這個金額占內華達州 2004 年所有博奕遊戲營收的三分之二 ❶。

❶ 內華達 博奕稽核委員會「博奕收益報告」，2004 年 1 月 4 日。

吃角子老虎

　　吃角子老虎的博奕遊戲有許多不同的類型，包括傳統投幣式的、電腦控制的、滾輪型的以及影像型的吃角子老虎機。

　　在美國賭場中吃角子老虎的博奕遊戲風行程度超過牌桌的博奕遊戲。平均來說，吃角子老虎博奕遊戲的營收占總營收的 70% 到 75%，而其使用空間則至少占賭場空間的 80%[❷]。2000 年的統計資料顯示，全美約略有 487,227 台吃角子老虎機台。

吃角子老虎機的類型

　　吃角子老虎機有四種機型最為風行，傳統滾輪型的機器約占有 57%，相較於占有 25% 的電玩撲克，接著是占有 14% 的多條線中獎的吃角子老虎機，大範圍累進式的吃角子老虎機則占有 4%。大部分影像型的吃角子老虎機是撲克牌，或是模仿傳統轉軸滾筒的遊戲，其他也包括基諾及 21 點。模仿傳統轉軸滾筒的遊戲則有圖板遊戲（board games，如大富翁、大海戰）、電視上「大轉輪」（Wheel of Fortune）及桌上擲骰的遊戲。

　　影像型與傳統滾輪型吃角子老虎機主要差別在如何呈現結果。現今外形像傳統的吃角子老虎機，因已不是經由機械控制（是經由電腦晶片控制）出獎情形，所以中獎頻率也可精確地控制，只要符合官方的規定，設定機器的「賭場優勢」是沒有任何困難的。

　　因為是經由電腦晶片控制出獎情形，所以吃角子老虎機中同一滾筒上符號出現的頻率並非相同。電腦利用亂數產生器可以控制中獎機率並製造各種中獎組合。舉例來說，機械式的滾筒上有 20 個符號，則每個符號出現的機率都是 1/20，則 3 個 7 出現在同一條線上的機率為 $1/20 \times 1/20 \times 1/20 = 1/8,000$，但是若由電腦晶片控制出獎機率，則可設

❷ Bear Stearns, *An Investor's Guide to Slot Machines*, Bear Stearns, p.10 (Fall 1999).

定 3 個 7 出現在同一條線上的機率為 1/3,000,000，如此一來，賭場可提供更大的中獎金額，但仍保有獲利的空間。

近來多線式及多次按鈕的影像型吃角子老虎機較為風行，進而取代傳統滾輪型的吃角子老虎機。這種影像型吃角子老虎機中獎情形可以具有多種變化，例如連線中獎的機器可以在對玩家有利的特殊情況下，允許玩家投入更多硬幣繼續玩下去；傳統滾輪型的機器可能只有三條橫線及兩條斜線為中獎組合線，但現今影像型吃角子老虎機可有多條的中獎組合線。另外，玩家也可在玩的過程中投入額外的硬幣加賭對玩家較為有利的組合。這些玩法上的變化對傳統吃角子老虎機而言，都是不可能做到的。

賭場優勢

吃角子老虎機的賭場優勢通常稱作理論獲利比例或賭場保有利益比例的理論毛利，長期來講，這個數值表示賭場賺得賭金的比例。賭場優勢的反面字眼稱為回饋比例，指的是玩家回收賭金的比例，例如，一個機器的賭場優勢為 5%，則回饋比例為 95%。

吃角子老虎機的保有利益比例的理論值可以經由控制電腦晶片設為任意值。實際上觀察到的與理論值會有些許出入，但當玩的次數增加時，觀察到的就會趨近理論值。往後會分析吃角子老虎機觀察到的與理論值出入的程度，作為稽核機器公平性的參考。

機器中獎的隨機性

現今機器中獎的機率可經由電腦晶片控制出獎的情形，並確保遊戲的公平性。在內華達州，法律規定博奕機器必須徹底地測試以確保遊戲的公平性。以賭場的觀點，賭場希望機器出獎的情形是無法預測的。但是「隨機性」只是指短期出獎的情形無法預測，大數法則長期來講，說明出獎情形是有規則可循的，當然這也是吸引玩家的一項特點。例如，

投擲一枚公平銅板 1,000 次，大概會出現 500 次「正面」，而不是一定出現 500 次「正面」。經由精確的計算，我們可以發現 1,000 次的投擲中，出現「正面」的次數會介於 490 及 510 之間的機率為 49%，而會介於 470 及 530 之間的機率為 95%，出現「正面」的次數會超過 550 次的機率為 0.07%。同理，投擲一枚公平的骰子 6,000 次，我們雖不能預測每次出現的點數，但可知道各個點數出現的約略頻率。「隨機性」是指在短期上具有不可預測性，但長期來看，是具有一些規則性的。我們可利用這長期上的規則性來分析實際觀察到的出獎情形與理論情形是否出現不尋常的落差，進而稽核機器的公平性。

不同吃角子老虎機之間不同的出獎情形

不同賭金面額（denomination）的吃角子老虎機具有不同的賭場保有利益的比例，不同幅度為 0.5 ～ 30%（有技巧的玩家甚至會有超過 100% 的回饋比例，亦即造成負的賭場優勢）。一般而言，賭金面額愈大的吃角子老虎機具有較小的賭場優勢，這個現象在內華達州尤其顯著，**表 4-1**、

表 4-1 內華達州 2000 年吃角子老虎機

面額	機器數	賭金總額（$ 百萬）	毛利總金額（$ 百萬）	賭金／機台（$ 元）	毛利／機台（$ 元）	獲利比例
5 分	53,946	18,281.1	1,321.1	338,879	24,489	7.23
10 分	968	417.8	25.7	431,706	26,579	6.16
25 分	88,920	46,227.1	2,516.1	519,873	28,296	5.44
50 分	2,768	2,469.5	114.8	892,171	41,480	4.65
1 元	34,181	33,870.9	1,508.1	990,928	44,122	4.45
5 元	3,619	7,280.8	268.2	2,011,849	74,128	3.68
25 元	552	1,721.9	53.1	3,119,493	96,234	3.08
100 元	299	1,248.6	42.9	4,247,028	145,958	3.44
加總	185,248	111,518	5,850	601,993	31,580	5.24

資料來源：內華達州博奕管理部（Nevada State Gaming Control Board）。排除連線式吃角子老虎機 Megabucks，數字四捨五入。

表 4-2　科羅拉多州 2000 年吃角子老虎機

面額	機器數	賭金總額 （$ 百萬）	毛利總金額 （$ 百萬）	賭金 / 機台 （$ 元）	毛利 / 機台 （$ 元）	獲利 比例
5 分	4,224	2,231.8	149.2	528,403	35,333	6.69
10 分	102	134.2	7.6	1,322,280	74,415	5.63
25 分	5,961	3,623.3	207.4	607,843	34,796	5.72
50 分	200	152.6	9.0	764,425	45,018	5.89
1 元	3,078	3,509.9	167.4	1,140,512	54,409	4.77
5 元	289	644.2	26.7	2,227,761	92,349	4.15
加總	13,854	10,296.0	567.3	743,266	40,956	5.51

資料來源：Colorado Division of Gaming。

表 4-3　密西西比州 2000 年吃角子老虎機

面額	機器數	賭金總額 （$ 百萬）	毛利總金額 （$ 百萬）	賭金 / 機台 （$ 元）	毛利 / 機台 （$ 元）	獲利 比例
5 分	10,123	456.2	40.4	45,061	3,992	8.86
10 分	197	8.1	0.6	41,072	3,100	7.55
25 分	14,845	653.1	50.2	43,993	3,384	7.69
50 分	2,424	189.3	11.9	78,112	4,925	6.31
1 元	9,141	905.4	47.0	99,046	5,140	5.19
5 元	1,278	296.0	14.6	231,630	11,444	4.94
25 元	157	63.1	4.0	401,974	25,691	6.39
100 元	82	25.4	1.2	310,360	14,457	4.66
加總	38,247	2,596.6	170.0	67,891	4,445	6.55

資料來源：Mississippi Gaming Commissions。

4-2 及 4-3 列出內華達州、科羅拉多州及密西西比州不同賭金面額吃角子老虎機的實際獲利比例。

　　除了面額 5 分及 10 分的吃角子老虎機外，科羅拉多州的吃角子老虎機較內華達州同款機器具有較大的獲利比例，而密西西比州的吃角子老虎機則在三州中具有最大的獲利比例。整體來看，三州吃角子老虎機的獲利比例為：內華達州的 5.2%、科羅拉多州的 5.51% 及密西西比州的 6.5%。針對面額為 25 分及 1 元的機型，三州的獲利比例依次為：內華達

州 5.0%、科羅拉多州 5.3%、密西西比州 6.2%。在美國其他州吃角子老虎機的獲利比例可高達 8 ～ 10%。

　　觀察前面三個州可以發現面額愈高的吃角子老虎機通常具有較小的獲利比例，這個現象不僅出現在這三個州，在其他州也發現同樣的情形。這些吃角子老虎機器中，受歡迎的程度依次為面額 25 分、1 元及 5 分的機型。若以機台為單位，面額較大的機型則為賭場賺進較大的營收。

中獎頻率

　　中獎頻率（hit frequency）是指平均有多少比例的時間會中獎。中獎頻率是吃角子老虎機吸引玩家的重要指標。但是中獎頻率與中獎金額之間存有利弊得失的交換關係，在固定的回饋比例下，中獎頻率與平均中獎金額是成反比的，亦即中獎頻率高時，平均中獎金額勢必是比較小的。

　　站在賭場的觀點，長期來看，會為賭場賺進相同營收的兩台吃角子老虎機，在玩家眼中，這兩台機器的行為表現是大相逕庭的。賭場管理階層必須衡量各種機型占有的比例，以吸引各式各樣的玩家大眾。

開獎工作說明書

　　吃角子老虎機的製造廠商為每台機器準備了一張特製的單據，上面載明各種獎項發生的機率，以及各種出獎金額對玩家回饋比例的貢獻程度；拉把單也包括中獎頻率、出獎情形及變動的指數，甚至包含實際回饋比例可能落入的範圍。開獎工作說明書（par sheet）的其他字眼包括 PC sheets、game sheet、specification sheets 及 theoretical hold worksheets。

　　表 4-4、4-5 列出「吃角子老虎」機兩個假想的開獎工作說明書 A 及 B，其中包括中獎頻率及對應的中獎金額。

表 4-4　開獎工作說明書：吃角子老虎機 A

滾筒編號 1A　賭場保有利益的比例 5.053%				
型號：HYPO — A				
90% 信賴區間（10,000,000 次試驗）（94.60%、95.29%）				
硬幣編號	回饋比例	中獎頻率	中獎次數	中獎總金額
1	94.947%	36.799%	325,570	84,034
滾筒數：3　滾筒上符號數：96　符號組合數：$96^3 = 884,736$				
出獎硬幣數	出獎次數	變動指數 = 10.990		
0	559,166	90% 信賴區間（回饋比例）		
2	295,827	試驗次數	下界	上界
5	28,256	1,000	60.19%	129.70%
10	400	10,000	83.96%	105.94%
25	300	100,000	91.47%	98.42%
40	240	1,000,000	93.85%	96.05%
50	180	10,000,000	94.60%	95.29%
100	150			
150	100			
200	50			
250	20			
300	15			
500	12			
750	10			
1,250	6			
1,500	3			
2,000	1			
總共	884,736			

　　吃角子老虎機 A 會賺取玩家賭金的 5.053%，而 94.947% 是玩家的回饋比例。因為受到隨機性的影響，實際的回饋比例有 90% 的機率會落在表 4-4 中所列的信賴區間（對應各個試驗次數）。例如當試驗次數為 100,000 時，實際觀察到的回饋比例有 90% 的機率會落在 91.47% 與98.42% 之間。若實際觀察到的回饋比例是 97%，則表示並無異常。倘若實際回饋比例 97% 是由 1,000,000 次數所觀察得到的，因 97% 沒有落入

表 4-5　開獎工作說明：吃角子老虎機 B

滾筒編號 1B　賭場保有利益的比例 5.168%				
型號：HYPO — B				
90% 信賴區間（10,000,000 次試驗）（94.25%、95.42%）				
硬幣編號	回饋比例	中獎頻率	中獎次數	中獎總金額
1	94.832%	14.840%	108,183	691,328
滾筒數：3　滾筒上符號數：90　符號組合數：$90^3 = 729,000$				
出獎硬幣數	出獎次數		變動指數＝ 18.438	
0	620,817	90% 信賴區間（回饋比例）		
2	74,324	試驗次數	下界	上界
5	14,256	1000	36.53%	153.14%
10	13,200	10,000	76.39%	113.27%
25	4,200	100,000	89.00%	100.66%
40	960	1,000,000	92.99%	96.68%
50	500	10,000,000	94.25%	95.42%
100	240			
150	180			
200	100			
250	120			
300	40			
500	16			
750	24			
1,250	12			
1,500	10			
2,000	1			
總共	729,000			

對應的信賴區間（93.85%，96.05%），則表示有異常的狀況存在，亦即應對機台加以檢修。

　　比較兩台機器的開獎工作說明書發現，機台 A 的中獎頻率較高，但兩個機台具有約略相同的玩家回饋比例，這是因為機台 A 的出獎金額較小的緣故。

吃角子老虎機出獎的變動情形

因為受到隨機性的影響，吃角子老虎機實際的獲利比例與理論值是有落差的。而落差的大小會受到出獎金額分布以及試驗次數的影響。開獎工作說明書中變動指數就是反映這種現象；換句話說，我們可以根據變動指數來衡量實際獲利比例與理論值間的落差是否正常。

變動指數（volatility index, V.I.）為：

$$V.I. = z\sigma$$

其中 z 是「標準常態分配」的百分位數，而 σ 表示機器淨吃掉玩家硬幣數〔亦即（1 − 出獎硬幣數）〕的標準差。令 X_i 表示在第 i 種情況下，機器淨吃掉玩家硬幣數，而 p_i 表示對應的機率，到 σ 可計算如下：

$$\sigma = \sqrt{\sum_i p_i (X_i - EV)^2} = \sqrt{\sum_i p_i X_i^2 - EV^2}$$

其中　$EV = \sum_i p_i X_i$

表 4-6 針對機台 A 的開獎工作說明書計算開獎工作說明書中變動指數：

我們可以利用變動指數來求得實際觀察到的玩家回饋比例有 90% 的機率應落入的區間：

假設試驗次數為 1,000,000 次，因玩家回饋比例的理論值為 94.947%，所以有 90% 的機率，實際觀察到的玩家回饋比例會落入：

$$94.947\% \pm \frac{變動指數}{\sqrt{1,000,000}} = (93.85\%, 96.05\%)$$

當試驗次數增加時，區間寬度會變窄。

表 4-6　變動指數：機台 A

機台淨吃硬幣數	出獎次數	機率
1	559,166	0.632015（= 559.166/884,736）
− 1	295,827	0.334368
− 4	28,256	0.031937
⋮	⋮	⋮
− 1999	1	0.000001
EV = (1)(0.632015) + (− 1)(0.334368) + ⋯ + (− 1999)(0.000001) = 0.050526		
$\sigma = \sqrt{(1^2)(0.632015) + (− 1)^2(0.334368) + ⋯ + (− 1999)^2(0.000001) − 0.050526^2} =$ 6.660901		
變動指數 V.I. = $z\sigma$ = (1.65)(6.660901) = 10.990487		

出獎金額的影響

　　中獎頻率及出獎金額會影響變動指數，亦即影響機台的出獎行為。現在利用三個假想機台來闡述出獎金額如何影響機台的出獎行為。這三個假想機台約略有相同回饋比例（對玩家），但機台的出獎行為卻有很大的差異。機台 1 中獎機率約是機台 2 中獎機率的六十倍，及是機台 3 中獎機率的兩倍。因為三個假想機台約略有相同回饋比例，所以機台 1 具有較低的出獎金額：機台 1 的出獎金額約略 2.63，相於較機台 2 的 170.55 及機台 3 的 5.30。機台 1 會吸引希望中獎機率高、但出獎金額小的玩家。相較而言，機台 1 最容易中獎，機台 2 最難中獎，機台 3 介於兩者之間。**表 4-7** 中所列顯示機台 1 具有最高的最大獎以及最高的中獎頻率。三個機台出獎金額分布有很大的差異，但具有約略相同的回饋比例（對玩家）。

　　表 4-7 中的變動指數反映三個機台最高出獎金額的相對大小，機台 1 的最高出獎金額是 100,000 個硬幣，機台 2 的最高出獎金額是 10,000 個硬幣，而機台 3 的最高出獎金額只有 2,000 個硬幣，亦即機台 1 出獎金額的變化幅度較大，亦即具有較大的變動指數。所以當試驗次數固定時，實際觀察到的玩家回饋比例落入的區間較寬。吃角子老虎機變動指數的

表 4-7　三個機台的出獎金額分布

機台 1		機台 2		機台 3	
出獎金額（硬幣數）	中獎次數	出獎金額（硬幣數）	中獎次數	出獎金額（硬幣數）	中獎次數
0	566,966	0	879,816	0	726,817
2	296,827	2	300	2	128,924
5	20,624	5	300	5	14,256
10	50	10	300	10	9,840
25	50	25	400	25	2,400
40	50	40	400	40	800
50	40	50	500	50	500
100	30	100	800	100	320
150	25	150	600	150	240
180	20	200	400	200	180
200	15	300	400	250	240
300	12	500	300	300	100
400	10	1,000	200	500	50
500	8	2,000	10	750	32
1,000	5	3,000	6	1,250	24
1,200	3	5,000	3	1,500	12
100,000	1	10,000	1	2,000	1
組合數	884,736	組合數	884,736	組合數	884,736
中獎次數	317,770	中獎次數	4,920	中獎次數	157,919
回饋比例	94.50%	回饋比例	94.84%	回饋比例	94.66%
中獎頻率	35.92%	中獎頻率	0.56%	中獎頻率	17.85%
變動指數	175.57	變動指數	43.64	變動指數	21.04

主要影響因素是基台的最高出獎金額，當其他因素固定時，最高出獎金額愈大的機台，其變動指數愈高，亦即出獎情況變化愈大；尤其是那些累加最大中獎金額的吃角子老虎機台，當最高出獎金額出現時，玩家的回饋比例頓時飆高。

最高出獎金額的出現頻率與布阿松機率分配

　　某個吃角子老虎機台在一個月內出現三次最大獎項，但另一機台卻在最近三年內最大獎項一次都沒出現過。一位撲克玩家在 1 小時內在同一撲克型吃角子老虎機拉出兩次同花順，但另一玩家玩了 200,000 次，同花順一次也沒出現。這些現象是否極不尋常？是否意謂這些機台出了問題？

　　這些不尋常「事件」的機率求算可以經由布阿松機率分配（Poisson probability distribution）加以計算。這個機率分配的命名是為了紀念十九世紀法國數學家 Simeon Poisson。布阿松機率分配通常是用來計算不尋常「事件」出現的機率。令 X 表示吃角子老虎機台在拉了 n（$\rightarrow \infty$）次試驗中最大獎項出現的次數，同時令 μ 表示 X 的平均數，則：

$$P(X) = \frac{e^{-u}\mu^{X}}{X!}$$

其中 e \approx 2.71828 是自然基底。

平均數 μ 會因機台及拉的次數不同而改變。例如機台有 3 個滾筒，每個滾筒上有 90 個符號，則共有 $90^3 = 729{,}000$ 種組合，若其中只有一種組合會產生最大獎項，則每拉 1 次最大獎項會出現的機率為 1/729,000。

　　今拉了 729,000 次，則 X 的平均數 $\mu = 1$，而最大獎項不出現的機率為：

$$P(0) = \frac{e^{-1}1^{0}}{0!} = 0.3679$$

表示拉了 729,000 次至少會出現 1 次最大獎項的機率為 0.6321。

　　若拉此機台 2,000,000 次，則出現最大獎項的平均次數是（2,000,000）（1/729,000）= 2.7435，所以若拉了 2,000,000 次，則最大獎項不出現的機率為：

$$P(0) = \frac{e^{-2.7435} \times (2.7435)^{0}}{0!}$$

表 4-8 利用布阿松機率分配計算拉了 1,000,000 次及 3,000,000 次兩種情況下最大獎項出現次數的分布情形：

表 4-8　最大獎項出現次數的分布：吃角子老虎機台的 729,000 種組合

拉的次數	最大獎項出現次數	機率	累積機率
1,000,000	0	25.37%	25.37%
1,000,000	1	34.80%	60.16%
1,000,000	2	23.87%	84.03%
1,000,000	3	10.91%	94.94%
1,000,000	4	3.74%	98.68%
1,000,000	5	1.03%	99.71%
1,000,000	≥ 6	0.29%	100.00%
3,000,000	0	1.63%	1.63%
3,000,000	1	6.72%	8.35%
3,000,000	2	13.82%	22.17%
3,000,000	3	18.96%	41.13%
3,000,000	4	19.50%	60.63%
3,000,000	5	16.05%	76.69%
3,000,000	6	11.01%	87.70%
3,000,000	7	6.47%	94.17%
3,000,000	8	3.33%	97.50%
3,000,000	9	1.52%	99.02%
3,000,000	≥ 10	0.98%	100.00%

經由類似的計算，表 4-9 列出電玩撲克吃角子老虎機上同花大順出現次數的分布情形（針對傑克高手機型並用最佳策略）。

假設我們可以估計一台吃角子老虎機平均 1 小時內被玩家拉動（或按鈕）的次數，則可以根據表 4-9 估算在一段時間內最大獎項出現各個可能次數的機率。例如針對 729,000 種組合的機台，假設 1 小時內約可拉動 400 次，而 1 小時中約有一半的時間有玩家在玩，則估計一小時內吃角子老虎機有 200 次試驗，則三年間約略造成 5,000,000 次的試驗。根據布阿松機率分配，我們可以算出在三年內沒有出現最大獎項的機

表 4-9 同花大順出現次數的分布：傑克高手

拉的次數	同花大順出現次數	機率	累積機率
100,000	0	8.21%	8.21%
100,000	1	20.52%	28.73%
100,000	2	25.65%	54.38%
100,000	3	21.38%	75.76%
100,000	4	13.36%	89.12%
100,000	5	6.68%	95.80%
100,000	6	2.78%	98.58%
100,000	7	0.99%	99.58%
100,000	8	0.31%	99.89%
100,000	9	0.09%	99.97%
100,000	≥ 10	0.03%	100.00%
200,000	0	0.67%	0.67%
200,000	1	3.37%	4.04%
200,000	2	8.42%	12.47%
200,000	3	14.04%	26.50%
200,000	4	17.55%	44.05%
200,000	5	17.55%	61.60%
200,000	6	14.62%	76.22%
200,000	7	10.44%	86.66%
200,000	8	6.53%	93.19%
200,000	9	3.63%	96.82%
200,000	≥ 10	3.18%	100.00%

率為 0.00074 ≈ 1/1,350。倘若機台 1 小時內被拉動 400 次，則此機率降為 1/1,800,000。倘若機台 1 小時內只被拉動 100 次，則此機率會高達 0.027，亦則三年內沒有出現最大獎項雖令人詫異，但是有可能的。

注意事項

上面是探討單一機台出現異常「事件」（諸如在一段不算短的時間內，最大獎項一次都未出現，以及在一段短的時間內，最大獎項出現好幾次）的機率，這些機率都相當小。當面對賭場中許多機台時，則

會發現這些異常「事件」的可能性卻是不小的。為闡述這個現象,假設賭場內有 100 個機台,每台機台有 729,000 種組合。若針對單一機台拉 3,000,000 次,則最大獎項一次都未出現的機率是 0.0163,而 100 台機台每台會出現至少一次最大獎項的機率為 $(1 - 0.0163)^{100} = 0.1933$,所以 100 個機台中至少有 1 台沒有出現最大獎項的機率是 $1 - 0.1933 = 0.8067$。倘若賭場內有 200 個機台,到此機率會達 96.3%,若有 300 個機台,到此機率會高達 99.3%;這現象說明:一個異常「事件」在單一機台幾乎不會出現,但當面對相當數量的機台時,則至少有 1 個機台會出現異常「事件」的機率是相當高的。

基諾遊戲

基諾遊戲主要是去猜由 1 到 80 隨機抽出的 20 個數字。玩家可以選擇不同的數字個數,獎金會隨猜中數字個數及猜中數字出現次序而改變。基諾遊戲的賭場優勢可高達 25% 到 35%。內華達州基諾遊戲中賭金的 28% 被賭場賺走,而每年替賭場賺近 70,000,000 美元的利潤。

不同於其他牌桌的博奕遊戲,分析基諾遊戲只需要「排列組合」的數學技巧,並不需要仰賴電腦的複雜運算。

基諾遊戲的賠率

考慮最簡單的基諾遊戲,亦即玩家只猜 1 個數字,在拉斯維加斯 MGM Grand 賭場中,玩家只猜 1 個數字而且下注 2 元的情況下,若所猜數字出現在抽取的 20 個數字中,則可得獎金 6 元(即淨贏 6 - 2 = 4 元)。這個簡單的基諾遊戲中,玩家贏的機率是 20/80,所以玩家回收金額的期望值為:

$$ER = (+ \$6)(20/80) = \$1.5$$

所以在玩家只猜一個數字而且下注 2 元的情況下,每次平均會輸 0.5 元,亦即賭場優勢為 0.5/2 = 25%。

基諾遊戲玩家只猜一個數字會贏的機率也可經由以下公式計算：

$$\frac{\binom{20}{1} \times \binom{60}{0}}{\binom{80}{1}} = \frac{1}{4}$$

MGM Grand 賭場中，玩家下注 2 元，選 6 個數字，若所選 6 個數字都出現在開出的 20 個數字當中，則可得獎金 3,000 元，這發生的機率為：

$$P(6) = \frac{\binom{20}{6} \times \binom{60}{0}}{\binom{80}{6}} = .000128985$$

若所選 6 個數字中只有 5 個數字出現在開出的 20 個數字當中，則可得獎金 176 元，這發生的機率為：

$$P(5) = \frac{\binom{20}{5} \times \binom{60}{1}}{\binom{80}{6}} = 0.003095639$$

若所選 6 個數字中只有 4 個數字出現在開出的 20 個數字當中，則可得獎金 8 元，這發生的機率為：

$$P(4) = \frac{\binom{20}{4} \times \binom{60}{2}}{\binom{80}{6}} = 0.028537918$$

若所選 6 個數字只有 3 個數字出現在開出的 20 個數字當中，則可得獎金 2 元，這發生的機率為：

94

$$P(3) = \frac{\binom{20}{3} \times \binom{60}{3}}{\binom{80}{6}} = 0.12819548$$

若所選 6 個數字中只有 0、1、2 個數字出現在開出的 20 個數字當中的機率也可用類似方法求得。**表 4-10** 列出基諾遊戲玩家回收金額的期望值。

表 4-10　下注 2 元，選 6 個數字的基諾遊戲（MGM Gand 賭場）

猜中數字個數	機率	中獎金額	期望值
6	0.000128985	3,000.00	.38695
5	0.003095639	176.00	.54483
4	0.028537918	8.00	.22830
3	0.129819548	2.00	.25964
2	0.308321425	0	0
1	0.363494733	0	0
0	0.166601753	0	0
			ER = 1.41973
			HA = 29.01%

回收金額期望值是 1.41973 元，造成賭場優勢 $HA = (2 - 1.41973)/2 = 29.01\%$。

表 4-11 是關於另一賭場 Caesars 賭場選擇 7 個數字而且下注 7 元的基諾遊戲。

輪盤

輪盤是很簡單的博奕遊戲，玩家挑選號碼或顏色，旋轉輪盤後，圓珠停留的號碼即為開出的數字。輪盤有兩種：一種是「雙零」（double-zero），美國賭場多用此種輪盤，而另一種則如歐洲賭場的「單零」

表 4-11　下注 7 元，選 6 個數字的基諾遊戲（Caesars 賭場）

猜中數字個數	機率	中獎金額	期望值
7	0.000024403	77,777	1.89796
6	0.000732077	1,777	1.30090
5	0.008638505	77	0.66516
4	0.052190967	7	0.36534
3	0.174993241	0	0
2	0.326654051	0	0
1	0.315192505	0	0
0	0.121574252	7	0.85102
			ER = 5.08038
			HA = 27.42%

（single-zero）。雙零輪盤有 38 個格子，號碼分別為 1 到 36 及 0 與 00。單零的輪盤則只有 37 個格子，亦即沒有號碼 00 的格子。單零輪盤的賭場優勢約略是雙零輪盤的一半（2.7% 相對於 5.3%）。往後的分析是針對雙零輪盤。

輪盤的玩家可押注單一號碼或組合號碼。**表 4-12** 是各種押注情況下輪盤的真實賠率（即公平賠率，亦即賭場沒有占便宜的情況）與實際賠率。

表 4-12　雙零輪盤各種押注情形的真實賠率與實際賠率

押注的類型	真實賠率	實際賠率
直接下注（1 個號碼）	37 比 1	35 比 1
分開（2 個號碼）	36 比 2	17 比 1
一條線（3 個號碼）	35 比 3	11 比 1
角落（4 個號碼）	34 比 4	8 比 1
前五號（5 個號碼）	33 比 5	6 比 1
小徑（6 個號碼）	32 比 6	5 比 1
一整列／一打號碼（12 個號碼）	26 比 12	2 比 1
顏色／單雙號／高低（18 個號碼）	20 比 18	1 比 1

賭場中轉輪盤的人員逆時針轉動輪盤，同時使圓珠順時針轉動，最後圓珠會落入輪盤中的一個格子中，玩家輸贏就視格子中的號碼是不是所選號碼中的一個。由**表 4-12** 中不難看出，當贏的機率小時，賠率是比較大的。

分析輪盤所用的數學

分析輪盤所用的數學是很簡單的，我們假設輪盤是平衡的，而且每次轉動互不影響。長期來看，每次下注輪盤的賭場優勢是 5.26%（押注 5 個號碼的情況例外，其賭場優勢為 7.89%）。

考慮下注 1 元而且只押注一個號碼（直接下注）的情況，輸與贏的機率分別為 37/38 及 1/38，所以真實賠率為 37 比 1；亦即當贏的時候，賭場應賠 37 元才能使賭場或玩家的期望利潤為 0 元。但賭場的實際賠率為 35 比 1，所以玩家的期望利潤為：

$$EV = (+\$35)(1/38) + (-\$1)(37/38) = -\$0.0526$$

因而賭場優勢是 $(\$0.0526)/(\$1) = 5.26\%$。如果押注金額是 5 元，也會算得相同的賭場優勢 $5 \times (\$0.0526)/(\$5) = 5.26\%$。

除了押注 5 個號碼的情況外，其他情況（不論押注金額）的賭場優勢都是 5.26%。押注 5 個號碼的賭場優勢（不論押注金額）可計算如下：

押注 50 元，實際賠率 6：1，贏的話可得 300 元，因此

$$EV = (+\$300)(5/38) + (-\$50)(33/38) = -\$3.947$$
$$HA = \$3.947/\$50 = 7.89\%$$

任何押注組合都不會改變輪盤 5.26% 的賭場優勢。例如，押注 20 元於紅色號碼，又押注 10 元於第二直行的號碼，及各押注 5 元於 0 與 00 兩個號碼，則：

1. 贏 140 元：出現號碼為 0 或 00（機率為 2/38）。

2. 贏 30 元：出現號碼為紅色且位於第二直行（機率為 4/38）。

3. 贏 0 元：出現號碼為紅色但不位於第二直行（機率為 14/38）。

4. 輸 10 元：出現號碼為黑色但位於第二直行（機率為 8/38）。

5. 輸 40 元：出現號碼為黑色且不位於第二直行（機率為 10/38）。

其期望值及賭場優勢為：

$$EV = (+\$140)(2/38) + (\$30)(4/38) + (-\$10)(8/38) + (-\$40)$$
$$(10/38) = -\$2.105$$
$$HA = \$2.105/\$40 = 5.26\%$$

獨立試驗與賭徒的錯覺

我們會有一個錯誤的直覺，那就是當觀察到一連開出數個紅色號碼時，感覺下一次較可能開出黑色號碼。這個直覺是錯誤的，因為輪盤每次的轉動都是相互獨立的，所以每次出現的結果不會影響其他的結果。即便開出一連串的紅色號碼，下一次會開出紅色或黑色號碼的機率仍是二分之一。

這個賭徒的錯覺來自於其對「長期」與「短期」的認知混淆。雖然一連開出數個紅色號碼的機率是很微小的，但「長期」觀察，我們可以發現會有許多的一連串紅色號碼。在「長期」觀察中，假設我們將一連10 個紅色號碼串〔包括下一個號碼（第 11 個號碼）〕收集起來，我們會發現這長度為 11 的號碼串（前 10 個號碼皆為紅色）中，第 11 個號碼約略有 18/38 = 47.37% 是紅色及黑色號碼（2/38 = 5.26% 是綠色 0 及 00）；換句話說，第 11 個號碼並非比較可能是黑色號碼。

因為輪盤每次的轉動都是相互獨立的，我們可以很容易地計算輪盤出現一連串特殊結果的機率。例如輪盤接連出現 10 次紅色號碼的機率為 $(18/38)^{10} = 0.000568$。同理，接連出現 3 個 0 的機率為 $(1/38)^{3} =$

0.0000182，而接連出現 3 個相同號碼的機率為 $38 \times (1/38)^3 = 0.000693$。

輪盤的變動情形

　　賭場實際觀察到的獲利比例與期望獲利比例是有出入的，背後的原因是來自於隨機性，這變動的情形又會受到押注情況的不同，以及我們所觀察下注次數不同而不同。只押注 1 個號碼時，變動情形最大，而 1 賠 1 的押注的變動情形較小。下面計算押注 1 元情況下，直接下注及 1 賠 1 的押注兩種情形下，賭場能賺取賭金金額的標準差：

　　1. 直接下注：

$$SD_{\text{單位賭金}} = \sqrt{(\frac{1}{38})(-35 - .0526)^2 + (\frac{37}{38})(+1 - .0526)^2} = 5.7626$$

　　2. 較保守押注：

$$SD_{\text{單位賭金}} = \sqrt{(\frac{18}{38})(-1 - .0526)^2 + \left(\frac{20}{38}\right)(+1 - .526)^2} = 0.9986$$

　　其他押注的變動情形會介於這兩個之間，若變動情形愈大，則實際觀察到的獲利比例與期望獲利比例可能會存有較大的落差。

雙骰遊戲

　　雙骰遊戲是根據投擲兩枚骰子的結果來下賭注，各種情形發生的機率、獎金及賭場優勢也都不相同。要瞭解雙骰遊戲，首先必須知道投擲兩枚骰子會產生的各種結果。**表** 4-13 列出 36 種可能的結果與兩枚骰子點數和的分布。

　　點數和 7 出現的機率最高，自點數和 7 開始，隨著點數和的增加或減少，出現的機率逐步降低。

表 4-13　投擲兩枚骰子的 36 種可能結果、點數和與分布

投擲兩枚骰子的結果	點數和	機率
(1, 1)	2	1/36
(1, 2) (2, 1)	3	2/36
(1, 3) (2, 2) (3, 1)	4	3/36
(1, 4) (2, 3) (3, 2) (4, 1)	5	4/36
(1, 5) (2, 4) (3, 3) (4, 2) (5, 1)	6	5/36
(1, 6) (2, 5) (3, 4) (4, 3) (5, 2) (6, 1)	7	6/36
(2, 6) (3, 5) (4, 4) (5, 3) (6, 2)	8	5/36
(3, 6) (4, 5) (5, 4) (6, 3)	9	4/36
(4, 6) (5, 5) (6, 4)	10	3/36
(5, 6) (6, 5)	11	2/36
(6, 6)	12	1/36

雙骰遊戲的各種押注

雙骰遊戲的押注主要包括過關線（pass line）、來注（come）、不過關線（don't pass）及不來注（don't come）及加注（odds）。

過關線注

雙骰遊戲中每次新局的第一次投擲稱為出場擲（come-out throw）。若出場擲出現點數和為 7 或 11 時，則押過關線注的玩家可獲得與下注金額相當的獎金；但若出現點數和為 2、3 或 12 時（點數和為 2、3 或 12 時稱為無效點，craps），則押過關線的玩家輸掉這局遊戲。若出場擲出現的點數和為其他數字時，這數字稱為「點數」（points）。在點數確立的情況下（亦即出場擲出現的點數和不為 2、3、7、11 及 12），則押過關線注的玩家必須等到點數或 7 出現方才結束賭局；若點數比 7 先出現，則玩家可獲得與下注金額相當的獎金，否則玩家便輸掉這局遊戲。

過關線注的賭場優勢是 1.414%。過關線注玩家贏得的賭場優勢情況可細分成以下七種：

1. 贏在出場擲，亦即出場擲出現點數和為 7 或 11。機率為 8/36 = .222222。

2. 贏在「點」為 4 的情形，亦即出場擲出現點數和為 4，而且 4 較 7 先出現。機率為 (3/36)×(3/9) = 0.27778。

3. 贏在「點」為 5 的情形，亦即出場擲出現點數和為 5，而且 5 較 7 先出現。機率為 0.44444。

4. 贏在「點」為 6 的情形，亦即出場擲出現點數和為 6，而且 6 較 7 先出現。機率為 0.63131。

5. 贏在「點」為 8 的情形，亦即出場擲出現點數和為 8，而且 8 較 7 先出現。機率為 0.63131。

6. 贏在「點」為 9 的情形，亦即出場擲出現點數和為 9，而且 9 較 7 先出現。機率為 0.44444。

7. 贏在「點」為 10 的情形，亦即出場擲出現點數和為 10，而且 10 較 7 先出現。機率為 0.027778。

同理，過關線注玩家輸的情況也可細分成七種情形。求算賭場優勢需要先得到各種情形發生的機率：點數和為 7 或 11 的機率為 8/36，而點數和為 2、3 或 12 的機率為 4/36。**表 4-14** 總結這些機率的分布情形。

表 4-14　雙骰點的機率分布

點	點數確立	點數確立後過關	點數確立後不過關
4	3/36	3/36×3/9 ≈ 0.027778	3/36×6/9 ≈ 0.055556
5	4/36	4/36×4/10 ≈ 0.044444	4/36×6/10 ≈ 0.066667
6	5/36	5/36×5/11 ≈ 0.063131	5/36×6/11 ≈ 0.075758
8	5/36	5/36×5/11 ≈ 0.063131	5/36×6/11 ≈ 0.075758
9	4/36	4/36×4/10 ≈ 0.044444	4/36×6/10 ≈ 0.066667
10	3/36	3/36×3/9 ≈ 0.027778	3/36×6/9 ≈ 0.055556

玩家押注過關線的賭場優勢可計算如下：

$$EV = (+1)(.222222 + .027778 + .044444 + .063131 + .063131$$
$$+ .044444 + .02778) + (-1)(.111111 + .055556 + .066667$$
$$+ .075758 + .075758 + .066667 + .055556)$$
$$= (+1)(.492929) + (-1)(.507071)$$
$$= -0.01414$$

所以玩家押注過關線注及贏的機率分別為 0.507071 及 0.492929，而賭場優勢為 1.414%。

一旦點數確立後，亦即出場擲出現的點數和不為 2、3、7、11 及 12，押注過關線注玩家的押注金額只能增加不能減少或抽回。但在這種情況下增加押注金額對玩家是不利的，因對過關線注玩家最有利的情況是贏在新局的第一次投擲，亦即贏在出場擲。玩家亦可在點確立後下注（稱為補注，put bet），但在這種情況底下押注，對玩家也是不利的。

自由注（加注）

加注的名稱之所以又稱為自由注（free odds）注，是因為此種下注法的賭場優勢為 0。玩家押加注所押數字若在點數和為 7 之前出現，則玩家贏，否則玩家輸。不同於過關線注的是，所贏的金額與下注金額不同，而是根據真實賠率來賠。例如，玩家押注過關線注 5 元，而出場擲出現的點數和為 4，此時另一玩家押注加注 5 元，若點數和 4 較 7 先出現，則押注過關線注的玩家只贏得 5 元（1 比 1），而押注加注的玩家可贏得 10 元（2 比 1）。因為 36 種情況中，有 6 種情況會出現 7，而只有 3 種情況會出現 4，亦即真實賠率為 2 比 1。因為加注是根據真實賠率，所以賭場優勢為 0。

因為加注的賭場優勢為 0，所以會造成整體賭場優勢下降，從 1.414% 降為 0.848%。其他更複雜的加注下注法會更進一步降低賭場優勢。

加注可在任何時點移除，來注通常在新局的第一次投擲不參與賭局（除非玩家特別指定要參與出場擲），而不來注則始終參與賭局。

來注

來注下注法好比是在點確立情況下的過關線注，來注下注法視新局的第二次投擲為出場擲，亦即點數和為 7 或 11 時玩家贏，若出現點數和為 2、3 或 12 時，玩家輸，其他點數和則為點數的確立，而當點數較 7 先出現則玩家贏，否則玩家輸。因為來注下注法與過關線注下注法類似，它們有相同的賭場優勢。

不過關線注

不過關線注下注法與過關線注下注法相反，但若出場擲出現 12 時，玩家並沒有贏；亦即若在出場擲出現 2 或 3，則不過關線注的玩家贏，若出現 7 或 11，則玩家輸。在點數確立的情況下，若 7 較點數先出現，則玩家贏，反之則玩家輸。類似的分析可求算得此種下注法的賭場優勢為 1.364%。

類似於過關線注，不過關線注也可在點數確立的情況下接受下注，在這種情況下，若 7 較點數先出現，則玩家贏，而且是根據真實賠率來賠。這也造成整體賭場優勢的下降。不過關線注可在點數確立的情況下減少下注金額退出賭局。

不來注

不來注下注法好比是在點確立情況下的不過關線注，因與不過關線注類似，所以它們有相同的賭場優勢。

過關線注、不過關線注、來注、不來注與加注是雙骰遊戲的主要下注法，其他尚有許多不同的下注法，但通常具有較高的賭場優勢。

■放注與不放注

放注（place bet）押注法是押點 4、5、6、8、9 或 10 會比 7 先出現。贏得的獎金會較真實賠率低，若押注號碼 4 或 10，則其賠率為 9 比 5；若押注號碼 5 或 9，則其賠率為 7 比 5；若押注號碼 6 或 8，則其賠率

為 7 比 6。

　　不放注押注法與放注押注法正好相反，亦即押點 4、5、6、8、9 或 10 會比 7 後出現。其賠率也較真實賠率低，若押注號碼 4 或 10，則其賠率為 5 比 11（真實賠率為 1 比 2）；若押注號碼 5 或 9，則其賠率為 5 比 8（真實賠率為 2 比 3）；若押注號碼 6 或 8，則其賠率為 4 比 5（真實賠率為 5 比 6）。若押注號碼 4 或 10，則賭場優勢為 3.03%；若押注號碼 5 或 9，則賭場優勢為 2.50%；若押注號碼 6 或 8，則賭場優勢為 1.82%。

　　放注押注法與不放注押注法的賭場優勢可計算如下：

1. 放注號碼 4 或放注號碼 10

 $EV(\$5) = (+9)(3/9) + (-5)(6/9) = -0.3333$

 $HA = 0.3333/5 = 6.67\%$

2. 放注號碼 5 或放注號碼 9

 $EV(\$5) = (+7)(4/10) + (-5)(6/10) = -0.2000$

 $HA = 0.2000/5 = 4.00\%$

3. 放注號碼 6 或放注號碼 8

 $EV(\$6) = (+7)(5/11) + (-6)(6/11) = -0.0909$

 $HA = 0.0909/6 = 1.52\%$

4. 不放注號碼 4 或不放注號碼 10

 $EV(\$11) = (+5)(6/9) + (-11)(3/9) = -0.3333$

 $HA = 0.3333/11 = 3.03\%$

5. 不放注號碼 5 或不放注號碼 9

 $EV(\$8) = (+5)(6/10) + (-8)(4/10) = -0.2000$

 $HA = 0.2000/8 = 2.50\%$

6. 不放注號碼 6 或不放注號碼 8

 $EV(\$5) = (+4)(6/11) + (-5)(5/11) = -0.0909$

 $HA = 0.0909/5 = 1.82\%$

■買注與置注

買注（buy bets）及置注（lay bets）與放注及不放注類似，差別在於買注下注法的獎金是根據真實賠率，但必須抽取下注金額的 5% 作為佣金，而置注必須抽取所贏獎金的 5% 作為佣金。所有買注下注法的賭場優勢為 4.76%，而置注下注法的賭場優勢分別為 2.44%（押注點數和 4 或 10）、3.23%（押注點數和 5 或 9）及 4.00%（押注點數和 6 或 8）。獎金的期望值及對應的賭場優勢可計算如下：

1. 買注號碼 4 或買注號碼 10

 $EV(\$21) = (+\$39)(3/9) + (-\$21)(6/9) = -\1.00

 $HA = 1.00/21 = 4.76\%$

2. 買注號碼 5 或買注號碼 9

 $EV(\$21) = (+\$29)(4/10) + (-\$21)(6/10) = -\1.00

 $HA = 1.00/21 = 4.76\%$

3. 買注號碼 6 或買注號碼 8

 $EV(\$21) = (+\$23)(5/11) + (-\$21)(6/11) = -\1.00

 $HA = 1.00/21 = 4.76\%$

4. 置注號碼 4 或置注號碼 10

 $EV(\$41) = (+\$19)(6/9) + (-\$41)(3/9) = -\1.00

 $HA = 1.00/41 = 2.44\%$

5. 置注號碼 5 或置注號碼 9

 $EV(\$31) = (+\$19)(6/10) + (-\$31)(4/10) = -\1.00

 $HA = 1.00/31 = 3.23\%$

6. 置注號碼 6 或置注號碼 8

 $EV(\$25) = (+\$19)(6/11) + (-\$25)(5/11) = -\1.00

 $HA = 1.00/25 = 4.00\%$

■中間注

中間注（field bet）是猜下一次投擲會出現點數和 2、3、4、9、10、

11、12。點數和為 2 或 12 時（賠率是 2 比 1），點數和為 3、4、9、10 或 11（賠率是 1 比 1）。若出現其他號碼（即 5、6、7、8）則玩家輸。賭場優勢為 5.56%。下注 1 元時，獎金期望值可計算如下：

$$EV = (+ \$2)(2/36) + (\$1)(14/36) + (- \$1)(20/36) = - \$0.0556$$

有些賭場針對號碼 2 或 12 中的一個號碼提供 3 比 1 的賠率，如此一來，賭場優勢降為 2.78%。

■大六點或大八點

大六點（big 6）是押點數和 6 會比 7 先出現，而大八點（big 8）是押點數和 8 會比 7 先出現。這兩種下注法的賠率都是 1 比 1。賭場優勢是 9.09%，期望值可計算如下：

$$EV = (+ \$1)(5/11) + (- \$1)(6/11) = - \$0.0909$$

大六點、大八點、放注號碼 6、放注號碼 8、買注號碼 6、買注號碼 8 的押注金額相同，但賠率不同，導致產生不同的賭場優勢。放注號碼 6 及放注號碼 8 的賠率是 7 比 6，因而具有 1.52% 的賭場優勢；買注號碼 6 及買注號碼 8 的賠率是用真實賠率 6 比 5，但抽取 5% 佣金，因而具有 4.76% 的賭場優勢；大六點及大八點的賠率是 1 比 1，因而具有 9.09% 的賭場優勢。

■對子

對子（hardway）有四種下注選擇：hard 4、hard 6、hard 8 及 hard 10。若所擲兩顆骰子都出現數字 k 發生在點數和為 7 或 2k 之前，則押注 Hard 2k 的玩家勝出。例如，當押注 hard 6 時，若 (3, 3) 出現在 (1, 5)、(5, 1)、(2, 4)、(4, 2) 或點數和為 7 之前，則玩家勝出。hard 4 及 hard 10 的賠率是 7 比 1，而 hard 6 及 hard 8 的賠率是 9 比 1。計算玩家獎金的期望值並不困難。例如，押注 hard 4 或 hard 10 時，有 8 種組合會輸掉：包括 (1, 3)、(3, 1)（對 hard 4）(4, 6)、(6, 4)（對 hard 10），以及點數合為 7 的

6 種組合情形。而會勝出的情形只有 1 種：(2, 2) 或 (5, 5)。所以玩家獎金的期望值可計算如下：

$$EV = (+7)(1/9) + (-1)(8/9) = -0.1111$$

若押注 hard 6 或 hard 8 時，有 10 種組合會輸掉：包括 (1, 5)、(5, 1)、(2, 4)、(4, 2)（對 hard 6），(2, 6)、(6, 2)、(3, 5)、(5, 3)（對 hard 8），以及點數和為 7 的 6 種組合情形。而會勝出的情形只有 1 種：(3, 3) 或 (4, 4)。所以玩家獎金的期望值可計算如下：

$$EV = (+9)(1/11) + (-1)(10/11) = -0.0909$$

所以 hard 4 或 hard 10 的賭場優勢為 11.11%，而 hard 6 或 hard 8 的賭場優勢為 9.09%。

■ 任意骰

當擲出 2、3 或 12 時，則押任意骰（any craps）的玩家勝出，出現所有其他點數和的情形則輸掉賭金。賠率是 7 比 1。玩家獎金的期望值可計算如下：

$$EV = (+7)(4/36) + (-1)(32/36) = -0.1111$$
$$HA = 11.11\%$$

■ Any Seven 注

當擲出 7 時，則押 any seven 注的玩家勝出，出現所有其他點數和的情形則輸掉賭金。賠率是 4 比 1。玩家獎金的期望值可計算如下：

$$EV = (+4)(6/36) + (-1)(30/36) = -0.1667$$
$$HA = 16.67\%$$

■ Craps 和 Eleven 注

當擲出 2、3、11 或 12 時，則押 craps 和 eleven 注（C & E）的玩家

勝出。若開出 2、3 或 12，賠率是 3 比 1；若開出 11，賠率是 7 比 1。玩家獎金的期望值可計算如下：

$$EV = (\,+\,3)(4/36) + (\,+\,7)(2/36) + (\,-\,1)(30/36) = -\,0.1111$$
$$HA = 11.11\%$$

■ Two 或 Twelve 注

當擲出 2 時，則押注 2 的玩家勝出。同理，當擲出 12 時，則押注 12 的玩家勝出。賠率是 30 比 1。玩家獎金的期望值可計算如下：

$$EV = (\,+\,30)(1/36) + (\,-\,1)(35/36) = -\,0.1389$$
$$HA = 13.89\%$$

■ Three 或 Eleven 注

與 two 或 twelve 注類似。賠率是 15 比 1。玩家獎金的期望值可計算如下：

$$EV = (\,+\,15)(2/36) + (\,-\,1)(34/36) = -\,0.1111$$
$$HA = 11.11\%$$

■ 角注

角注（horn bets）是同時押注 2、3、11 及 12 四個單一號碼，亦即下注數為 4 之倍數。若擲出 2 或 12，賠率是 30 比 1；若擲出 3 或 11，賠率是 15 比 1。所以當擲出 2 或 12 時，玩家可得 27 元獎金；而當擲出 3 或 11 時，玩家可得 12 元獎金。玩家獎金的期望值可計算如下：

$$EV = (\,+\,27)(2/36) + (\,+\,12)(4/36) + (\,-\,4)(30/36) = -\,0.50$$
$$HA = 0.50/4 = 12.5\%$$

■ Horn High 注

Horn high 注是同時押注 2、3、11 及 12 四個單一號碼，外加 1 注於玩家指定四個號碼中的一個號碼。例如，玩家下注 1 元於 2、3、11、12

四個號碼,外加注 1 元於號碼 12,亦即下注數為 5 之倍數。若擲出 2 或 12,賠率是 30 比 1;若擲出 3 或 11,賠率是 15 比 1。但賭場優勢則因加注號碼不同而有所差別。若加注號碼為 2 或 12 時,玩家獎金的期望值可計算如下:

$$EV = (+ 57)(1/36) + (+ 26)(1/36) + (+ 11)(4/36) + (- 5)(30/36)$$
$$= - 0.6389$$
$$HA = 0.6389/5 = 12.78\%$$

若加注號碼為 3 或 11 時,玩家獎金的期望值可計算如下:

$$EV = (+ 26)(2/36) + (+ 27)(2/36) + (+ 11)(2/36) + (- 5)(30/36)$$
$$= - 0.6111$$
$$HA = 0.6111/5 = 12.22\%$$

■ Hop 注

Hop 注是押注兩個號碼,分為「不同號碼」(easy)及「相同號碼」(hard)。例如,(1、6) 為不同號碼,而 (2、2) 為相同號碼。押注相同號碼時,賠率是 30 比 1。押注不同號碼時,賠率是 15 比 1。玩家獎金的期望值可計算如下:

1. 押注不同號碼
 $$EV = (+ 15)(2/36) + (- 1)(34/36) = - 0.1111$$
 $$HA = 11.11\%$$
2. 押注相同號碼
 $$EV = (+ 30)(1/36) + (- 1)(35/36) = - 0.1389$$
 $$HA = 13.89\%$$

百家樂遊戲

　　百家樂遊戲中相鄰的牌雖然有其關聯性，但一旦牌局開始，玩家不需要任何決策，所以玩家不需要任何技巧，百家樂完全是一種機運性的遊戲，所以也是較為簡單的遊戲。玩家只須決定要押注莊家（banker）或玩家（或稱閒家）（player），或押注和局。百家樂遊戲的整體賭場優勢約略是 1.2%，是所有博奕遊戲中最低的。

百家樂遊戲規則

1. 莊家與玩家各發 2 張牌，人面牌（即 *J,Q,K*）與 10 點當作 0，女么點牌當作 1，其他牌即為其面值。
2. 2 張牌之和取其個位數，例如，2 張牌為 5 與 7，和為 12，取個位數則得 2。
3. 若此前 2 張牌得 8 或 9，則稱為例牌（natural）。若任何一方取得例牌，則牌局結束，否則莊家與玩家根據**表 4-15** 決定是否要取得第 3 張牌。最後根據（2 張或 3 張牌）和的個位數決定勝負，較高者勝出。

　　莊家與玩家的賠率同為 1 比 1，但若莊家勝出，則要抽取 5% 佣金。押注和局的賠率是 8 比 1。

　　若前 2 張牌沒有分出勝負，莊家與玩家根據**表 4-15** 決定是否要取得第三張牌。**表 4-15** 由左邊第一直行往右讀以決定補牌與停止補牌的規則。

　　因為是否要補牌的規則都已固定，所以不需要任何技巧。此外，雖然牌與牌的出現具有關聯性，但算牌得不到顯著的效果。

分析

　　通常百家樂遊戲使用八副撲克牌，每次牌局莊家與玩家最多會使用

表 4-15　百家樂補牌規則

玩家前 2 張牌總和	玩家規則	莊家前 2 張牌總和	玩家之第 3 張牌	莊家規則
0, 1, 2, 3, 4, 5	補牌	0, 1, 2	為任何牌	補牌
		3	1, 2, 3, 4, 5, 6, 7, 8, 9, 0	補牌
			8	停止補牌
		4	2, 3, 4, 5, 6, 7	抽第 3 張牌
			1, 8, 9, 0	不抽第 3 張牌
		5	4, 5, 6, 7	抽第 3 張牌
			1, 2, 3, 8, 9, 0	不抽第 3 張牌
		6	6, 7	抽第 3 張牌
			1, 2, 3, 4, 5, 6, 7, 8, 9, 0	不抽第 3 張牌
		7	為任何牌	不抽第 3 張牌
6, 7	停止補牌	0, 1, 2, 3, 4, 5	—	抽第 3 張牌
		6, 7, 8, 9	—	不抽第 3 張牌

6 張牌，所以百家樂遊戲的分析即是去探索由八副撲克牌抽出 6 張牌的可能情況。由八副撲克牌（416 張牌）抽取 6 張牌有 $\binom{416}{6}$ 種可能，而所抽取的 6 張牌中又會產生 $\binom{6}{2} \times \binom{4}{2} \times 2 = 180$ 種（莊家與玩家持牌）情形。然而因為 10, J, Q, K 並無差別，而且沒有花色（紅心、黑桃、方塊與梅花）的問題，所以 6 張牌的組合情形總共只有 5,005 種。所以分析百家樂遊戲包括以下四個步驟：

1. 列出 5,005 種 6 種牌的組合。
2. 對固定的 6 張牌列出 180 種莊家與玩家持牌的情形。
3. 算出莊家與玩家持牌分數與輸贏或和局結果。
4. 算出各種輸贏或和局結果的相對比重。

經由以上步驟的仔細計算，算得莊家與玩家贏的比率分別為 45.860% 與 44.625%，而和局占有 9.516%。**表 4-16** 依莊家分數列出詳細的數據。而押注於玩家、莊家與和局的賭場優勢可計算如下：

表 4-16　百家樂輸贏情形：依莊家分數

莊家分數	莊家贏的機率	玩家贏的機率	和局機率	機率和
0	0.0000000	0.0829776	0.0057978	0.0887754
1	0.0048598	0.0603204	0.0041012	0.0692814
2	0.0089392	0.0561118	0.0040026	0.0690536
3	0.0145902	0.0537338	0.0044515	0.0727755
4	0.0326824	0.0534859	0.0072612	0.0934295
5	0.0433571	0.0494077	0.0079394	0.1007042
6	0.0538637	0.0479718	0.0192402	0.1210757
7	0.0768805	0.0312008	0.0203500	0.1284313
8	0.1060169	0.0110367	0.0109794	0.1280330
9	0.1174077	0.0000000	0.0110327	0.1284404
合計	0.4585974	0.4462466	0.0951560	1.0000000

$$EV_{玩家} = (+1)(0.4462466) + (-1)(0.4585974) + (0)(0.0951560)$$

$$= -0.01235$$

$$HA_{玩家} = 1.24\%$$

$$EV_{莊家} = (+0.95)(0.4585974) + (-1)(0.4462466) + (0)(0.0951560)$$

$$= -0.01058$$

$$HA_{莊家} = 1.06\%$$

$$EV_{和局} = (+8)(0.0951560) + (-1)(0.4585974) + (-1)(0.4462466)$$

$$= -0.14360$$

$$HA_{和局} = 14.36\%$$

不計和局的情形

倘若不計入和局的情況，則玩家贏的機率為 49.3175%，而莊家贏的機率為 50.6825%，則分出輸贏的情況下，玩家與莊家的賭場優勢可計算如下：

$$EV_{玩家} = (\ +\ 1)(0.493175) + (\ -\ 1)(0.506825) = -\ 0.01364965$$

$$HA_{玩家} = 1.36\%$$

$$EV_{莊家} = (\ +\ 0.95)(0.506825) + (\ -\ 1)(0.493175) = -\ 0.0116916$$

$$HA_{莊家} = 1.17\%$$

不論賭局是否分出勝負，賭場整體的「賭場優勢」是完全一樣的。

百家樂結果的變動情形

相較於其他博奕遊戲，百家樂的賭場優勢顯得特別小，亦即賭場經營者的風險較高，所以分析百家樂結果的變動情形顯得格外重要。

■ 標準差

下面列出押注於莊家與玩家兩種情形下所獲獎金的標準差。

1. 押注 1 元於「莊家」：另 X 表示所獲獎金金額，而 p 表示對應的輸贏機率。

X	p
+ 1	0.4462466
− 0.95	0.4585974
0	0.0951560

則

$$EV = +0.0105791$$
$$VAR = 0.860019$$
$$SD = 0.927372$$

2. 押注 1 元於「玩家」：令 X 表示所獲獎金金額，而 p 表示對應的機率。

X	p
$+1$	0.4585974
-1	0.4462466
0	0.0951560

則

$EV = +0.0123508$

$VAR = 0.904691$

$SD = 0.951153$

所以押注於玩家輸贏結果的變動情形較大（$SD_{玩家} \approx 0.95 > SD_{莊家} \approx 0.93$）。

■賭場實際賺得金額的信賴區間

為簡單起見，假設輸贏結果整體標準差為 0.94 及賭場優勢之平均數為 1.15%。因博奕遊戲的隨機性，賭場實際賺得的金額與理論值是有落差的，數學上可以證明一段長時間內賭場實際賺得的金額具有常態機率分配。則在 n 次牌局中（假設每局押注 500 元），賭場實際賺得的金額有 95% 的機率會落入以下的區間：

$$期望毛利 \pm (1.96)(\sqrt{n} \times \$500 \times 0.94)$$

其中期望毛利＝ $n \times (\$500) \times (1.15\%)$。所以，若 $n = 1,000$，則賭場實際賺得的金額有 95% 機率會落入 $(1,000)(500)(1.15\%) \pm (1.96)(\sqrt{1,000} \times \$500 \times 0.94) = (-\$23,381, \$34,881)$。

表 4-17 針對不同的 n 列出賭場實際賺得金額的信賴區間（95% 的信賴水準，每局押注 500 元）。

由表 4-17 中可以發現：當 $n = 50,000$ 時，信賴區間的下界大於 0；換言之，當牌局數相當大時，賭場在百家樂這博奕遊戲中是沒有任何風險的。

表 4-17　賭場實際賺得金額的信賴區間（95% 信賴水準）

n 次賭局	（下界，上界）
1,000	（－ $23,381，$34,881）
5,000	（－ $36,389，$93,889）
10,000	（－ $34,620，$149,620）
50,000	（$81,513，$493,487）
100,000	（$283,691，$866,309）

■賭場獲利比例在誤差範圍內的樣本數

　　在百家樂遊戲中，豪賭客會造成賭場較高的風險，尤其當他短期的運氣特別好時，往往會造成賭場相當大的損失。但大數法則告訴我們：當玩家玩的牌局數夠大時，賭場承受之風險將會隨之降低。下面的公式說明賭場獲利比例（很有高機率）會落在理論值範圍內所需要的牌局數。

　　假設我們要求賭場獲利比例與理論值的距離小於 E 的機率高達 95%，則牌局數 n 可決定如下：

$$n = \frac{(1.96)^2 (SD)^2}{E^2}$$

　　其中 SD 表示標準差。例如，假設標準差 SD = 0.94 及獲利比例與理論值為 1.15%。若要求賭場獲利比例與理論值的距離小於 0.15% 的機率高達 95%，則需要的牌局數為：

$$n = \frac{(1.96)^2 (0.94)^2}{(0.15\%)^2} = 1,508,639$$

　　意謂若牌局數達到 150 萬次時，賭場獲利比例（有 95% 的機率）會落在 1.00% 與 1.30% 之間。若要求的機率高達 98%，則需要的牌局數為：

$$n = \frac{(2.33)^2 (0.94)^2}{(0.15\%)^2} \approx 2,100,000$$

表 4-18 列出要求機率為 95% 及 98% 兩種狀況下，要求不同誤差範圍 E 時所需要的牌局數。

表 4-18　要求不同誤差範圍 E 時所需要的牌局數 *

要求機率	誤差範圍 E	牌局數
95%	.20%	848,609
95%	.15%	1,508,639
95%	.10%	3,394,438
95%	.08%	5,303,809
95%	.05%	13,577,751
95%	.04%	21,215,236
95%	.03%	37,715,975
95%	.02%	84,860,944
98%	.20%	1,199,244
98%	.15%	2,131,989
98%	.10%	4,796,976
98%	.08%	7,495,275
98%	.05%	19,187,904
98%	.04%	29,981,100
98%	.03%	53,299,734
98%	.02%	119,924,401
* 假設百家樂獎金標準差 *SD* = 0.94（包括和局）。		

這個決定牌局數的公式也可用來計算賭場（有很高機率，例如 95%）不會輸錢所需要的牌局數。例如，假設賭場優勢為 1.15% 及標準差 *SD* = 0.94，則（有 97.5% 的機率）賭場獲利比例為大於或等於 0 所需要的牌局數為：

$$n = \frac{(1.96)^2 (0.94)^2}{(0.0115)^2} = 25,667$$

意謂當牌局數高達 25,667 次時，賭場實際獲利比例有很高的機率（97.5%）為大於或等於 0。**表 4-19** 列出不同的要求機率與對應的牌局數。

表 4-19　要求正的獲利比例所需要的牌局數 *

要求機率	牌局數
80.0%	4,740
85.0%	7,180
90.0%	10,990
95.0%	18,080
97.5%	25,670
98.0%	28,190
99.0%	36,150
99.5%	44,340
* 假設百家樂獎金標準差 $SD = 0.94$（包括和局）。	

因為百家樂的下注金額往往很大，所以分析百家樂獎金變動情形顯得尤其重要。

比大小遊戲

比大小遊戲是一簡單而且步調很快的博奕遊戲，通常使用六副撲克牌。當玩家下注後，玩家與發牌員各取 1 張牌，若玩家所拿之牌勝過發牌者所拿之牌，則玩家贏得等額的獎金；反之，玩家則輸。倘若和局，則玩家有兩種選擇：

1. 玩家「投降」，則下注金額的一半被沒收。
2. 「戰到底」（go to war），但玩家得再加押原先的下注金額（則押注原先下注金額的兩倍）。接下來發牌員先丟棄 3 張牌，然後玩家與發牌員再各取 1 張牌，根據這第 2 張牌比大小。若發牌員的牌較大，則玩家輸掉所有押注金（即兩倍於第一次的押注金額），否則（即玩家的牌較大或和局），則玩家只贏取第一次的押注金額。

玩家也可以押注和局的情形，賠率是 10 比 1。

分析比大小遊戲所牽涉的數學

表 4-20 根據發牌員可能拿到第 1 張牌的情形列出可能的輸贏及和局的情形（假設使用六副撲克牌）。

表 4-20　比大小前 2 張牌的可能結果

發牌員之牌	贏的可能情形	輸的可能情形	和局的可能情形
2	288	0	23
3	264	24	23
4	240	48	23
5	216	72	23
6	192	96	23
7	168	120	23
8	144	144	23
9	120	168	23
10	96	192	23
J	72	216	23
Q	48	240	23
K	24	264	23
A	0	288	23
合計	1,872	1,872	299

比大小遊戲中玩家除了碰上和局時必須選擇投降或戰到底外，其他情況並無任何選擇。若玩家想要獲取最大的期望賭金，則當碰上和局時，應選擇戰到底。倘若碰上和局時，玩家都選擇戰到底的策略，則賭場優勢為 2.88%（每局）〔或 2.68%（每單位賭資），因這個戰到底策略的平均賭資為 1.074 單位（每局）〕。倘若碰上和局時，玩家都選擇投降的策略，則賭場優勢為 3.70%。如同其他的博奕遊戲，玩家押注和局的玩法往往會造成巨大的賭場優勢，比大小遊戲中玩家押注和局（賠率為 10 比 1）的賭場優勢為 18.65%。

根據**表 4-20**，比大小遊戲中發完前兩張牌後，玩家輸、贏或和局的機率可計算如下：

$$P（贏）= (288/311)(24/312) + (264/311)(24/312) + \cdots + (0/311)(24/312)$$
$$= 0.463023$$

$$P（輸）= (0/311)(24/312) + (24/311)(24/312) + \cdots + (288/311)(24/312)$$
$$= 0.463023$$

$$P（和局）= (24/312)(23/311)(13)$$
$$= 0.073955$$

若玩家選擇戰到底策略，要計算期望獲利必須先計算戰到底情況下，玩家輸及贏的機率而玩家輸及贏的機率並不會因和局時點數不同而改變。表 4-21 列出和局時點數為 2 情況下，玩家輸贏的情形（依發牌員所持第二張牌分類）。

表 4-21 說明：若玩家與發牌員和局時所持的牌為 2，玩家決定戰到底時，則第 2 張牌的 $310 \times 309 = 95,790$ 種可能組合中，玩家會贏的組合數為 51,438（即 0.536987 的機率），而玩家會輸的組合數為 44,352（即 0.463013 的機率）。

表 4-21 適用於和局時的各種點數，而和局之機率為 0.073955，所以玩家贏在戰到底的機率為 $0.536987 \times 0.073955 = 0.039713$。同理，玩家輸在戰到底的機率為 $0.463013 \times 0.073955 = 0.034242$。

表 4-22 列出比大小博奕遊戲中，玩家採取戰到底策略期望獎金的計算過程。

所以賭場優勢為 2.88%（每局）。因為前兩張牌發生和局之機率為 0.073955，若玩家採取戰到底策略，則平均每局的下注金額為 1.073955 單位，所以每單位賭金的賭場優勢為 $2.8771\%/1.073955 = 2.68\%$。

若玩家採取投降策略，賭場優勢為 3.70%，則其對應之獎金期望值可計算如下：

$$EV = (+1)(0.463023) + (-1)(0.463023) + (-0.5)(0.073955) \approx -0.0370$$

由此可知，當前兩張牌發生和局的情形時，玩家應採取戰到底的策略。

表 4-21 和局時點數為 2 情況下，戰到底後玩家輸贏的情形（六副牌）

發牌員所持第 2 張牌	張數	玩家會贏之牌的張數	玩家會輸之牌的張數	玩家會贏之情形	玩家會輸之情形
2	22	309	0	6,798	0
3	24	287	22	6,888	528
4	24	263	46	6,312	1,104
5	24	239	70	5,736	1,680
6	24	215	94	5,160	2,256
7	24	191	118	4,584	2,832
8	24	167	142	4,008	3,408
9	24	143	166	3,432	3,984
10	24	119	190	2,856	4,560
J	24	95	214	2,280	5,136
Q	24	71	238	1,704	5,712
K	24	47	262	1,128	6,288
A	24	23	286	552	6,864
	310			51,438	44,352

表 4-22 比大小博奕遊戲玩家期望獎金

玩家輸贏結果	賠率	機率	期望值
贏	＋1	0.463023	0.463023
輸	－1	0.463023	－0.463023
和局和贏在「戰到底」	＋1	0.039713	0.039713
和局和輸在「戰到底」	－2	0.034242	－0.068484
			EV＝－0.028771

而玩家押注前兩張牌發生和局（賠率為 10 比 1）的期望獎金為：

$$EV = (+ 10)(0.073955) + (- 1)(0.926045) \approx - 0.1865$$

此種賭法的賭場優勢為 18.65%。

骰寶遊戲

骰寶是一種東方的擲骰遊戲，每次投擲三顆骰子。莊家搖晃一個內有三顆骰子的骰盅，玩家則有各種不同的下注法，**表 4-23** 列出各種押注的獎金與對應的賭場優勢。

分析骰寶遊戲所牽涉的數學

考慮「押注 1 個號碼」於單顆骰子的情況。若所押注號碼只出現於三顆骰子中的兩顆骰子，則賠率為 2 比 1；若所押號碼出現於三顆骰子上，則賠率為 3 比 1。假設所押注號碼為 4，則：

表 4-23　骰寶遊戲獎金與對應的賭場優勢

押注	投注	賭場優勢
押注於單顆骰子		
押注 1 個號碼	若所押號碼出現於一顆骰子（賠率為 1 比 1）	7.87%
	若所押號碼出現於一顆骰子（賠率為 2 比 1）	7.87%
	若所押號碼出現於一顆骰子（賠率為 3 比 1）	7.87%
押注於兩顆骰子		
押注 2 個相同號碼	賠率為 10 比 1	18.52%
押注 2 個相異號碼	賠率為 5 比 1	16.67%
押注於三顆骰子		
押注 1 個號碼	賠率為 180 比 1	16.20%
押注任 1 個號碼	賠率為 30 比 1	13.89%
押注和為 4 或 17	賠率為 60 比 1	15.28%
押注和為 5 或 16	賠率為 30 比 1	13.89%
押注和為 6 或 15	賠率為 17 比 1	16.67%
押注和為 7 或 14	賠率為 12 比 1	9.72%
押注和為 8 或 13	賠率為 8 比 1	12.50%
押注和為 9 或 12	賠率為 6 比 1	18.98%
押注和為 10 或 11	賠率為 6 比 1	12.50%
押注和介於 4 到 10 之間	賠率為 1 比 1	2.78%
押注和介於 11 或 17 之間	賠率為 1 比 1	2.78%

$$P(4\text{出現於三顆骰子上}) = \left(\frac{1}{6}\right)\left(\frac{1}{6}\right)\left(\frac{1}{6}\right) = \frac{1}{216}$$

$$P(4\text{出現於兩顆骰子上}) = \left(\frac{1}{6}\right)\left(\frac{1}{6}\right)\left(\frac{5}{6}\right) \times 3 = \frac{15}{216}$$

$$P(4\text{出現於一顆骰子上}) = \left(\frac{1}{6}\right)\left(\frac{5}{6}\right)\left(\frac{5}{6}\right) \times 3 = \frac{75}{216}$$

則獎金期望值為：

$$EV = (+3)(1/216) + (+2)(15/216) + (+1)(75/216) + (-1)(125/216)$$
$$= -0.0787$$

這個算式適用於任何的押注號碼，所以賭場優勢為 7.87%。

押注 1 個號碼於三顆骰子有最大的賠率（180 比 1），但其出現之機率只有 1/216。其 16.20% 的賭場優勢可計算如下：

$$EV = (+180)(1/216) + (-1)(215/216) = -0.1620$$

押注和為 9 或 12 時，賭場優勢 18.98% 最大，可計算如下：

$$EV = (+6)(25/216) + (-1)(191/216) = -0.1898$$

押注和介於 4 到 10 之間（或和介於 11 到 17 之間）時，賭場優勢 2.78% 最小，可計算如下：若三顆骰子出現相同號碼，則玩家輸，即使和介於 4 到 10 之間（或和介於 11 到 17 之間））。例如 2 出現於三顆骰子上，即使和介於 4 到 10 之間，玩家亦輸掉這局遊戲。和介於 4 到 10 之間的情形共有 107 種，扣掉 2 出現於三顆骰子上及 3 出現於三顆骰子上的兩種情形，則當押注和介於 4 到 10 之間時，玩家會贏的情況有 105 種。同樣的情形發生於押注和介於 11 到 17 之間的情況。

$$EV = (+1)(105/216) + (-1)(111/216) = 0.0278$$

其他下注情況的賭場優勢可經由類似計算求得。

大六輪遊戲

大六輪遊戲，又稱為幸運輪（Wheel of Fortune）是一垂直式的轉輪，其結果共有 54 種，包括兩個特別符號〔賭場標誌及紙牌中的小丑牌（Joker）〕與 52 個格子對應不同面額的彩金。

表 4-24　大六輪遊戲

符號	格子數	賠率	真實賠率	賭場優勢
賭場標誌	1	40 比 1	53 比 1	24.07%
紙牌中的小丑牌	1	40 比 1	53 比 1	24.07%
$20	2	20 比 1	26 比 1	22.22%
$10	4	10 比 1	25 比 2	18.52%
$5	7	5 比 1	47 比 7	22.22%
$2	15	2 比 1	13 比 5	16.67%
$1	24	1 比 1	5 比 4	11.11%
合計	54			19.84%

大六輪遊戲的賭場優勢可計算如下：

假設押注 1 元於賭場標誌或紙牌中的小丑牌，則期望獎金為：

$$EV = (+40)(1/54) + (-1)(53/54) = -0.2407$$

所以賭場優勢為 24.1%。其他押注情形的賭場優勢也可經由類似計算求得。

倘若押注相同金額於轉輪上七個不同的符號，則整體的賭場優勢為 19.84%。若押注金額正比於轉輪上七個不同的符號所占有的格子數，則整體的賭場優勢為 15.53%。

 ## 集結賭金的博奕遊戲

在賭場中集結賭金的博奕遊戲（pooled games），例如撲克牌大多需要博奕技巧，完全依靠機運的博奕遊戲很少，例外的博奕遊戲包括賓果遊戲、累進式的累積賭注（progressive jackpot）和一些特別的吃角子老虎遊戲。賭場外的彩券（lottery）、賽馬、賽狗以及賽回力球的博奕遊戲都歸屬於這種集結賭金的博奕遊戲，亦即贏的玩家會瓜分所有押注總金額的一部分，剩下部分押注總金額則歸主持賽局的主事者。例如主持彩券的公司會獲得所有押注總金額的 40%，其他 60% 押注總金額則由贏的玩家瓜分。

這與基諾遊戲的玩法不同，倘若在基諾遊戲中玩家所選 9 號碼與開出號碼完全吻合，則賭場要付玩家 50,000 元獎金。假設玩家所買彩券與開出號碼完全吻合，倘若只有一張彩券與開出號碼完全吻合，則此玩家獨得所有彩金的 60%。

累進式的吃角子老虎遊戲

針對吃角子老虎遊戲，賭場可以經由調整電腦晶片來增加中獎機率或調高中獎金額。如此可以降低賭場的理論獲利比例。例如賭場可將原先 100 個硬幣獎金調整為 200 個硬幣來降低賭場的理論獲利比例。

附有累進表（progressive meters）的累進式吃角子老虎機（progressive slots）不同於一般的吃角子老虎機，主要差別是其理論獲利比例並不固定。非累進式吃角子老虎機每次拉的理論獲利比例是固定的，因在每次拉的時候其獎金及中獎組合與機率都是維持固定的。累進式吃角子老虎機每拉一次其累進表會增加一個單位，而中大獎的獎金會隨著累進表增加而增加，所以理論中獎金額亦會隨之增加。

若累進式吃角子老虎機有一段時間未開出大獎，則當累進表的數字

逐漸加大時，在統計上來講，對玩家是有利的。此時玩家若拉出大獎，則其累進的獎金往往會大幅超出玩家投入吃角子老虎機的金額。**表** 4-25 列出累進式吃角子老虎機在不同累計情況下的中獎金額比例。

表 4-25　累進式吃角子老虎機在三種累計情況下中獎金額的分布

第 1 天		第 30 天		第 60 天	
中獎金額	中獎次數	中獎金額	中獎次數	中獎金額	中獎次數
0	566,966	0	566,966	0	566,966
2	296,827	2	296,827	2	296,827
5	20,624	5	20,624	5	20,624
10	50	10	50	10	50
25	50	25	50	25	50
40	50	40	50	40	50
50	40	50	40	50	40
100	30	100	30	100	30
150	25	150	25	150	25
180	20	180	20	180	20
200	15	200	15	200	15
300	12	300	12	300	12
400	10	400	10	400	10
500	8	500	8	500	8
1,000	5	1,000	5	1,000	5
1,200	3	1,200	3	1,200	3
累進 100,000	1	累進 150,000	1	累進 200,000	1
中獎金額 %	94.5%	中獎金額 %	100.2%	中獎金額 %	105.8%

　　雖然拉累進式吃角子老虎機並不需要任何技巧，任由亂數產生器決定出獎情形，因累進中獎金額的緣故，賭場有時會出現負值的賭場優勢，但這情況很難加以分析，通常賭場仍會保有正值的賭場優勢。到底多大的累進中獎金額才會使賭場的賭場優勢產生負值，也是很難算得出來的。

賓果遊戲

　　賓果是源自歐洲的一種樂透遊戲，原先只是嘉年華會的遊戲，後來成為戲院中場休息時的遊戲。賓果遊戲是一印有 25（5×5）個數字的硬紙卡，第一直行稱為「B 行」，第二直行稱為「I 行」，第三直行稱為「N 行」，第四直行稱為「G 行」，第五直行稱為「O 行」。「B 行」數字是由 1 到 15 中隨機抽出 5 個數字，「I 行」數字是由 16 到 30 中隨機抽出 5 個數字，「N 行」數字是由 31 到 45 中隨機抽出 5 個數字，「G 行」數字是由 46 到 60 中隨機抽出 5 個數字，「O 行」數字是由 61 到 75 中隨機抽出 5 個數字，而紙卡中心通常是一「自由號碼」（free square）。

　　賓果遊戲是最先完成某種排列卡片持有者勝出，例如特殊數字出現在一直行、一橫列或對角斜線上，勝出者通常可獲得一筆獎金。賓果遊戲也存在許多不同的勝出方式。

　　賓果遊戲的號碼是由手隨機抽出介於 1 到 75 的號碼球，也可經由機器吹出號碼球，或由亂數產生器產生號碼。每次抽出 1 個並喊出號碼，然後看是否有人完成「賓果」（即抽出的號碼出現在一直行、一橫列或對角斜線上），勝出者獲得所有的獎金（扣除主持人的佣金）。

第五章

需要技巧的博奕遊戲

本章探討需要技巧的博奕遊戲，其中最常見的是 21 點（blackjack）及電玩撲克兩種博奕遊戲。在 21 點博奕遊戲中，玩家之所以可以占上風的原因來自於玩家可以算牌而發牌員無從干涉或介入，甚至一個稍有技巧而不算牌的玩家也可占點上風。電玩撲克的博奕遊戲也可讓有技巧的玩家得到些便宜，雖然其中獎金額比例仍是小於 100%。若使用最佳策略，有些電玩撲克博奕遊戲的中獎金額比例仍是大於 100%。其他需要技巧的博奕遊戲尚包括一些衍生性的撲克遊戲，例如任逍遙（Let it Ride）、加勒比撲克（Caribbean Stud）、牌九撲克（Pai Gow Poker）、3 張牌撲克（Three Card Poker）及較為簡單的紅狗撲克（Red Dog）等。

另外，在賭場特定房間內的撲克遊戲，則是由數位玩家對睹，賭場只是抽取每局賭金一定比例的佣金，這種賭場並非莊家的撲克遊戲更需要博奕技巧。

本章也會探討相當風行的運動簽注（sports betting），具有相當博奕技巧的玩家也可在運動博奕遊戲中擊敗莊家。

 賭場作莊的博奕遊戲

觀念上，賭場作莊且具有技巧性的博奕遊戲（banked games）對賭場而言是有風險存在的，但對玩家兩個不利的原因是：遊戲本身使賭場具有一定的賭場優勢，以及玩家的最佳策略有時無法派得上用場。除了會算牌的 21 點玩家及某些特定電玩撲克會使玩家中獎金額比例超過 100%，長期來看，第一項原因仍會使賭場是最終的贏家；而第二項原因則使賭場的實際獲利超過理論賭場優勢。

21 點博奕遊戲

21 點博奕遊戲是最為風行，且為賭場創造最大收益的牌桌遊戲。

內華達州 2004 年中，21 點博奕遊戲為賭場賺進 12 億美金，約占所有牌桌博奕遊戲獲利的 40%，在所有博奕遊戲的收益中，僅次於「吃角子老虎」機。內華達州約略有 3,300 張 21 點博奕遊戲桌檯，是其他牌桌博奕遊戲桌檯的七倍。21 點博奕遊戲之所以風行，主要是因其簡單，而且玩家可掌控自己的命運，並且玩家自我感覺可以擊敗莊家；另外，玩家間好比是對抗賭場的同志。

遊戲規則

■牌的點數

介於 2 點到 10 點之牌的點數即為其面額點數，人面牌（J,Q,K）的點數為 10 點，么點牌的點數可計為 1 點或 11 點。撲克牌的花色不具任何意義。一手牌的點數即是每張牌點數的和。21 點名稱即來自前兩張牌為么點牌與 10 點（可為 10 或 J, Q, K）牌的點數和，稱為 blackjack 或例牌（natural），玩家拿到這種牌不會輸給莊家的任何牌型。若莊家（前兩張）拿到 blackjack 則擊敗玩家三張以上的 21 點（莊家拿到 blackjack 不能擊敗玩家的 blackjack）。

■硬手牌、軟手牌、pat 及 shiff 手牌

硬手牌（hard hand）是指一手牌中沒有么點牌或有么點牌，但其點數計為 1 點。軟手牌（soft hand）則是一手牌中的么點牌點數計為 11 點。例如一手牌為 A-6，則為 soft 17。一手牌為 A-2-3，則為 soft 16。一手牌為 A-6-8，則為 hard 15。一手牌為 9-7，則為 hard 16。當一手牌的點數超過 21 時，則稱為爆牌（busted）。當一手牌的點數介於 17 到 21 之間時，則稱為 pat hands──通常當玩家拿到 pat hands 時，不再補牌。當拿到的一手牌點數介於 hard 12 到 hard 16 時，稱為 stiff hands──當玩家拿到 stiff hands 時，再補牌可能會爆牌。

■程序

　　每局開始前，玩家先下注，然後莊家對每位玩家（由莊家的左手邊開始）發 1 張牌，之後莊家發給自己 1 張牌。然後重複整個步驟一次，此時每人有 2 張牌，不同的是莊家有 1 張牌是面朝下。此張面朝下的牌稱為底牌（hole card），另一張牌稱為面牌（upcard）。

　　若莊家的面牌為么點牌，則莊家可提供玩家保險注（insurance）的選項，亦即玩家可另外押注莊家拿到 blackjack，押注金額可高達原先押注金額的一半。此時若莊家果真拿到 blackjack，則保險注的賠率為 2 比 1，而且押注保險玩家原先押注（保險注前之押注）即結束；若莊家沒有拿到 blackjack，則輸掉保險之押注，然後牌局繼續於原先之押注。

　　若莊家的面牌為 10 點，莊家可檢視其底牌，看看是否拿到 blackjack。若莊家拿到 blackjack，則除了也拿到 blackjack 的玩家外，所有玩家都輸掉，此時拿到 blackjack 的玩家沒有輸也沒有贏；若莊家沒有拿到 blackjack，則牌局繼續。

　　若莊家沒有拿到 blackjack，則莊家繼續由其左邊第一位玩家開始發牌，此時玩家有下列幾種選擇。

　　不補牌（stand）或補牌（hit）。不補牌表示玩家滿意其 2 張牌，所以不再加牌。補牌則是加 1 張牌。玩家可持續加牌到滿意或「爆點」為止。當玩家「爆牌」時，玩家馬上輸掉其押注金額。玩家亦可選擇加倍下注（double down）牌的選項，這個選項允許玩家視情況提高（兩倍於原先金額）或減少下注金額，此時玩家只能加 1 張牌，然後依據新的下注金額完成牌局。大部分的賭場允許玩家加倍下注的選項，但規則可能有些許差異。若玩家前 2 張牌的點數相同，則玩家可以選擇拆牌（split）：將 2 張牌分成兩個單張，亦即視為兩個獨立的玩家，然後按一般規則繼續牌局。唯一的例外是：若 2 張牌分成兩個單張的牌是么點牌時，則每張么點牌只能多加 1 張牌，而且若所加之牌為點數 10 時，雖點數和為 21，但不稱為例牌。關於再一次的拆牌及加倍下注的規則可能會隨著賭場不同而有些許差異。

投降（surrender），有些賭場提供玩家這一選項：當玩家拿到前 2 張牌時，玩家可以選擇退出牌局，但得犧牲一半的下注金額。當所有玩家完成補牌程序後，輪到莊家加牌。莊家加牌規則是：若總點數在 16 點以下，則一律加牌。若總點數在 17 點以上，則一律停止加牌。有些賭場規定莊家拿到 soft 17 時必須加牌。

若莊家爆牌，則在賭局中之玩家（即爆牌或投降之玩家除外）即可贏得與押注金等額（即賠率為 1 比 1）之獎金（不論其總點數），但拿到例牌之玩家的賠率為 3 比 2。若莊家沒有爆掉，則莊家之總點數與各玩家總點數比較以決定輸贏。若玩家總點數較大，則玩家贏，且賠率為 1 比 1（若玩家為例牌，則賠率為 3 比 2）。若莊家總點數較大，則莊家贏。若玩家與莊家總點數相同，則為和局（push; tie），即不輸不贏。

莊家各種牌型發生機率

既然莊家有其固定的補牌規則，所以我們可以計算莊家拿到各種牌型的機率。**表 5-1** 列出莊家最後總點數發生的機率，**表 5-2** 依莊家面牌分類，列出最後總點數發生的機率。兩表中的 BJ 表示 blackjack，而 21 表示總點數為 21，但不為 blackjack 的情形。

觀察這兩個表可以發現一些對玩家有利的策略。當莊家的面牌點數介於 2 到 6 時，莊家最後很可能會爆牌（尤其當莊家的面牌點數介於 4 到 6 時）。一般來講，當莊家的面牌點數介於 2 到 6 時，玩家會利用一些較為激進的策略來擴大其期望獲利，例如加倍下注、拆牌及當拿到 stiff hands 時不再補牌。當莊家的面牌點數介於 7 到 A 時，若玩家拿到 stiff hands 的策略應是補牌，因為此時莊家有很高的機率會拿到 pat hands。

表 5-1　莊家最後總點數的機率分配 *

17	18	19	20	21	BJ	爆牌
14.58%	13.81%	13.48%	17.58%	7.36%	4.83%	28.36%
*假設使用一副撲克牌。						

表 5-2　莊家最後總點數的機率分配 *（依面牌點數分類）

面牌點數	莊家最後總點數						
	17	18	19	20	21	BJ	爆牌
2	.139	.132	.132	.124	.121	0	.353
3	.130	.131	.124	.123	.116	0	.376
4	.131	.114	.121	.116	.115	0	.403
5	.120	.124	.117	.105	.106	0	.429
6	.167	.107	.107	.101	.098	0	.421
7	.372	.139	.077	.079	.073	0	.260
8	.131	.363	.129	.068	.070	0	.239
9	.122	.104	.357	.122	.061	0	.233
10	.114	.113	.115	.329	.037	.078	.214
么點牌	.126	.131	.130	.132	.052	.314	.117

*假設使用一副撲克牌。

21 點的賭場優勢

21 點的賭場優勢從何而來？簡單地講，21 點的賭場優勢主要是因為玩家必須在莊家之前反應，所以在玩家及莊家都爆掉的牌局中，莊家是勝利者。這個規則會造成什麼後果？假設玩家完全依照莊家補牌的規則叫牌，則玩家與莊家「爆牌」的機率約為 28%，所以玩家及莊家爆掉的機率為 28%×28% ≈ 8%，在不考慮其他情形下，這點就造成 8% 的賭場優勢。但 3 比 2 賠率（對拿到例牌的玩家而言）會使賭場優勢由 8% 降到 5.7%❶。玩家可進一步利用（莊家不具備的）一些策略來降低賭場優勢：

1. 補牌及不補牌的策略，約值 3.5%。
2. 當有利時的加倍下注策略，約值 1.7%。
3. 當有利時的拆牌策略，約值 0.5%。

❶ Peter Griffin 在 *The Theory of Blackjack* (6th ed., 1999) 中提到的是 5.5%。

　　加上其他諸如投降及保險注的策略，可使賭場優勢降至介於 0% 到 1% 之間。對一個高明的玩家，賭場優勢約為 0.5%，對一個普通的玩家，賭場優勢約為 2%。

21 點的基本策略

　　21 點的基本策略是指面對一副撲克牌且在不算牌情況下，使期望獲利最大化所使用的一些策略。這些策略是玩家依據手上的牌及莊家的面牌，決定是否要繼續補牌、是否要加倍下注、是否拆牌、是否投降等。這些策略的產生主要是針對玩家手中的牌及莊家的面牌列出所有可能的結果，分析得到最大期望獲利所產生的策略。長期來看，若使用這些基本策略，則玩家可能產生最大的期望獲利。**表** 5-3 及 5-4 列出使用一副及多副撲克牌的基本策略。

表 5-3　**21 點的基本策略（使用一副撲克牌）**

玩家的牌	莊家的面牌									
	2	3	4	5	6	7	8	9	10	么點牌
A/A	SP	SP	SP	SP	SP	SP	SP	SP	SP	SP
10/10	–	–	–	–	–	–	–	–	–	–
9/9	SP	SP	SP	SP	SP	–	SP	SP	–	–
8/8	SP	SP	SP	SP	SP	SP	SP	SP	SP	SP
7/7	SP	SP	SP	SP	SP	SP	SP/H	H	–	H
6/6	SP	SP	SP	SP	SP	SP/H	H	H	H	H
5/5	D	D	D	D	D	D	D	D	H	H
4/4	H	H	SP/H	SP/D	SP/D	H	H	H	H	H
3/3	SP/H	SP/H	SP	SP	SP	SP	H	H	H	H
2/2	SP/H	SP	SP	SP	SP	SP	H	H	H	H
soft 21	–	–	–	–	–	–	–	–	–	–
soft 20	–	–	–	–	–	–	–	–	–	–
soft 19	–	–	–	–	D/S	–	–	–	–	–
soft 18	–	D/S	D/S	D/S	D/S	–	–	H	H	–
soft 17	D	D	D	D	D	H	H	H	H	H
soft 16	H	H	D	D	D	H	H	H	H	H
soft 15	H	H	D	D	D	H	H	H	H	H

（續）表 5-3　21 點的基本策略（使用一副撲克牌）

玩家的牌	莊家的面牌									
	2	3	4	5	6	7	8	9	10	么點牌
soft 14	H	H	D	D	D	H	H	H	H	H
soft 13	H	H	D	D	D	H	H	H	H	H
hard 21	−	−	−	−	−	−	−	−	−	−
hard 20	−	−	−	−	−	−	−	−	−	−
hard 19	−	−	−	−	−	−	−	−	−	−
hard 18	−	−	−	−	−	−	−	−	−	−
hard 17	−	−	−	−	−	−	−	−	−	−
hard 16	−	−	−	−	−	H	H	H	SR/H	SR/H
hard 15	−	−	−	−	−	H	H	H	SR/H	H
hard 14	−	−	−	−	−	H	H	H	H	H
hard 13	−	−	−	−	−	H	H	H	H	H
hard 12	H	H	−	−	−	H	H	H	H	H
11	D	D	D	D	D	D	D	D	D	D
10	D	D	D	D	D	D	D	D	H	H
9	D	D	D	D	D	H	H	H	H	H
≦ 8	H	H	H	H	H	H	H	H	H	H

－＝不補牌；H ＝補牌；SR/H ＝投降（若可行），否則補牌；SR/S ＝投降（若可行），否則不補牌；D ＝加倍下注（若可行），否則補牌；D/S ＝加倍下注（若可行），否則不補牌；SP ＝拆牌；SP/H ＝拆牌（若在拆牌之後之加倍下注可行），否則補牌；SP/D ＝拆牌（若在拆牌之後之加倍下注可行），否則加倍下注。

表 5-4　21 點的基本策略（使用多副撲克牌）

玩家的牌	莊家的面牌									
	2	3	4	5	6	7	8	9	10	A
A/A	SP	SP	SP	SP	SP	SP	SP	SP	SP	SP
10/10	−	−	−	−	−	−	−	−	−	−
9/9	SP	SP	SP	SP	SP	−	SP	SP	−	−
8/8	SP	SP	SP	SP	SP	SP	SP	SP	SP	SP
7/7	SP	SP	SP	SP	SP	SP	H	H	H	H
6/6	SP/H	SP	SP	SP	SP	H	H	H	H	H
5/5	D	D	D	D	D	D	D	D	H	H

（續）表 5-4　21 點的基本策略（使用多副撲克牌）

玩家的牌	莊家的面牌									
	2	3	4	5	6	7	8	9	10	么點牌
4/4	H	H	H	SP/H	SP/H	H	H	H	H	H
3/3	SP/H	SP/H	SP	SP	SP	SP	H	H	H	H
2/2	SP/H	SP/H	SP	SP	SP	SP	H	H	H	H
soft 21	−	−	−	−	−	−	−	−	−	−
soft 20	−	−	−	−	−	−	−	−	−	−
soft 19	−	−	−	−	−	−	−	−	−	−
soft 18	−	D/S	D/S	D/S	D/S	−	−	H	H	H
soft 17	H	D	D	D	D	H	H	H	H	H
soft 16	H	H	D	D	D	H	H	H	H	H
soft 15	H	H	D	D	D	H	H	H	H	H
soft 14	H	H	H	D	D	H	H	H	H	H
soft 13	H	H	H	D	D	H	H	H	H	H
hard 21	−	−	−	−	−	−	−	−	−	−
hard 20	−	−	−	−	−	−	−	−	−	−
hard 19	−	−	−	−	−	−	−	−	−	−
hard 18	−	−	−	−	−	−	−	−	−	−
hard 17	−	−	−	−	−	−	−	−	−	−
hard 16	−	−	−	−	−	H	H	SR/H	SR/H	SR/H
hard 15	−	−	−	−	−	H	H	H	SR/H	H
hard 14	−	−	−	−	−	H	H	H	H	H
hard 13	−	−	−	−	−	H	H	H	H	H
hard 12	H	H	−	−	−	H	H	H	H	H
11	D	D	D	D	D	D	D	D	D	H
10	D	D	D	D	D	D	D	D	D	H
9	H	D	D	D	D	H	H	H	H	H
≦ 8	H	H	H	H	H	H	H	H	H	H
－＝不補牌；H ＝補牌；SR/H ＝投降（若可行），否則補牌；D ＝加倍下注（若可行），否則補牌；D/S ＝加倍下注（若可行），否則不補牌；SP ＝拆牌；SP/H ＝拆牌（若在拆牌之後之加倍下注可行），否則補牌。										

使用多副撲克牌的影響

在其他相同情形的考量下,使用多副撲克牌(相較於使用一副撲克牌)會增加賭場優勢。其原因來自於:

1. 當使用多副撲克牌時,例牌比較難出現(機率由 0.0483 降至 0.0475),使得賠率 3 比 2 的例牌較難出現。
2. 加倍下注策略的效應較小。
3. 當拿到 stiff hands 時,不補牌的策略不易成功。

這些現象可由下面例子說明。若玩家拿到 2 張牌為 (6, 4),而莊家的面牌為 5 點,當玩家使用加倍下注策略時,玩家希望拿到 10 或么點牌,使用一副及多副撲克牌時,10 或么點牌出現的機率分別為 20/49 = 0.408 及 160/413 = 0.387。類似情況發生於其他的情形。

不同規則的影響

上面說明使用多副撲克牌對賭場優勢的影響,現在談一下使用規則的影響。今只使用一副撲克牌,若規則為 Las Vegas Strip rules(亦即莊家拿到 soft 17 時不再叫牌;任何前 2 張牌皆可使用加倍下注策略,但拆牌後不行使用此策略;非么點牌的拆牌次數最多可達 4 次、么點牌拆牌後只能加 1 張牌及不允許投降),則使用先前的基本策略可以達到 0% 的賭場優勢。**表 5-5** 列出不同規則對賭場優勢的影響。

單張牌對玩家的影響

表 5-6 列出單張牌對玩家的相對重要性。第一部分是指當使用「基本策略」,每張牌由整副撲克牌中移除時,對玩家期望獲利的影響;第二部分是依莊家面牌分類;而第三部分則是依玩家的第 1 張牌分類 ❷。

❷ Peter Griffin, *The Theory of Blackjack* (6th ed., 1999).

表 5-5　不同規則對賭場優勢的影響

對賭場有利之情況	
使用兩副撲克牌	＋ 0.32%
使用四副撲克牌	＋ 0.48%
使用六副撲克牌	＋ 0.54%
使用八副撲克牌	＋ 0.57%
莊家拿 soft 17 時叫牌	＋ 0.20%
不允許 soft doubling	＋ 0.13%
只當 10 或 11 時可加倍下注	＋ 0.26%
當 9 時不允許 soft doubling	＋ 0.13%
當 10 時不允許 soft doubling	＋ 0.52%
只當 11 時可加倍下注	＋ 0.78%
不允許再拆牌（當非么點牌時）	＋ 0.03%
和局時，莊家贏	＋ 9.00%
Blackjack 的賠率為 6 比 5	＋ 1.39%
Blackjack 的賠率為 1 比 1	＋ 2.32%
莊家例牌擊敗拆牌及加倍下注	＋ 0.11%
對玩家有利之情況	
任何情況都可加倍下注	－ 0.24%
在拆牌之後可加倍下注	－ 0.14%
late surrender	－ 0.06%
early surrender	－ 0.62%
重新拆么點牌	－ 0.06%
draw to split aces	－ 0.14%
blackjack 的賠率為 2 比 1	－ 2.32%
6 張牌（未爆）贏	－ 0.15%
玩家 21 點與莊家面牌為 10 之 blackjack 和局	－ 0.16%

表 5-6 除有助於理解基本策略外，對算牌及其他技巧尤其重要 [3]。

保險注

當莊家的面牌為么點牌時，玩家可買保險注，此時玩家可押注（押

[3] 請參考 Bill Zender, *How to Detect Casino Cheating at Blackjack* (1999)。

表 5-6　每張牌對玩家的重要性

移除 1 張牌對玩家期望獲利的影響									
2	3	4	5	6	7	8	9	10	么點牌
.38%	.44%	.55%	.69%	.46%	.28%	.00%	－ .18%	－ .51%	－ .61%
莊家面牌為									
2	3	4	5	6	7	8	9	10	么點牌
10%	14%	18%	24%	24%	14%	5%	－ 4%	－ 17%	－ 36%
玩家第 1 張牌為									
2	3	4	5	6	7	8	9	10	么點牌
－ 12%	－ 14%	－ 16%	－ 19%	－ 18%	－ 17%	－ 9%	0%	13%	52%

注金額最多為原先金額的一半）莊家會拿到例牌，賠率為 2 比 1。保險注是額外賭莊家的底牌是 10，與原先押注完全無關。保險注賭場優勢的計算會受到撲克牌副數的影響。假設使用一副撲克牌的情況下，賭場優勢可如下計算。

若莊家的面牌為么點牌而玩家為 2 張 10 點，此時剩下的 49 張牌中有 14 張 10 點，35 張非 10 點，所以莊家拿到例牌的機率為 14/49，所以買保險注玩家的期望獲利為：

$$EV = (+ 2)(14/49) + (- 1)(35/49) = - 0.14286$$

同理，當玩家只拿 1 張 10 點或 2 張非 10 點時，玩家的期望獲利分別為：

$$EV = (+ 2)(15/49) + (- 1)(34/49) = - 0.08163$$

和

$$EV = (+ 2)(16/49) + (- 1)(33/49) = - 0.02041$$

所以以上三種情況的賭場優勢分別為 14.286%、8.163%、2.041%。而當玩家買保險注時的賭場優勢則為這三種賭場優勢的加權平均，權重則是以上三種情況發生的機率：

P（玩家為 2 張 10 點）＝ (16/51)×(15/50) ＝ 0.094118

P（玩家為 1 張 10 點和 1 張非 10 點）＝ (16/51)×(35/50)×2 ＝
0.439216

P（玩家為 2 張非 10 點）＝ (35/51)×(34/50) ＝ 0.466667

所以賭場優勢為

HA ＝ (0.094118)(14.286%) ＋ (0.439216)(8.163%) ＋ (0.466667)(2.041%)
＝ 5.88%

同理，我們可以計算當使用多副撲克牌情況下的賭場優勢。**表 5-7**
道出玩家押保險注時，使用不同副撲克牌的賭場優勢。

表 5-7　使用不同副撲克牌押保險注的賭場優勢

副數	P（2 張 10）	P（1 張 10 和 1 張非 10）	P（2 張非 10）	賭場優勢
1	14.29%	8.16%	2.04%	5.88%
2	10.89%	7.92%	4.95%	6.80%
4	9.27%	7.80%	6.34%	7.25%
6	8.74%	7.77%	6.80%	7.40%
8	8.47%	7.75%	7.02%	7.47%

■ 1 賠 1 的賭注（不輸不贏）

玩家以原先金額一半押保險注的情況有時又稱為 1 賠 1 的賭注
（even money），因為當莊家沒拿到例牌時，玩家輸掉原先押注金額的
1/2，但原先賭注的賠率為 1 又 1/2 比 1。若莊家拿到例牌時，則玩家贏得
一個單位的賭金（因押注原先金額的 1/2，而賠率為 2 比 1），而且原先
押注金額不輸不贏。所以不論莊家是否拿到例牌，玩家以原先金額一半
押保險注的情況又稱為不輸不贏。

不輸不贏的情況造成玩家 100% 的期望獲利，但押保險注仍會產生
8% 的賭場優勢。

若同時考慮原先賭注及押保險注時，當拿到例牌但沒有押保險注的期望獲利為：

$$EV = (0)(15/49) + (+ 1.5)(34/49) = + 1.0408$$

亦即（長期來講）沒有押保險注會造成玩家 104% 的期望獲利。

這些期望獲利是在玩家只知自己前 2 張牌及莊家面牌情況下所做的計算，對會算牌的玩家來說，押保險注可能是比較有利的。因為會算牌的玩家可以知道莊家手中那副撲克牌中是否還存有許多 10 點的牌。

21 點結果的變動情況

表 5-8 列出 21 點玩家（每手牌）各種可能獲利的情況及其相對的約略機率[4]。

表 5-8　玩家各種可能獲利的情況及相對的約略機率

玩家可能獲利	約略機率
±2	.10
±1.5	.05
±1	.75
±0	.10

因為期望獲利為 0，所以玩家（每手牌）獲利變異數為：

$$(\pm 2)^2(.10) + (\pm 1.5)^2(.05) + (\pm 1)^2(.75) + (\pm 0)^2(.10) \approx 1.26$$

而標準差為 $\sqrt{1.26} = 1.1$（亦即為押注金額的 110%），所以當玩 n 手 21 點時，獲利比例的標準差為：

$$SD_{獲利比例} = \frac{1.1}{\sqrt{n}}$$

[4] Peter Griffin, *The Theory of Blackjack* (6th ed., 1999).

以 n = 1,600 手牌為例，獲利比例的標準差為 0.0275 或 2.75%，亦即 2.75%×1,600 = 44 單位。假設玩家每手牌押注 10 元，若賭場優勢為 1.0%，則賭場的期望獲利為 1%×1,600 = 16 單位（即 160 元），而其標準差為 440 元，則此玩家約略有 68% 的機率（根據常態分配隨機變數會落於平均數一倍標準差內之機率為 68%）輸給賭場的金額（下注 1,600 手牌之後）會介於－ $280 與＋ $600 之間，而有 95% 的機率（會落於平均數兩倍標準差內之機率為 95%）會介於－ $720 與＋ $1,040 之間。

表 5-9 針對不同下注次數列出賭場贏取單位數的 95% 信賴區間（假設玩家採取基本策略，而且賭場優勢為 0.5%）。

表 5-9　賭場贏取單位數的 95% 信賴區間（玩家採取基本策略且賭場優勢為 0.5%）

	1,000 次	10,000 次	100,000 次	1,000,000 次	10,000,000 次
賭場獲利期望值	.005	.005	.005	.005	.005
賭場獲利標準差	1.1	1.1	1.1	1.1	1.1
賭場贏取單位數期望值	5	50	500	5,000	50,000
賭場贏取單位數標準差	34.8	110.0	347.9	1,100.0	3,478.5
下界（95%）	－ 65	－ 170	－ 196	＋ 2,800	＋ 43,043
上界（95%）	＋ 75	＋ 270	＋ 1,196	＋ 7,200	＋ 56,957

表 5-9 中上下界使我們可以預期可能出現的情形。例如，一位採取基本策略的玩家，若其每次下注金額為 100 元，且連續下注 10,000 次，則賭場的獲利金額可能在－ $17,000 及＋ $27,000 的範圍內變化。若實際數據沒有落入這個區間，則意味可能有異常的狀況發生。例如，若一位玩家的獲利金額高出區間的上界，則應當懷疑此玩家可能在算牌或有其他的作弊行為。

不具博奕技巧的玩家

具備不同層次博奕技巧對 21 點輸贏的機率造成很大的差異，賭場實

際獲利比例往往要較理論獲利比例（假設玩家使用基本策略時）高出許多，主要原因是玩家無法一直使用最佳的基本策略。實際獲利比例高出理論獲利比例的幅度則取決於許多因素，例如賭場中的玩家大部分是觀光客或是本地人就會造成很大的差異。如果大部分是觀光客，則實際獲利比例會較理論獲利比例高出許多，因為本地人對 21 點的基本策略具有較高的敏感度。

算牌

因為 21 點的牌是一張接一張持續地發出，亦即發出的每張牌之間是存有關聯性的，這個現象並不存在於輪盤及雙骰的博奕遊戲中。因為輪盤的每次轉動結果是互為獨立的，而在雙骰博奕遊戲中，每次投擲骰子結果間也是互不影響的。在 21 點的博奕遊戲中，每發出 1 張牌就會影響那些在莊家手上的那副（尚未發出）撲克牌，例如，只使用一副撲克牌的情況下，若 4 張么點牌都已發出，則不可能再發出么點牌，也就是因為這個因素，每張牌的出現都會改變各種牌將要出現的機率，高明的玩家可經由已出現的牌計算接著會出現不同情況的機率[5]。**表** 5-10 列出移除一張牌對玩家期望獲利的影響。

表 5-10　**移除** 1 **張牌對玩家期望獲利的影響**

2	3	4	5	6	7	8	9	10	A
.38%	.44%	.55%	.69%	.46%	.28%	.00%	− .18%	− .51%	− .61%

觀察**表** 5-10 可以發現，當移除 1 張低點數的牌時，玩家期望獲利會增加，而移除 1 張高點數的牌時，玩家期望獲利會減少。所以若先前出現較多少點數的牌，亦即莊家手中那副撲克牌中有較高點數的牌時，則對玩家較為有利，反之則對莊家較為有利。這些觀察就形成算牌技巧的

[5] 同前註。

基本概念。所以當玩家經由算牌發現莊家手中那副撲克牌中有較多高點數的牌時，則可增加下注金額來提高其期望獲利。若發現相反情形，則應減少下注金額。當適當地使用這些策略時，是有可能使賭場優勢出現負值的情況。

當莊家手中那副撲克牌中有較多高點數的牌時，對玩家較為有利，其原因可歸納如下：

1. 此時例牌出現機率較大。
2. 此時莊家較可能爆掉。
3. 此時玩家的加倍下注策略較可能奏效。
4. 此時玩家的拆牌策略較可能奏效。
5. 此時玩家的保險注策略較可能奏效。

針對第一個原因，雖然莊家拿到例牌的機率也同時增大，但 3 比 2 的賠率對玩家是較有利的。針對第二個原因，因為若莊家點數和介於 12 到 16 之間時必須補牌，所以此時莊家較可能爆牌，而玩家可以選擇不補牌。針對第三及第四個原因，因為當採用加倍下注及拆牌策略時，玩家希望能補到高點數的牌。針對第五個原因，若莊家手中那副撲克牌中超過 1/3 是 10 點，經過計算可以得知保險注策略對玩家是較為有利的。

■ 算牌系統

針對 21 點博奕遊戲的算牌系統最早於 1962 年由 Dr. Edward Thorp 在他所寫的 *Beat the Dealer* 書中提出，主要是說明如何經由記憶出現的牌來擊敗莊家。大部分算牌系統都是在計算高、低點數牌的張數來判斷目前是否處於有利的情況，然後玩家根據情況判斷是否要提高下注金額。不同算牌系統的差異主要在於針對特定的牌給予不同分數，以及算計一些特殊牌的出現張數（例如么點牌已出現的張數），另外也會針對使用撲克牌的副數做一些策略上的調整。

一個最簡單而有效的系統是「高／低計」（Hi-Lo 或加法／負向算

牌，Plus/Minus），這個方法最早由 Harvey Dubner 在 1963 年提出的，接著由 Julian Braun 加以改良，Braun 利用電腦決定適當的補牌策略與下注金額。「高／低計」算牌系統是將點數低的牌（2～6點）賦予分數＋1，么點牌及 10 賦予分數－1，而 7～9 點賦予分數 0。當牌一張張出現時，玩家根據上述規則賦予每張牌一個分數，並同時累加這些分數的總和，然後將總和除以在發牌機（盒）中牌的張數，然後根據這個數字來決定補牌策略與下注金額，以及是否押注保險。當所算得數字偏高時，意味發牌機（盒）中有較多點數高的牌，此時對玩家較為有利，則可以提高下注金額，反之則降低下注金額。值得注意的是，算牌者並不需要記住每張牌出現的點數，只要記住目前出現分數的總和。「高／低計」算牌系統只牽涉到一個參數（並沒有計算一些特殊牌的出現張數），所以極為簡單，但其實它也具有相當好的效果，所以受到許多專家的青睞。

■算牌所得到的優勢

算牌得到的優勢（edge）取決於一些因素，包括所用撲克牌的副數、發牌深度（penetration，亦即在重新洗牌之前發出幾張牌）、遊戲規則、賭注金額變化範圍以及所使用的算牌系統。一個很有技巧的算牌者約略會勝過賭場 0.5～1.5% 的優勢。倘若所用撲克牌的副數較多或「發牌深度」較淺，則算牌者的優勢會降低。一旦重新洗牌，則算牌的優勢全部歸零，所以賭場用以對抗算牌優勢的一個方法就是莊家可隨時重新洗牌。

加勒比撲克

加勒比撲克使用一副 52 張牌的撲克牌，而且每個人發 5 張牌，牌的大小規則也與撲克遊戲相同。發牌之前玩家先押注一定金額的賭金（稱為底注或預注，ante），但玩家也可額外針對累積賭注獎金下邊注 1 元。每位玩家發 5 張面朝下的牌，莊家也拿 5 張牌，其中 1 張牌面朝上。玩

家評估自己手上的牌決定是否封牌（fold）而放棄底注，或加注兩倍原先賭金並跟莊家的牌（call），此時莊家翻開面朝下的 4 張牌。若莊家的 5 張牌中有么點牌及 K 或更高點數的牌，則莊家稱為符合資格（qualify）。若莊家不符合資格，則叫開莊家牌的玩家可獲得底注等額的獎金；如果莊家符合資格，則莊家與叫開莊家牌的玩家比大小，此時如果莊家的牌較大，則玩家輸掉底注和跟牌的賭金，反之，若玩家的牌較大，則玩家獲得與底注 1 比 1 的等額獎金外加**表** 5-11 中的金額。

表 5-11　加勒比撲克遊戲獎金

玩家手中之牌	跟牌賠率	累積賭注獎金
同花大順	100 比 1	100%
同花順	50 比 1	10%
四條	20 比 1	$100
葫蘆	7 比 1	$75
同花	5 比 1	$50
順子	4 比 1	0
三條	3 比 1	0
兩對	2 比 1	0
小於或等於一對	1 比 1	0

　　累積賭注獎金的中獎金額可能與**表** 5-11 所列不同，若玩家押注累積賭注獎金，則只看玩家之牌，而不論莊家拿到什麼樣的牌。

分析加勒比撲克遊戲所需的數學

　　表 5-12 列出所拿 5 張牌的各種可能情形與對應的機率。

　　由**表** 5-12 可以發現會拿到比一對還大的機率小於 8%，而平均要玩 650,000 手牌才拿到 1 次同花大順。在加勒比撲克遊戲中，莊家會符合資格的機率是 56.3%，而玩家平均要玩 270 手牌才拿到 1 次累積賭注獎金。

　　加勒比撲克遊戲的最佳策略主要是針對在什麼情況下應當封牌。我們分兩種情況探討這個課題：

表 5-12　一手 5 張牌的機率分配

一手牌	發生頻率	機率	累積機率
同花大順	4	0.00000154	0.00000154
同花順	36	0.00001385	0.00001539
四條	624	0.00024010	0.00025549
葫蘆	3,744	0.00144058	0.00169606
同花	5,108	0.00196540	0.00366146
順子	10,200	0.00392465	0.00758611
三條	54,912	0.02112845	0.02871456
兩對	123,552	0.04753902	0.07625358
一對	1,098,240	0.42256903	0.49882261
么點牌 -K	167,280	0.06436421	0.56318681
胡爛	1,135,260	0.43681319	1.00000000

1. 玩家手中的牌小於么點牌 -K 牌。

2. 玩家手中的牌是最好的么點牌 -K 牌。

在第一種情況下，因莊家符合資格的機率是 56.3%，此時若玩家跟牌（稱為吹牛，bluff）會贏的機率是 43.7%，所以吹牛的期望獲利為：

$$EV = (0.437)(+ 1) + (0.563)(- 3) = - 1.25$$

倘若在此情況下，玩家選擇封牌而非吹牛，則期望獲利為 $- 1$，所以吹牛的成本是 25%；亦即當玩家手中的牌是小於么點牌 -K 時，封牌是比較好的策略。

再考慮第二種情況，假設玩家手中之牌為么點牌、K、Q、J 及 9，此時若莊家不符合資格時，則玩家贏得 1 個單位，若莊家拿到么點牌 -K 牌，則玩家贏得 3 個單位，而若莊家拿到一對以上的牌，則玩家輸掉 3 個單位，所以期望獲利為：

$$EV = (0.437)(+ 1) + (0.064)(+ 3) + (0.499)(- 3) = - 0.868$$

這個數字 0.87 較封牌的期望獲利 $- 1$ 好了 13%，亦即當玩家手中的

牌是最好的么點牌 -K 牌時，跟牌是比較好的策略。換句話說，玩家手中的牌若比么點牌 -K 牌還大時，應當採取跟牌策略。

■基本策略與賭場優勢

　　上面得到的結論是：若手中的牌小於么點牌 -K 時，則封牌，反之，則跟牌。但這只考慮到 93.6% 的情況，其他 6.4% 的么點牌 -K 牌則必須考慮玩家手上的另外 3 張牌，以及莊家面朝上的那張牌，這裡不再考慮這個複雜的問題。若玩家使用最佳策略，則加勒比撲克遊戲的賭場優勢約略是底注的 5.22%。

■簡化的策略

　　因為最佳策略複雜古怪，一些專家建議一些較為簡易而不錯的策略是：當拿到的牌是么點牌 -K-J-8-3 或更好的牌時則跟牌，這個策略不管莊家面朝上的牌。這個策略的賭場優勢是 5.3%。

　　下面五個簡易策略 ❻ 幾乎可以達到最低 5.22% 的賭場優勢：

1. 若手上的牌是胡爛，則封牌。
2. 若手上的牌是一對以上，跟牌。
3. 若手上的牌是么點牌 -K 且另 3 張牌中有 1 張與莊家面朝上之牌相同，則跟牌。
4. 若手上的牌是么點牌 -K-Q 或么點牌 -K-J A-K-Q，且 5 張牌中有 1 張與莊家面朝上之牌相同，則跟牌。
5. 若手上的牌是么點牌 -K-Q-x-y（其中 x 大於 y），若莊家面朝上之牌小於 x，則跟牌。

■平均下注金額

　　先前所計算的賭場優勢都是以底注為基準，所以當玩家採取最佳基本策略時，平均會輸掉底注的 5.22%。既然玩家可以押注跟牌，所以

❻ Olaf Vancura, *Smart Casino Gambling* (1996).

平均下注金額會大於底注。例如底注為 10 元而跟牌為 20 元,因玩家有 52% 的機會會跟牌,所以平均下注金額是 1 + 2×52% = 2.04 單位,導致賭場優勢變為 5.22%/2.04 ≈ 2.56%。

■ 每手或每單位賭金的賭場優勢

　　加勒比撲克遊戲的賭場優勢是 5.22%(每手)或 2.56%(每單位賭金)?若考慮玩家平均會輸掉的金額(即賭場平均獲利金額),則不會因不同計算基準而算得不同的賭場優勢。通常考慮以 5.22% 作為賭場優勢較為適當,因為這個數字代表玩家平均每手會輸掉的金額。若使用 2.56% 作為賭場優勢的數字,我們還需要報告平均下注金額。

累積賭注獎金

　　前面所提賭場優勢都不包括玩家中累積賭注獎金邊注的情況。根據一手 5 張牌的機率分配表可以發現會中大獎的機率約為 0.37%。當考慮玩家中大獎的情況時,賭場優勢會因(不同賭場)中獎規則及金額不同而不同,若是 $100,000 的中獎金額及一般中獎規則,則玩家平均獲利金額為 0.523 元,而賭場優勢為 47.7%。若是 $200,000 的中獎金額,則玩家平均獲利金額為 0.815 元,而賭場優勢為 18.5%。若是 $250,000 的中獎金額,則玩家平均獲利金額為 0.961 元,而賭場優勢為 3.9%。若是 $263,000 的中獎金額,則玩家平均獲利金額為 1 元,而賭場優勢為 0%。

　　以玩家的觀點,因單純底注的賭場優勢為 5.22%,若玩家同時押注累積賭注獎金時,整體賭場優勢將會較累積賭注獎金賭場優勢為高。所以若同時考慮底注及累積賭注獎金時,若是 $352,000 的累積賭注獎金中獎金額,則賭場優勢為 0%。

任逍遙撲克遊戲

　　任逍遙撲克遊戲使用一副 52 張牌的撲克牌,發牌前每位玩家押三注

等額的賭金，另可選擇性地加押 1 元的旁注，然後每位玩家發 3 張牌，發牌員發 2 張牌，全部的牌都面朝下。當玩家檢視其 3 張牌後，可撤回所押三注賭金中的一注，或不撤回（即任逍遙），然後發牌員翻開其 2 張牌中的 1 張，這張牌即為每位玩家的第 4 張牌，此時每位玩家可決定是否撤回其在桌上三注（或兩注）賭金中的一注，然後發牌員翻開其另一張牌，並作為玩家的第 5 張牌。**表 5-13** 列出最後的賠率：

表 5-13　任逍遙賠率

牌	賠率
同花大順	1,000 比 1
同花順	200 比 1
四條	50 比 1
葫蘆	11 比 1
同花	8 比 1
順子	5 比 1
三條	3 比 1
兩對	2 比 1
一對 10 以上	1 比 1

　　在此遊戲中玩家並非與發牌員或其他玩家對賭，每位玩家只是希望自己手中的 3 張牌與發牌員手中的 2 張牌有一個不錯的組合。由**表 5-13**中可知，若玩家的 5 張牌組合勝過一對 10，則至少能贏得與桌上押注金額相當的獎金，當然在這過程中，玩家還可決定是否撤回部分的押注金額。

分析任逍遙撲克遊戲所需的數學

　　經由電腦分析所有的可能組合情況，發現最佳玩家策略下的賭場優勢為 3.51%（在 1 元單位押注金額情況下）。若單位押注金額為 5 元（即發牌前押三注 5 元），則賭場預期每手可贏 0.35%×\$5 ＝ \$0.175。

　　因為在過程中玩家可撤回原先所押三注中的一注或兩注，所以平

均押注金額是介於一注與三注賭金之間。適當玩家策略會造成以下（最終）押注單位數的分布：約有 84.57% 的機率會押一注，8.50% 的機率會押兩注，及 6.94% 的機率會押參注 [7]，所以平均下注單位數為 (1)(84.57%) ＋ (2)(8.50%) ＋ (3)(6.94%) ＝ 1.224 單位。

如以此平均下注單位數表示，則賭場優勢為 3.51%/1.224 ＝ 2.87%。每注 2.87% 的賭場優勢與每手 3.51% 的賭場優勢指的是同一回事，因每手平均押 1.224 注，所以 2.87%×1.224 ＝ 3.51%。

■ 基本策略

現將會造成 3.51%「賭場優勢」的基本策略整理如下 [8]：

1.3 張牌（發牌員尚未翻開牌時）時的策略：當有下列情形，勿撤回第一注：

(1) 至少有一對 10。

(2) 同花順（3 張牌），而最小牌比 2 大。

(3) 3 張同花色，但差 1 張成為順子，至少有 1 張大於或等於 10 的牌。

(4) 3 張同花色，但差 2 張成為順子，至少有 2 張大於或等於 10 的牌。

2.4 張牌（發牌員翻開 1 張牌時）時的策略：當有下列情形，勿撤回第二注：

(1) 至少有一對 10。

(2) 4 張牌為同花。

(3) 4 張牌為順子，至少有 1 張大於或等於 10 的牌。

■ 任逍遙的紅利

任逍遙的紅利來自於 1 元的旁注，類似於加勒比撲克遊戲的累積賭

[7] Kilby & Fox, *Casino Operations Management*.

[8] Stanley Ko, *Mastering the Game of Let It Ride*.

注獎金押注。**表** 5-14 列出數種常用的紅利中獎金額及其對應的賭場優勢。

表 5-14　任逍遙紅利中獎金額

	中獎金額 1	中獎金額 2	中獎金額 3	中獎金額 4	中獎金額 5
同花大順	20,000	20,000	25,000	20,000	20,000
同花順	2,000	1,000	2,500	2,000	1,000
四條	100	100	400	400	400
葫蘆	75	75	200	200	200
同花	50	50	50	50	50
順子	25	25	25	25	25
三條	9	4	5	5	5
兩對	6	3	0	0	0
一對 10 以上	0	1	0	0	0
賭場優勢	13.77%	23.73%	24.07%	25.53%	26.92%

牌九撲克

　　牌九撲克使用 53 張撲克牌（即 52 張牌加 1 張小丑牌），小丑牌可用以形成一手同花或順子或當作么點牌。在每位玩家押注賭金後，每位玩家及發牌員各發 7 張牌，每個人將手上的 7 張牌組合成 5 張及 2 張的兩手牌，5 張的這手牌不能小於 2 張的這手牌。**表** 5-15 列出牌九撲克每手牌的大小次序。

　　發牌員通常為莊家，但玩家中的一位也可當莊家，前提是（當他輸給其他玩家時）這位玩家能賠得起。當大家組合好自己的兩手牌後，每位玩家的兩手牌與莊家的兩手牌比大小，若玩家的兩手牌都勝過莊家的兩手牌，則玩家贏。若玩家的一手牌勝過莊家對應的那手牌，但另一手牌輸給莊家對應的那手牌，則和局。輸贏的賠率 1 比 1，賭場則向贏的玩家抽取 5% 的獎金作為佣金。

表 5-15　牌九撲克每手牌的大小次序

5 張么點牌
同花大順
同花順（么點牌 -2-3-4-5 最大）
四條
葫蘆
同花
順子（么點牌 -2-3-4-5 次大）
三條
兩對
一對
單張大牌

賭場優勢

　　關於牌九撲克的數學分析並不多見，以下是根據 Stanford Wong 著 *Optimal Strategy for Pai Gow Poker* 這本書所做的分析。牌九撲克的賭場優勢的計算需要考慮兩個因素：

1. 賭場的抽佣：因賭場只針對贏家抽佣 5%，抽佣平均上對玩家會造成 1.57% 的成本。
2. 玩家與莊家組合成完全相同的兩手牌，稱為拷貝（copies），此種情況為莊家勝出。拷貝發生的機率約為 2.54%，所以平均上對莊家造成 1.27% 的優勢。

　　上述兩種因素造成不當莊家的玩家面臨約 2.84% 的賭場優勢。一個高明的玩家約可將賭場優勢降為 2.54%。

當莊家的玩家

　　雖然當莊家的玩家可以免去 1.27% 的賭場優勢，但當他贏時，賭場仍對其抽取 5% 的佣金，若此當莊家的玩家相當高明，則約可減少 0.2% 到 0.4% 的賭場優勢。

當賭場作莊時，賭場優勢約為賭金的 2.84%。若由玩家作莊，則賭場優勢會減少一些（因少掉發生拷貝時的優勢）。當玩家作莊時，賭場是針對莊家淨贏賭金抽取 5% 的佣金，此淨贏賭金會受到其他玩家（即非作莊的玩家）人數及下注金額的影響。作莊玩家的抽佣成本通常會隨著其他玩家（即非作莊的玩家）人數的增加而降低。若沒有其他玩家，則作莊玩家的抽佣成本約為 1.63%，這個數字與作莊來自拷貝 1.27% 的好處造成 0.36% 的賭場優勢。一個高明的玩家若每隔一手牌作莊一次（並採用等額下注金額），則賭場優勢為 2.54% 及 0.36% 兩個數字的平均即 1.45%。若有其他非作莊的玩家，則賭場優勢會提高。所以牌九撲克的賭場優勢會介於 1.45% 及 2.84% 之間，真正賭場優勢會因玩家人數、玩家技巧、玩家作莊的頻率而有不同。當有數個玩家時，即便玩家作莊，賭場優勢會接近 2.84%。

3 張牌撲克

3 張牌撲克是一較新的撲克遊戲，風行的主要原因是玩法簡單、步調快、對玩家具較有利的賭場優勢（相較於其他的撲克遊戲）。3 張撲克遊戲是使用一副 52 張的撲克牌，但一手 3 張牌的大小次序與一般 5 張牌撲克遊戲的大小次序略有不同，有些在 5 張牌撲克遊戲中出現的牌型在 3 張牌撲克遊戲中不可能出現，例如四條、葫蘆、兩對，而三條、順子、同花的大小次序與一般（5 張牌撲克遊戲）認知的大小次序正好相反，因在 3 張撲克遊戲中，三條較順子更不易出現，所以三條勝過順子，而順子較同花更不易出現，所以順子勝過同花。

遊戲規則

每位玩家與發牌員各發 3 張牌，玩家可同時押注預付／遊戲（ante/play）及壓對（pair/plus），或只押注其中的一注。

■ 預付 / 遊戲注

若玩家押注預付 / 遊戲，則在檢視玩家的 3 張牌後可決定是否封牌。若決定封牌，則輸掉預付賭金；若不封牌，則須再加一注與預付等額的賭金（稱遊戲注），然後發牌員檢視其 3 張牌，看是否具有 1 張 Q 以上的牌，若沒有，則玩家除保有遊戲注外尚可贏得與預付等額的獎金。若發牌員具有 1 張 Q 以上的牌，則與玩家的 3 張牌比大小，若玩家的 3 張牌勝過發牌員的 3 張牌，則玩家同時贏得預付及遊戲注等額的獎金。若發牌員的 3 張牌勝過玩家的 3 張牌，則玩家同時輸去預付及遊戲注。若玩家的 3 張與發牌員的 3 張牌大小相同，為和局。

■ 預付紅利

不論預付 / 遊戲最後結果是輸是贏，也不論發牌員是否具有 1 張 Q 以上的牌，若玩家的 3 張牌是順子以上的牌，玩家可贏得預付賭金的紅利（不包括遊戲注）。若玩家為順子，則紅利賠率是 1 比 1，若玩家為三條，則紅利賠率是 4 比 1；若玩家為同花順，則紅利賠率是 5 比 1。玩家有可能輸掉預付及遊戲注的賭金，但贏得紅利，例如玩家拿到三條，而發牌員為同花順。

■ 壓對注

若玩家押壓對注，則輸贏結果取決於玩家手上的 3 張牌，亦即與發牌員手上的 3 張牌無關。押壓對注的輸贏取決於玩家手上的 3 張牌是否拿到一對以上的牌，一對的賠率是 1 比 1，同花的賠率是 4 比 1，順子的賠率是 6 比 1，三條的賠率是 30 比 1，同花順的賠率是 40 比 1。

分析 3 張牌撲克所需的數學

表 5-16 列出 3 張牌的大小次序及發生頻率。

表 5-16　3 張牌的大小次序及分配情形

手上的牌	發生頻率	機率	累積機率
同花順	48	0.002172	0.002172
三條	52	0.002353	0.004525
順子	720	0.032579	0.037104
同花	1,096	0.049593	0.086697
一對	3,744	0.169412	0.256109
1 張 Q 以上	9,720	0.439819	0.695928
其他	6,720	0.304072	1.000000
合計	22,100	1.000000	

■壓對注的賭場優勢

利用**表 5-16** 可算得壓對注的賭場優勢：

$$EV = (+40)(0.002172) + (+30)(0.002353) + (+6)(0.032579) +$$
$$(+4)(0.049593) + (+1)(0.169412) + (-1)(0.743891)$$
$$= -0.02317$$

押注壓對注不需要任何技巧，玩家贏的機率為 25.61%，賭場優勢為 2.32%。

預付／遊戲注的玩家策略與賭場優勢

若玩家決定封牌，則會輸掉一注，所以押注預付／遊戲注時的最佳策略可如下決定：找出最弱的 3 張牌，然後使遊戲注的期望獎金超過－1（當押注遊戲注時），並使手上的牌超越此最弱的 3 張牌。

$$EV = (+2) \times P(W_q) + (+1) \times P(W_{nq}) + (-2) \times P(L)$$

其中 $P(W_q)$ 是（當發牌員拿到 1 張 Q 以上的牌情況下）玩家會勝出的機率，$P(W_{nq})$ 是（當發牌員沒有拿到 1 張 Q 以上的牌情況下）玩家會勝出的機率，$P(L)$ 是（當發牌員拿到 1 張 Q 以上的牌情況下）玩家會輸

掉的機率。Q-6-4 是最弱的 3 張牌，其 *EV* 恰好超過－1，因 Q-6-3 的 *EV* ＝－1.0031，而 Q-6-4 的 *EV* ＝－0.9939。

因此，預付／遊戲注的最佳策略是：當拿到 Q-6-4 以上的牌時，押注遊戲注，這種策略造成的賭場優勢為 3.37%（每手牌）。

■平均賭金金額

因預付／遊戲注的平均賭金金額大於預付的平均賭金金額，賭場優勢也可依據賭金的單位數表示。依據最佳策略，玩家有 67.42% 的機率會押注遊戲注，所以預付／遊戲注的平均賭金金額是預付的 1.6742 倍，所以賭場優勢為 3.37%/1.6742 ＝ 2.01%（每單位賭金）。

■預付／遊戲注與壓對注的比較

當預付／遊戲注與壓對注的單位賭金相同時，預付／遊戲注的賭場期望獲利較高。壓對注的賭場優勢為 2.32%，而預付／遊戲注的賭場優勢為 3.37%（不是 2.01%）。

■吹牛的成本

由**表 5－16** 得知發牌員會拿到 1 張 Q 以上牌的機率為 69.59%，玩家吹牛，即玩家拿到一手爛牌（小於至少有 1 張 Q 的牌），但押注遊戲注，有 69.59% 的機率會輸掉兩個單位的賭金（預付及遊戲注賭金），而有 30.41% 的機率會贏一個單位的獎金，所以吹牛的期望獲利為：

$$EV(吹牛) = (0.3041)(+ 1) + (0.6959)(- 2) = - 1.0877$$

與封牌只輸一單位賭金相較，吹牛的額外成本為 8.77% 單位賭金。

紅狗撲克

紅狗撲克遊戲是一簡單的撲克遊戲，主要是猜第 3 張牌的點數是否落在前兩張牌之間，所以遊戲名稱也稱為 Acey-Deucey 或 In-Between，這種撲克遊戲在大部分美國賭場中已不復見，但仍風行於加拿大及電腦

網路中。

遊戲規則

紅狗撲克遊戲通常使用六副撲克牌，不計花色，牌的大小則依其點數而定，2最小而么點最大。

玩家押注後，發牌員翻出2張牌，接下來有三種可能情形：

1. 若翻出的2張牌點數相鄰，則為和局。

2. 若翻出的2張牌點數相同，則翻第3張牌。若這張牌又與前3張牌的點數相同，則玩家贏且賠率為11比1。若此第3張牌與前2張牌的點數不同，則為和局。

3. 若翻出的2張牌點數既不相鄰也不相同，則發牌員宣布此2張牌的點數間隔（即2張牌點數之間的點數個數），此時玩家可以選擇是否將其賭金加倍，玩家做出決定後，發牌員翻出第3張牌，若第3張牌的點數落於前兩張點數之間，則玩家勝出。賠率則會因前兩張牌的點數間隔不同而有所差異。若間隔為1，則賠率為5比1；若間隔為2，則賠率為4比1；若間隔為3，則賠率為2比1；若間隔為4到11，則賠率為1比1。若第3張牌的點數未落在前2張牌的點數之間，或與前2張牌其中1張的點數相同，則玩家輸掉所有的賭金。

分析紅狗撲克遊戲所需的數學

分析紅狗撲克遊戲所需的數學極其簡單，只需要基本的機率計算。首先決定在什麼間隔下，玩家才應將其賭金加倍，然後計算對應的賭場優勢。

■ 最佳策略

為了決定在什麼間隔下玩家才應將其賭金加倍，我們計算在不同間隔情況下的期望獲利。

若間隔為 1，則玩家贏的機率（根據六副撲克牌）為 24/310 ＝ 0.07742，則期望獲利為：

$$EV = (+ 5)(0.07742) + (- 1)(0.92258) = - 0.53548$$

若間隔為 2，則玩家贏的機率（根據六副撲克牌）為 48/310 ＝ 0.15484，則期望獲利為：

$$EV = (+ 4)(0.15484) + (- 1)(0.84516) = - 0.22581$$

類似計算可得不同間隔情況下的期望獲利。**表** 5-17 列出各種間隔情況下的期望獲利。

表 5-17　紅狗撲克遊戲在各種間隔情況下的期望獲利（根據六副撲克牌）

間隔	賠率	贏的機率	期望獲利
1	5	0.07742	－ 0.53548
2	4	0.15484	－ 0.22581
3	2	0.23226	－ 0.30323
4	1	0.30968	－ 0.38065
5	1	0.38710	－ 0.22581
6	1	0.46452	－ 0.07097
7	1	0.54194	0.08387
8	1	0.61935	0.23871
9	1	0.69677	0.39355
10	1	0.77419	0.54839
11	1	0.85161	0.70323

由**表** 5-17 可知，只有當間隔超過 7 時或以上才會產生正的期望獲利，所以最佳的策略是：間隔超過 7 或以上時才將賭金加倍。

■賭場優勢

要計算整體的賭場優勢，我們必須先計算各種間隔發生的機率：

1. 間隔 0（即前 2 張牌的點數相鄰）發生的機率為：

$(24/312)\times(24/311)\times 2\times 12 = 0.14247$

2. 間隔 1 發生的機率為：

$(24/312)\times(24/311)\times 2\times 11 = 0.13060$

同理，類似的計算可一直算到

3. 間隔 11 發生的機率為：

$(24/312)\times(24/311)\times 2\times 1 = 0.01187$

4. 最後，前 2 張牌點數相同的機率為：

$(24/312)\times(23/311)\times 13 = 0.07395$

表 5-18 列出間隔的分布與最佳策略以及對應的賭場優勢。

表 5-18　紅狗──賭場優勢（根據六副撲克牌）

間隔	發生機率	賠率	下注單位數	贏的機率	期望獲利	平均下注金額
0	0.14247	0	1	0.00000	0.00000	0.14247
1	0.13060	5	1	0.07742	－ 0.06993	0.13060
2	0.11872	4	1	0.15484	－ 0.02681	0.11872
3	0.10685	2	1	0.23226	－ 0.03240	0.10685
4	0.09498	1	1	0.30968	－ 0.03615	0.09498
5	0.08311	1	1	0.38710	－ 0.01877	0.08311
6	0.07123	1	1	0.46452	－ 0.00506	0.07123
7	0.05936	1	2	0.54194	0.00996	0.11872
8	0.04749	1	2	0.61935	0.02267	0.09498
9	0.03562	1	2	0.69677	0.02803	0.07123
10	0.02374	1	2	0.77419	0.02604	0.04749
11	0.01187	1	2	0.85161	0.01670	0.02374
前 2 張牌點數相同	0.07395	11	1	0.07097	0.05773	0.07396
	1.00000				－ 0.02798	1.17808

由表 5-18 可知，當使用六副撲克牌時，最佳策略下的賭場優勢為 2.80%（每手牌）。

160

同理，我們可針對使用不同副數撲克牌情況下，計算賭場優勢。當使用較少副的撲克牌時，賭場有較高的賭場優勢：使用一副撲克牌時的賭場優勢為 3.16%，使用兩副撲克牌時的賭場優勢為 3.08%，使用四副撲克牌時的賭場優勢為 2.88%，使用八副撲克牌時的賭場優勢為 2.75%。

■平均賭金金額

類似於其他撲克遊戲，紅狗撲克遊戲的平均賭金金額會較單位賭金金額高。根據**表 5-18**，最佳策略的平均賭金金額是 1.18 倍的單位賭金金額。所以（使用六副撲克牌）賭場優勢為 2.80%/1.18 = 2.37%（每單位賭金）。

電玩撲克

許多玩家覺得電玩撲克是賭場中最好的博奕遊戲，因為電玩撲克結合了運氣、技巧與現代科技，並且能在合理價格下提供長時間的娛樂刺激。其主要吸引人的地方是：玩家的知識與技巧能派得上用場；而賭場優勢低是另一個吸引人的原因，玩家的回收比例（回收比例有時稱為回饋比例）往往高達 99%（回收比例 = 1 − 賭場優勢）。電玩撲克的賭場優勢往往低於 0.5%，有些機台的回收比例甚至超過 100%。電玩撲克的賭場優勢會隨著玩家技巧高低而改變，上面所提的賭場優勢是假設玩家使用最佳策略及押注最大賭金情形下計算的。但最佳策略會隨不同機台及不同電玩撲克遊戲而有所不同。電玩撲克遊戲很簡單，但要玩得好卻是一個挑戰。

電玩撲克遊戲存在許多類型，但多數是傳統 5 張牌的撲克遊戲，亦即由 52 張（或 53 張，即包括 1 張小丑牌）撲克牌中隨機抽取 5 張牌，然後可決定更換 5 張牌中的任一張牌（可同時更換 5 張牌）來獲取更好的一手牌。決定更換的牌是隨機來自剩下的 47（或 48）張牌。最終的一手牌決定輸贏的情形。

電玩撲克遊戲不同於牌桌的撲克遊戲。在牌桌的撲克遊戲中玩家是

與其他玩家對賭，在電玩撲克中，玩家最終一手牌的輸贏是取決一個最低標準，而此最低標準會隨著不同遊戲而有所差異。在最簡單的傑克高手（Jacks-or-Better，或傑克以上）撲克遊戲中，若玩家最終的一手牌是一對 J 以上，則玩家勝出。賠率則因玩家最終的一手牌的大小而有不同，牌愈大則賠率愈大。**表 5-19** 列出傑克高手電玩撲克遊戲在不同出現時程下的賠率。

表 5-19　Full-Pay 傑克高手電玩撲克遊戲在不同出現時程下的賠率

手上的牌	第一枚硬幣	第二枚硬幣	第三枚硬幣	第四枚硬幣	第五枚硬幣
同花大順	250	500	750	1,000	4,000
同花順	50	100	150	200	250
四條	25	50	75	100	125
葫蘆	9	18	27	36	45
同花	6	12	18	24	30
順子	4	8	12	16	20
三條	3	6	9	12	15
兩對	2	4	6	8	10
一對 J 以上	1	2	3	4	5

由**表 5-19** 可知，當投 5 枚硬幣時，若出現同花大順，則獎金為 4,000 枚硬幣（即賠率為 800 比 1），而非 5×250 ＝ 1,250 枚硬幣（即投 1 枚硬幣時的 250 比 1 賠率），這也就是為什麼玩家的最大回收需要最佳策略及押注最大賭金。假設使用最佳策略及押注最大賭金，則 Full-Pay 傑克高手電玩撲克遊戲的回收比例會高達 99.54%。**表 5-20** 列出各種牌型對回收比例的貢獻情形。

Full-Pay 傑克高手電玩撲克遊戲台通常稱為 9/6 機台，這是因為葫蘆及同花的賠率為九及六倍。另常見的 Short-Pay、傑克高手電玩撲克遊戲台稱為 8/5 機台，因為葫蘆及同花的賠率為八及五倍，有些機台的賠率更低。8/5 機台回收比例為 97.30%。7/5 機台（葫蘆及同花的賠率為七及五倍）的回收比例為 96.15%。6/5 機台（葫蘆及同花的賠率為六及五倍）

表 5-20　Full-Pay 傑克高手各種牌型對回收比例的貢獻

手上的牌	賠率 *	機率	回收比例
同花大順	800	0.000025	0.0198
同花順	50	0.000109	0.0055
四條	25	0.002363	0.0591
葫蘆	9	0.011512	0.1036
同花	6	0.011015	0.0661
順子	4	0.011229	0.0449
三條	3	0.074449	0.2234
兩對	2	0.129279	0.2586
一對 J 以上	1	0.214585	0.2146
胡爛	0	0.545435	0.0000
回收比例合計			0.9954
* 同花大順的賠率是假設押注最大賭金（押注 5 枚硬幣的獎金為 4,000 硬幣）。			

的回收比例為 95.00%。若每小時玩 600 手，則這些看似差異不大的回收比例往往會造成玩家相當可觀的損失（倘若玩家沒有找到賠率較高的機臺）。

　　雖然在電玩撲克遊戲中，玩家並非其他玩家對賭，但技巧還是必要的。一個有技巧的玩家與一個完全靠運氣的玩家的下場還是有很大的差別。針對 Full-Pay 傑克高手電玩撲克遊戲而言，採用最佳策略的玩家回收比例為 99.54%。而完全靠運氣的玩家回收比例只有 33.69%。換句話說，採用最佳策略的玩家（長期）平均會輸掉 0.46% 的賭金，而完全靠運氣的玩家（長期）平均會輸掉 66.31% 的賭金。

　　傑克高手電玩撲克遊戲是最早期的電玩撲克遊戲，但今天仍然相當風行。今天風行的電玩撲克遊戲尚包括狂野牌 2 號（Deuces Wild）、Double Joker、Bouble Bonus、Bonus Deuces 及 Joker's Wild。 表 5-21 列出 Full-Pay 狂野牌 2 號電玩撲克遊戲各種牌型回收比例的貢獻情形。當使用最佳策略時，回收比例高達 100.76%。

表 5-21　Full-Pay 狂野牌 2 號電玩撲克遊戲各種牌型回收比例的貢獻

手上的牌	賠率 *	機率	回收比例
天生同花大順	800	0.000022	0.0177
四條	200	0.000204	0.0407
天降同花大順	25	0.001796	0.0449
五條	15	0.003202	0.0480
同花順	9	0.004120	0.0371
四條	5	0.064938	0.3247
葫蘆	3	0.021229	0.0637
同花	2	0.016581	0.0332
順子	2	0.056564	0.1131
三條	1	0.284544	0.2845
胡爛	0	0.546800	0.0000
回收比例合計			1.0076
* 天生同花大順的賠率是假設押注最大賭金（押注 5 枚硬幣的獎金為 4,000 硬幣）			

　　表 5-22 列出其他電玩撲克遊戲的賠率與回收比例。

表 5-22　三種常見電玩撲克遊戲的賠率與回收比例

Double Joker		Joker Wild		Double Bonus	
同花大順	800	同花順	800	同花大順	800
天降同花大順	100	五條	200	同花順	50
五條	50	天降同花大順	100	四條	160
同花順	25	同花順	50	Four 2s,3s,4s	80
四條	9	四條	20	Four 5s to Kings	50
葫蘆	5	葫蘆	7	葫蘆	10
同花	4	同花	5	同花	7
順子	3	順子	3	順子	5
三條	2	三條	2	三條	3
一對	1	一對	1	一對	1
		K 以上	1	J 以上	1
回收比例 99.97%		回收比例 100.65%		回收比例 100.17%	

多倍下注電玩撲克遊戲

多倍下注（multi-play，或稱 n-play）電玩撲克遊戲中（n 通常為 3、5 或 10，也可能高達 100），玩家先發 5 張撲克牌，然後決定保留 k 張牌（$0 \leq k \leq 5$），例如 $k = 2$ 表示保留兩張牌，然後發給 n 組 $5 - k = 3$ 張牌，則此 n 組 3 張牌與保留的 $k = 2$ 張牌組成 n 手牌，亦即玩家一次賭了 n 手牌。這種玩法主要是加速了下賭的步調，但對每手牌的賭場優勢並不會產生影響。例如若賭場優勢為 0.5%（每手牌），則十倍下注的電玩撲克遊戲的賭場優勢會變成 5%（每 10 手牌）。事實上，每手牌的賭場優勢仍為 0.5%。多倍下注電玩撲克遊戲中，每手牌的賭場優勢雖然維持不變，但變異數卻會大幅增加（相較於 1-play 撲克遊戲）。

集結賭金的博奕遊戲

撲克

不同於其他博奕遊戲，特殊房間內牌桌的撲克遊戲中，玩家並不是與賭場對奕，而是與其他玩家對賭，贏的玩家獨得所有的賭金。賭場提供一位發牌員，發牌員並不參與賭局。賭場有三種方式收取費用：

1. 由每局所有賭金中抽取一定比例。
2. 按每小時收取一定費用。
3. 每局收取一定費用。

大部分賭場採用第一種方式收取費用，抽取一定比例（稱為 rake）通常為 5 ～ 10%。

撲克遊戲的簡要歷史

　　撲克遊戲被大部分博奕專家視為美國人[9]、美國國內比賽[10]和國際比賽[11]最為風行的紙牌遊戲。最早的撲克遊戲發生在十八世紀的巴黎，一個名為 Âs-Nâs 的波斯人發明了 20 張紙牌的博奕遊戲。Âs-Nâs 的一位後裔，Poque（poker 名稱的由來）跟隨法國殖民者將此遊戲帶到美國的紐奧良。這遊戲英文版的名稱為「吹牛」（brag），而法文版類似遊戲稱為 ambigu。現在 52 張撲克遊戲一般認為發明於十九世紀初的紐奧良，並迅速往北風行於密西西比河上的郵輪，以及西部的淘金地區與世界各地。今天玩撲克遊戲的人口在美國已超過七千萬人，遑論在世界的其他角落。

　　撲克遊戲只是一個泛稱，不同遊戲規則與下注結構造就了上百種不同的撲克遊戲，在一般賭場的特殊房間中，撲克遊戲就存在許多不同的玩法，其中以德州撲克（Texas nold'em）及七張梭哈（seven-card stud）兩種撲克遊戲最為風行，其他尚包括 Lowball 及 Omaha 等撲克遊戲。

撲克遊戲的技巧

　　撲克遊戲的主要目標並非取得最好的一手牌，而是贏取最多的賭金。拿到一手好牌當然有幫助，但並不保證能贏得賭金，因為技巧及心理因素扮演相當重要的角色。相較於其他博奕遊戲，技巧對撲克遊戲尤其顯得重要。一位技巧高超的撲克遊戲玩家可能會有正的期望獲利，所以撲克遊戲往往會吸引職業或半職業的玩家。雖然大部分的人不會靠博奕遊戲過活，但若有的話，八成是撲克遊戲的玩家。

　　如同大部分的博奕遊戲——如輪盤、雙骰（Craps）、百家樂及基諾（Keno），長期來看（數學上）玩家都是輸家，21 點及電玩撲克遊戲

[9] Richard A. Epstein, *The Theory of Gambling and Statistical Logic*, 201(1995).

[10] A. Alvarez, *Poker: Bets, Bluffs, and Bad Beats*, 22 (2001).

[11] John Scarne, *Scarne's Guide to Modern Poker*, 13 (1980).

的賭場優勢較小，技巧高超的玩家甚至能造就正的期望獲利，但這並不容易，而且獲利金額很小。在這些博奕遊戲中，技巧雖然能發揮一些作用，但運氣仍然是主要的決定因素。若是在賭場特殊房間內的撲克遊戲，則技巧會扮演很重要的角色。長期來看，技巧高超的玩家往往會大幅勝過一般的玩家。

下注結構

賭場的撲克遊戲中，玩家僅能就其手上的籌碼或現金下注，若在跟牌或下注時玩家用完手上的籌碼或現金，則不能再下注，此時玩家若要待在牌局中，則其他玩家後續押注金額會置於旁邊另一堆賭金中，這堆賭金與用光籌碼或現金的玩家無關，即便這玩家是最後的贏家，他只能得到他有貢獻的那堆賭金。

撲克遊戲中玩家下注及加碼的金額是否存有上限會大幅影響撲克遊戲的變化，其中包括玩家的決定與策略，同時也會影響技巧與運氣的平衡點。接下來討論數種下注及加碼金額的限制情形。

■固定上限

當撲克遊戲的下注及加碼金額存有固定上限（fixed limit）時，則下注及加碼的金額不能超過某個特定值，這個特定值往往會隨著每一輪而有所更動，通常愈後面的上限值愈大。例如在 5 元～ 10 元固定上限的撲克遊戲中，在前幾輪的下注及加碼金額為 5 元，而在後幾輪的下注及加碼金額為 10 元。

■區間限注

區間限注（spread limit）與固定上限的情形類似，不同的地方是允許下注及加碼金額落在兩個數字之間。例如在 10 元～ $20 元區間限注的撲克遊戲中，下注及加碼的金額介於 10 與 20 兩個數字之間，但後面的加碼金額不能小於前面的加碼金額。

■ 底池限注

　　當沒有賭注上限時，玩家可將其牌桌上所有的籌碼或現金全部押注。無限注（no limit）及底池限注（pot limit）通常發生在世界級的大型撲克競賽中。在大部分有上限的撲克遊戲中，每輪下注後 3 或 4 次加碼是允許的。

賭場特殊撲克遊戲房間中不同撲克遊戲的組合

　　賭場特殊撲克遊戲房間中存有不同下注結構的撲克遊戲，雖然技巧及運氣都是影響撲克遊戲的主要因素，但不同下注結構會影響技巧的重要程度，無限注及底池限注或具很大變化空間的區間限注撲克遊戲往往會加重技巧的比重，所以技巧高超的玩家在這類型撲克遊戲中會大幅勝過一般的玩家。所以經營完善的賭場在提供各種不同撲克遊戲時，應同時考量技巧與運氣，並設法取得平衡，如此方能吸引技巧較普通的一般玩家，因為他們贏的頻率大到足以吸引他們。同時也會讓技巧超的玩家（長期來看）得到不錯的獲利，這可經由提供 $10 ～ $20 德州撲克或 $15 ～ $30 加勒比撲克遊戲來達成這個目標。另外，若撲克遊戲區間限注的間隔太過接近，則會降低賭場提供各式撲克遊戲種類的效果。

公布遊戲規則

　　賭場特殊撲克遊戲房間中通常會公布撲克的遊戲規則，在內達華州會要求每張牌桌都能看到公布的規則，包括：(1) 賭場每局遊戲抽佣的百分比或其他費用；(2) 允許最高加碼次數；(3) 每次加碼最高金額；(4) 底注金額；(5) 其他相關規則。

分析撲克遊戲所需的數學

　　雖然在撲克遊戲中玩家並非與賭場對賭，賭場優勢是來自於每局的抽佣或按時間計費，但為往後解釋如何計算撲克遊戲各種結果的出現機率，我們首先討論風行的德州撲克遊戲。

■撲克遊戲一手牌的大小次序

一手 5 張牌的大小次序是依一副 52 撲克牌中隨機抽取 5 張牌時出現機率大小而定，出現的機率愈低則牌愈大。**表 5-23** 列出一手 5 張牌出現的機率（由一副 52 撲克牌中隨機抽取）與大小排序。

表 5-23　一手五張牌的機率與大小排序

一手牌	機率	約略
同花大順	0.000002	$\dfrac{1}{649,740}$
同花順	0.000014	$\dfrac{1}{72,193}$
四條	0.000240	$\dfrac{1}{4,165}$
葫蘆	0.001441	$\dfrac{1}{694}$
同花	0.001965	$\dfrac{1}{509}$
順子	0.003925	$\dfrac{1}{255}$
三條	0.021129	$\dfrac{1}{47}$
兩對	0.047539	$\dfrac{1}{21}$
一對	0.422569	$\dfrac{1}{2.4}$
無對子	0.501177	$\dfrac{1}{2}$

註：同花順不包括大同花順。

■各手牌機率的計算

表 5-23 中所列各手牌發生機率可經由排列及組合加以求算。首先由一副 52 張撲克牌中隨機抽出 5 張牌（根據組合）會產生$\dbinom{52}{5}=$ 2,598,960 種可能，而（因隨機抽取）每種可能出現的機率為$\dfrac{1}{2,598,960}$。接下來是計算各種牌出現的可能情形來計算其出現的機率。

1. 同花大順

$$\frac{4}{2,598,960} = 0.00000154 \ (\approx \frac{1}{649,740})$$

2. 同花順

$$\frac{36}{2,598,960} = 0.0000139 \ (\approx \frac{1}{72,193})$$

3. 四條

$$\frac{13 \times \binom{48}{1}}{2,598,960} = \frac{624}{2,598,960} = 0.000240 \ (\approx \frac{1}{4,165})$$

4. 葫蘆

$$\frac{13 \cdot \binom{4}{3} \times 12 \cdot \binom{4}{2}}{2,598,960} = 0.001441 \ (\approx \frac{1}{694})$$

5. 同花

$$\frac{4 \times \left[\binom{13}{5} - 10\right]}{2,598,960} = \frac{5,108}{2,598,960} = 0.001965 \ (\approx \frac{1}{509})$$

6. 順子

$$\frac{10 \times \left(\frac{20 \cdot 16 \cdot 12 \cdot 8 \cdot 4}{5!}\right) - 40}{2,598,960} = \frac{10,200}{2,598,960} = 0.003925 \ (\approx \frac{1}{255})$$

7. 三條

$$\frac{13 \times \left[\binom{4}{3} \cdot \frac{48 \cdot 44}{2!}\right]}{2,598,960} = \frac{54,912}{2,598,960} = 0.021128 \ (\approx \frac{1}{47})$$

8.兩對

$$\frac{13 \cdot 12 \times \left\{ \left[\binom{4}{2} \cdot \binom{4}{2} \div 2! \right] \times 44 \right\}}{2,598,960} = \frac{123,552}{2,598,960} = 0.047539 \, (\approx \frac{1}{21})$$

■德州撲克遊戲的機率

德州撲克遊戲是現今最為風行的撲克遊戲，通常簡稱為 hold'em。德州撲克遊戲中，每位玩家發給 2 張面朝下的牌，然後翻出所有玩家共用的 5 張牌（面朝上置於桌子中央）。每位玩家利用桌子中央共用的 5 張牌中的 3 張牌與自己的 2 張牌組成最佳的一手牌。當每位玩家發給 2 張面朝下的牌之後，開始第一輪下注，然後翻開玩家共用的 3 張牌（稱為翻牌，flop），之後開始第二輪下注，然後翻開玩家共用的第 4 張牌（稱為轉牌，turn），之後開始第三輪下注，然後翻開玩家共用的第 5 張牌（稱為河牌，river），之後開始最後一輪下注。每輪下注由尚在牌局中靠發牌員左方的玩家開始。

假設有一玩家在翻開共用的 3 張牌後，發現與自己的 2 張牌組合後得到 4 張的同花，考慮下面三個問題：

1. 在翻開共用的第 4 張牌後並沒有得到一手同花的機率為何？
2. 若在翻開共用的第 4 張牌後並沒有得到一手同花的情況下，則在翻開共用的第 5 張牌後會得到一手同花的機率為何？
3. 此玩家會在翻開共用的第 4 張牌及第 5 張牌後會得到一手同花的機率為何？

注意這三個不同的問題，所以會有三個不同的答案。

為了更明確起見，假設此玩家手上是 2 張黑桃，翻開共用的 3 張牌中有 2 張黑桃，此時玩家已看到 5 張牌（自己的 2 張牌及共用的 3 張牌），在其他的 47 張牌中尚有 9 張黑桃〔在等的這些牌稱為助勝牌（outs），所以有 9 張助勝牌〕，所以在翻開共用的第 4 張牌後會得到一

手同花的機率為 9/47，所以賠率為 38 比 9 或 4.2 比 1，這是問題 1 的答案。要回答問題 2 須注意的是：在翻開共用的第 4 張牌後並沒有得到一手同花的情況下，在剩下的 46 張牌中尚有 9 張黑桃，所以在翻開共用的第 5 張牌後會得到一手同花的機率為 9/46，所以賠率為 37 比 9 或 4.11 比 1。要回答問題 3，首先計算玩家在翻開共用的第 4 張牌及第 5 張牌後不會得到一手同花的機率，然後用 1 減去這個機率，所以問題 3 的答案是 $1 - \left(\frac{38}{47} \times \frac{37}{46}\right) = 1 - 0.6503 = 0.3497$，所以賠率為 1.86 比 1。

　　表 5-24、表 5-25 針對助選牌張數到已握有牌型算出問題 2 及 3 的賠率及機率。

表 5-24　德州撲克遊戲對問題 2 及 3 的賠率

助選牌張數	已握有牌型	賠率	
		問題 3	問題 2
21		.43 比 1	1.19 比 1
20		.48 比 1	1.30 比 1
19		.54 比 1	1.42 比 1
18		.60 比 1	1.56 比 1
17		.67 比 1	1.71 比 1
16		.75 比 1	1.88 比 1
15	同花順（欲湊順子或同花或同花順）	.85 比 1	2.07 比 1
14		.95 比 1	2.29 比 1
13		1.08 比 1	2.54 比 1
12		1.22 比 1	2.83 比 1
11		1.40 比 1	3.18 比 1
10		1.60 比 1	3.60 比 1
9	同花（欲湊同花）	1.86 比 1	4.11 比 1
8	順子（欲湊順子）	2.18 比 1	4.75 比 1
7		2.59 比 1	5.57 比 1
6		3.14 比 1	6.67 比 1
5		3.91 比 1	8.20 比 1
4	順子（欲湊順子）	5.07 比 1	10.50 比 1
3		7.01 比 1	14.33 比 1
2	一對（欲湊三條）	10.88 比 1	22.00 比 1
1	三條（欲湊四條）	22.50 比 1	45.00 比 1

表 5-25　德州撲克遊戲對問題 2 及 3 的機率

助選牌張數	已握有牌型	機率	
		問題 3	問題 2
21		69.9%	45.7%
20		67.5%	43.5%
19		65.0%	41.3%
18		62.4%	39.1%
17		59.8%	37.0%
16		57.0%	34.8%
15	同花順（欲湊順子或同花或同花順）	54.1%	32.6%
14		51.2%	30.4%
13		48.1%	28.3%
12		45.0%	26.1%
11		41.7%	23.9%
10		38.4%	21.7%
9	同花（欲湊同花）	35.0%	19.6%
8	順子（欲湊順子）	31.5%	17.4%
7		27.8%	15.2%
6		24.1%	13.0%
5		20.4%	10.9%
4	順子（欲湊順子）	16.5%	8.7%
3		12.5%	6.5%
2	一對（欲湊三條）	8.4%	4.3%
1	三條（欲湊四條）	4.3%	2.2%

運動比賽簽注

　　運動比賽簽注（sports betting）在美國極為風行，每天在報紙或其他大眾媒體上都可看到有關運動比賽簽注的訊息，收音機中的脫口秀節目更助長了運動比賽簽注的熱度。數百個海外（不受法律規範）線上簽注網站也接受運動比賽的賭注。運動比賽簽注幾乎可以確定的是美國境內最大規模的簽注活動，嚴格來說，這些都不是合法的簽注活動。

　　目前，內華達州是美國唯一具有合法運動比賽簽注活動的州，合法運動簽注接受來自押注輸贏兩方的賭金以來獲取利潤，而網路線上簽注活動的合法性則屬於灰色地帶。內華達州運動簽注每年約接受 20 億美元的賭金，造成約 1.2 億美元的收入。對各式各樣的運動比賽簽注，官方估計每年有 1,000 億至 4,000 億美元的賭金是押注於美國境內的運動賽事。這節主要是探討合法的運動比賽簽注及運動比賽簽注如何進行。

關於運動比賽簽注的一些事實

　　在唯一合法、受到監督、繳稅及有警察駐守的內華達州流傳許多關於運動比賽簽注的傳言，下面列出一些〔根據美國博奕協會（American Gaming Association）〕關於運動比賽簽注的事實：

1. 簽注者必須年滿 21 歲，必須親臨內華達州下注，不接受外州電話下注。
2. 內華達州合法運動比賽簽注的賭金必須小於全國運動比賽簽注總金額的 1%。西元 2000 年，內華達州合法運動比賽簽注的總金額 23 億美元，而美國國家博奕影響委員會（National Gaming Impact Study Commision, NGISC）估計當年非法運動比賽簽注的總金額高達 3,800 億美元。
3. 西元 2000 年，內華達州運動簽注的毛利為 1.238 億美元，95% 的賭金是回到下注的玩家身上。
4. 約三分之一的內華達州合法運動比賽簽注是押注大專校際的運動賽事。
5. 在內華達州押注高中校際的運動賽事屬於非法的運動比賽簽注。
6. 內華達州有一新的法律規定，那就是未來不能押注於奧林匹克的運動比賽。在設立此新法律規定之前，押注奧林匹克美國男子棒球比賽是合法的。

7. 1940 及 1950 年代，在押注美國大專棒球賽分數差異的簽注活動中，收買球員的作弊行為已甚為風行，最早發生在內華達州運動比賽簽注之前。

8. 在 1990 年代，內華達州的運動簽注及監督官員曾協助杜絕運動簽注的作弊行為。亞歷桑納州的棒球總教練在比賽中場被要求適時修正球員的行為，因為內華達州的運動簽注已向 FBI 報告簽注出現異常的跡象。

9. 內華達州的運動簽注並非是關於棒球賽分數差異訊息的唯一來源，為《今日美國》（*USA Today*）報紙分析棒球運動簽注的一位分析師是根據阿拉巴馬州的消息。

10.合法的運動比賽簽注活動每年為內華達州吸引三千萬的遊客，並創造數以千計的工作機會。根據拉斯維斯會展及觀光局（Las Vegas Convention and Visitors Authority）的估計，2000 年「超級盃」（Super Bowl）的週末，在非博奕產業方面就創造了 7,920 萬美元的經濟效益。

運動簽注如何獲利

運動比賽簽注的玩家並不是與賭場對賭，運動比賽的結果並不會受到機率理論的制約，所以並沒有其他博奕遊戲所牽涉的賭場優勢。所以運動簽注是扮演仲介「押輸」與「押贏」雙方玩家的掮客角色，然後賺取佣金。亦即運動簽注提供兩個吸引力相當的押注選擇，然後針對每注收取佣金（稱為 vigorish, vig, juice）。如果兩個押注選擇的總押注金額相當，則運動簽注幾乎保證可以由所抽取的佣金獲利。如果押輸或押贏的總押注金額懸殊，則運動簽注可能會蒙受損失。為降低蒙受損失的風險，運動簽注使用一種機制（稱為盤，line），目的是吸引玩家押注比賽中冷門的球隊（underdog），亦即使冷門的球隊及熱門的球隊（favorite）對玩家具有相同的押注吸引力。這個機制有兩種，包括讓分盤（point

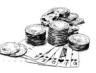

spread）及獨贏盤（money line）。

讓分盤機制

讓分盤機制是制訂一個點數（稱為 spread），比賽勝方的分數必須超過點數才算勝（稱為 cover the spread）。所以當冷門的球隊贏得比賽，或輸的分數小於點數時，則押注冷門的球隊可贏取獎金。若熱門的球隊贏得比賽，而且贏的分數等於點數時，則為平手，此時（押注此點數）不論押注冷門的球隊或熱門的球隊都會拿回賭金。若玩家押注讓分盤運動比賽簽注時，通常是付 11 元，但（若贏的話）只贏 10 元，這就是運動簽注賺錢的方法。**表 5-26**、5-27 列出常在報上有關運動比賽簽注的訊息，分別是關於美國國家足球聯盟（National Football League, NFL）及大專校際棒球（college baseball）比賽的運動比賽簽注。

表 5-26 美國國家足球聯盟運動比賽簽注訊息

熱門的球隊	盤	冷門的球隊
丹佛（DENVER）	$3\frac{1}{2}$	奧克蘭（Oakland）
達拉斯（Dallas）	$2\frac{1}{2}$	費城（PHILADELPHIA）
邁阿密（MIAMI）	6	紐約（New York Jets）

註：隊名英文字母全用大寫者為主場球隊。

表 5-27 美國大專校際棒球運動比賽簽注訊息

熱門的球隊	盤	冷門的球隊
肯塔基（KENTUCKY）	5	麻薩諸塞（Massachusetts）
雪城（SYRACUSE）	11	維拉諾瓦（Villanova）
喬治城（Georgetown）	$4\frac{1}{2}$	維吉尼亞（VIRGINIA）

註：隊名英文字母全用大寫者為主場球隊。

表 5-26 中的丹佛對奧克蘭，若玩家押注丹佛，則丹佛隊必須勝過奧克蘭隊超過 3 又 1/2 分時，玩家才能贏得獎金。

■分析讓分盤簽注所需的數學

　　玩家押注讓分盤簽注時，是押注 11 元，但（若贏的話）只贏 10 元（或其倍數）。例如贏的話，玩家可得 21 元，即押注的 11 元加上 10 元獎金；反之，若輸的話，玩家輸掉所押注的 11 元。假設押對隊伍的機率為 50% 且押注 110 元，則期望獲利為：

$$EV = (+ \$100)(.5) + (- \$110)(.5) = - \$5.00$$

則賭場優勢為 5/110 = 4.55%。

　　應該不難看出為什麼運動簽注努力使兩種押注選擇的賭金總金額相等。例如當丹佛隊「讓」3 又 1/2 點數給奧克蘭隊時，倘若押注丹佛及奧克蘭的賭金總金額相等（例如 110,000 元），若丹佛隊贏的分數超過點數 3 又 1/2 則運動簽注對押注丹佛的玩家除歸還 110,000 元的押注金額外，只要支付 100,000 元的獎金，但從押注奧克蘭的玩家賺得 110,000 元的押注金額，所以淨賺 10,000 元。同理，若丹佛隊贏的分數未超過點數 3 1/2，則運動簽注也可淨賺 10,000 元。不論是哪一種情形，若兩種押注選擇的賭金總金額相等，則運動簽注的賭場優勢為 10,000/22,000 = 4.55%。假設押注丹佛的賭金總金額為 220,000 元，而押注奧克蘭的賭金總金額只有 11,000 元，若丹佛隊贏的分數未超過點數 3 又 1/2，則收取的 $11,000 元將無法支付 200,000 元獎金，因而造成虧損。

　　當較多的賭金押注於其中一支隊伍時，運動簽注可以更改點數以吸引玩家押注於另一支隊伍以取得平衡，這就是為什麼在比賽開始前點數會上下改變的原因。雖然點數會上下改變，但玩家的有效點數是以其下注當時點數為準，而非最後的點數。

獨贏盤機制

　　獨贏盤機制是根據比賽的實際勝負結果決定玩家的輸贏，但是押注熱門的球隊所需的下注金額會較贏得獎金的金額高，而押注冷門的球隊

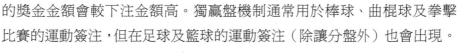
的獎金金額會較下注金額高。獨贏盤機制通常用於棒球、曲棍球及拳擊比賽的運動簽注，但在足球及籃球的運動簽注（除讓分盤外）也會出現。

表 5-28、5-29 為獨贏盤機制的兩個例子：

表 5-28　棒球的獨贏盤機制

熱門的球隊	盤	冷門的球隊
洋基（Yankees）	－ 150/ ＋ 130	紅襪（RED SOX）
道奇（DODGERS）	－ 140/ ＋ 120	巨人（Giants）
費城人（Phillies）	－ 130/ ＋ 110	洛磯（ROCKIES）

註：隊名全用大寫英文字母者為主場球隊。

表 5-29　拳擊的獨贏盤機制

熱門	盤	冷門
路易斯	－ 400/ ＋ 300	泰森

獨贏盤機制包括兩種賠率：一個是熱門的球隊的賠率，另一個是冷門的球隊的賠率。**表 5-28** 洋基對紅襪的例子中，－ 150/ ＋ 130 的盤表示若押注熱門的球隊洋基，則必須押注 150 元，洋基贏的話，則可獲得 100 元，若押注冷門的球隊紅襪，則只須押注 100 元，若紅襪贏的話，則可獲得 $130 元獎金。當然這指的是倍數關係，例如可押注洋基 75 元，若洋基贏的話，則可獲得 50 元獎金。

■ 分析獨贏盤運動比賽簽注所需的數學

現考慮賭場如何由獨贏盤運動比賽的簽注中獲利。以**表 5-28** 中費城人 / 洛磯比賽為例，若你同時下注 130 元於費城人（若贏可得獎金 100 元）及 100 元於洛磯（若贏可得獎金 110 元），則賭場共收取賭金 230 元。若費城人獲勝，則你可得 230 元（賭金 130 元及獎金 100 元），亦即賭場沒有淨利。若洛磯獲勝，則你可得 210 元（賭金 100 元及獎金 110 元），亦即賭場的淨利為 20 元。通常當冷門的球隊勝出時，賭場能獲取淨利。獨贏盤運動比賽簽注的賭場優勢會受到比賽隊伍勝出機率及兩方

「賠率」的影響。

■ 將比賽隊伍勝出機率轉成適當的兩方賠率

以丹佛／奧克蘭比賽為例，假設丹佛勝出的機率為 60%，亦即丹佛為熱門的球隊。若賠率為－150／＋150，則對押注丹佛或奧克蘭的玩家都是公平的，因期望獲利都是 0：

$$押注丹佛\ EV = (0.60)(+\$100) + (0.40)(-\$150) = 0$$
$$押注奧克蘭\ EV = (0.40)(+\$150) + (0.60)(-\$100) = 0$$

一般來講，公平的獨贏盤數字可經由比賽隊伍勝出機率的比例計算得到：令 p 表示熱門的球隊勝出的機率，則：

$$公平獨贏盤 = \pm\frac{p}{1-p}\times100$$

根據這個公式可算得上例中的公平獨贏盤為 $\pm\frac{60\%}{1-60\%}\times100 = -150／+150$。

如果比賽隊伍勝出機率相等，則公平獨贏盤是－100／＋100，若兩隊實力懸殊，則公平獨贏盤的數字愈大。例如熱門球隊勝出的機率為 52%，則公平獨贏盤是－108／＋108；若熱門球隊勝出的機率為 80%，則公平獨贏盤是－400／＋400。

■ 獨贏盤的期望獲利與賭場優勢

賭場並不會使用公平獨贏盤（因期望獲利是 0），為了創造賭場優勢，公平獨贏盤的數字必須加以調整，一個作法是由兩方賠率各減一個數字。例如，若較強一方勝出的機率為 60%，則公平獨贏盤是－150／＋150；若兩方賠率各減 10 點，則變為－160／＋140，這個改變會造成如下的效果：

押注熱門球隊的玩家：$EV = (0.60)(+\$100) + (0.40)(-\$160) = -\$4.00$
押注冷門球隊的玩家：$EV = (0.40)(+\$140) + (0.60)(-\$100) = -\$4.00$

賭場優勢（對押注熱門球隊的玩家）：$4/$160 = 2.50%

賭場優勢（對押注冷門球隊的玩家）：$4/$100 = 4.00%

　　由玩家的角度看，押注熱門球隊的玩家其賭場優勢較小。

　　依－ 160/ ＋ 140 的賠率，亦即押注 160 元於熱門球隊及押注 100 元於冷門球隊，則整體賭場優勢為 3.08%，可計算如下：

$$\frac{(\$160)(2.5\%) + (\$100)(4.0\%)}{\$160 + \$100} = 3.08\%$$

　　若兩方賠率各減 5 點，亦即為－ 155/ ＋ 145，則對押注熱門球隊的玩家的賭場優勢為 1.29%，而對押注冷門球隊的玩家的賭場優勢為 2.00%，而整體的賭場優勢為 1.57%（假設押注熱門／冷門兩方的金額為 160/100）。

　　通常以上的計算步驟可適用於熱門球隊勝出的各種機率 p，但是當 p 接近 0.5 時，賭場提供的兩方賠率的數字可能都是負值。例如，若兩方實力相當，亦即雙方勝出的機率為 $p = 0.5$，則公平獨贏盤是－ 100/ ＋ 100，但賭場可能提供的兩方賠率為－ 105/ － 105 或－ 110/ － 110；同理，若熱門球隊勝出的機率為 $p = 0.5122$，則賭場可能提供的兩方賠率為－ 100/ － 110 或－ 105/ － 115。

　　假設由公平獨贏盤的兩個數字各減 $c/2$ 點，若熱門球隊勝出的機率為 p，則不論押注熱門球隊或冷門球隊的玩家，其期望獲利為

$$EV = (1 - p)(-c/2)$$

　　例如，當 $p = 0.60$ 及 c = 20（即兩方賠率為－ 160/ ＋ 140），而 $EV = -\$4.00$。

　　下列公式是押注熱門球隊或冷門球隊的玩家所面臨的賭場優勢及整體的賭場優勢的通式：

$$HA_{押熱門} = \frac{c(1-p)^2}{c + p(200-c)}$$

$$HA_{押冷門} = \frac{c(1-p)}{200}$$

$$HA_{押整體} = \frac{2c(1-p)^2}{200 + c(1-p)}$$

利用兩方賠率的數字也可推導類似的公式,例如兩方賠率為 f/d(其中 $f < 0$ 而 $d > 0$),則押注熱門球隊及冷門球隊的玩家所面臨的賭場優勢及整體的賭場優勢為:

$$HA_{押強方} = \frac{100(d + f)}{f(d - f + 200)}$$

$$HA_{押弱方} = \frac{f + d}{f - d - 200}$$

$$HA_{押整體} = \frac{200(f + d)}{(f - 100)(d - f + 200)}$$

當給定兩方賠率為 f/d(其中 $f < 0$ 而 $d > 0$)時,我們可以推算熱門球隊勝出的假設機率 p:

$$p = \frac{d - f}{d - f + 200}$$

例如兩方賠率為 140/130,則 $p = (130 + 140)/(130 + 140 + 200) = 0.574$。**表 5-30** 列出各種兩方賠率為 f/d 及強方勝出機率 p 所對應之各種賭場優勢:

表 5-30　（10 分）獨贏盤簽注

f	d	p	HA 押熱門	HA 押冷門	HA 整體
− 105	− 105	0.5000	2.381%	2.381%	2.381%
− 110	+ 100	0.5122	2.217%	2.439%	2.323%
− 115	+ 105	0.5238	2.070%	2.381%	2.215%
− 120	+ 110	0.5349	1.938%	2.326%	2.114%
− 125	+ 115	0.5455	1.818%	2.273%	2.020%
− 130	+ 120	0.5556	1.709%	2.222%	1.932%
− 135	+ 125	0.5652	1.610%	2.174%	1.850%
− 140	+ 130	0.5745	1.520%	2.128%	1.773%
− 145	+ 135	0.5833	1.437%	2.083%	1.701%
− 150	+ 140	0.5918	1.361%	2.041%	1.663%
− 155	+ 145	0.6000	1.290%	2.000%	1.569%
− 160	+ 150	0.6078	1.225%	1.961%	1.508%
− 165	+ 155	0.6154	1.166%	1.923%	1.451%
− 170	+ 160	0.6226	1.110%	1.887%	1.398%
− 175	+ 165	0.6296	1.058%	1.852%	1.347%
− 180	+ 170	0.6364	1.010%	1.818%	1.299%
− 185	+ 175	0.6429	0.965%	1.786%	1.253%
− 190	+ 180	0.6491	0.923%	1.754%	1.210%
− 195	+ 185	0.6552	0.884%	1.724%	1.169%
− 200	+ 190	0.6610	0.847%	1.695%	1.130%

表 5-31　（15 分）獨贏盤簽注

f	d	p	HA 押熱門	HA 押冷門	HA 整體
− 105	− 110	0.5062	3.367%	3.586%	3.479%
− 115	+ 100	0.5181	3.143%	3.614%	3.362%
− 120	+ 105	0.5294	2.941%	3.529%	3.209%
− 125	+ 110	0.5402	2.759%	3.448%	3.065%
− 130	+ 115	0.5506	2.593%	3.371%	2.931%
− 135	+ 120	0.5604	2.442%	3.297%	2.806%
− 140	+ 125	0.5699	2.304%	3.226%	2.688%
− 145	+ 130	0.5789	2.178%	3.158%	2.578%
− 150	+ 135	0.5876	2.062%	3.093%	2.474%
− 155	+ 140	0.5960	1.955%	3.030%	2.377%

（續）表 5-31 （15分）獨贏盤簽注

f	d	p	HA 押熱門	HA 押冷門	HA 整體
− 160	+ 145	0.6040	1.856%	2.970%	2.285%
− 165	+ 150	0.6117	1.765%	2.913%	2.198%
− 170	+ 155	0.6190	1.681%	2.857%	2.116%
− 175	+ 160	0.6262	1.602%	2.804%	2.039%
− 180	+ 165	0.6330	1.529%	2.752%	1.966%
− 185	+ 170	0.6396	1.461%	2.703%	1.897%
− 190	+ 175	0.6460	1.397%	2.655%	1.831%
− 195	+ 180	0.6522	1.338%	2.609%	1.769%
− 200	+ 185	0.6581	1.282%	2.564%	1.709%

表 5-32 （20分）獨贏盤簽注

f	d	p	HA 押熱門	HA 押冷門	HA 整體
− 110	− 110	0.5000	4.545%	4.545%	4.545%
− 105	− 115	0.5122	4.242%	4.762%	4.514%
− 120	+ 100	0.5238	3.968%	4.762%	4.329%
− 125	+ 105	0.5349	3.721%	4.651%	4.134%
− 130	+ 110	0.5455	3.497%	4.545%	3.953%
− 135	+ 115	0.5556	3.292%	4.444%	3.783%
− 140	+ 120	0.5652	3.106%	4.348%	3.623%
− 145	+ 125	0.5745	2.935%	4.255%	3.474%
− 150	+ 130	0.5833	2.778%	4.167%	3.333%
− 155	+ 135	0.5918	2.633%	4.082%	3.201%
− 160	+ 140	0.6000	2.500%	4.000%	3.077%
− 165	+ 145	0.6078	2.377%	3.922%	2.960%
− 170	+ 150	0.6154	2.262%	3.846%	2.849%
− 175	+ 155	0.6226	2.156%	3.774%	2.744%
− 180	+ 160	0.6296	2.058%	3.704%	2.646%
− 185	+ 165	0.6364	1.966%	3.636%	2.552%
− 190	+ 170	0.6429	1.880%	3.571%	2.463%
− 195	+ 175	0.6491	1.799%	3.509%	2.379%
− 200	+ 180	0.6552	1.724%	3.448%	2.299%

其他種類的運動型簽注

除了讓分盤及獨贏盤兩種主要的運動比賽簽注外，尚存在許多其他種類的運動比賽簽注，現條列如下：

1. 押注總分（totals，又稱為 over/under）：押注比賽雙方得分總和，亦即押注雙方得分總和會超過或不及一些特定數字。例如美式足球比賽常用的得分總和超過－不及的數字為 36-42，籃球比賽常用的得分總和超過－不及的數字為 190-220，棒球比賽常用的得分總和超過－不及的數字為 7-10。

2. 連續投注（parlay）：即玩家針對數種運動比賽結果押注，必須所有結果都押對時才贏。相較其他運動比賽簽注，連續投注所花的賭金較少，但可能贏相當大金額的獎金，但通常都是輸的情形較多。所以連續投注獲利的情形往往不如針對個別運動比賽分開簽注。**表 5-33** 列出連續投注運動比賽簽注的各種賠率及對應的賭場優勢。

表 5-33 連續投注的各種賠率及賭場優勢

押注比賽種類	實際賠率	贏的機率 *	公平賠率	賭場優勢
2	13 比 5	1/4	3 比 1	10.0%
3	6 比 1	1/8	7 比 1	12.5%
4	12 比 1	1/16	15 比 1	18.75%
5	25 比 1	1/32	31 比 1	18.75%
6	50 比 1	1/64	63 比 1	20.31%
7	100 比 1	1/128	127 比 1	21.09%
8	200 比 1	1/256	255 比 1	21.48%
9	400 比 1	1/512	511 比 1	21.68%
10	800 比 1	1/1,024	1,023 比 1	21.78%
* 假設每種比賽會猜中勝負結果的機率為 1/2。				

3. 買分連贏（teasers）：是屬於連續投注運動比賽簽注的一種，但玩家可選擇讓分盤，所以中獎獎金的金額會下降。

4.futures：是針對大型運動比賽（例如世界大賽或超級盃）的運動簽注。

5.propositions：幾乎可針對任何比賽事件簽注，例如美式足球中誰先得分，棒球比賽中誰最先擊出全壘打等。

第 六 章

博奕遊戲的賠率與賭場優勢

不同於一般消費商品具有固定的價格,博奕遊戲的價格(即賭場優勢)通常會隨著遊戲規則、玩家獎金、玩家在博奕遊戲中所花的時間以及玩家的博奕技巧而定。所以在博奕產業中的價格是依據公正的博奕規則而設定的,本章主要是探討博奕產業中各種博奕遊戲的賠率與賭場優勢是如何設定的。

♣ 設定博奕遊戲的賭場優勢

賭場是經由設定博奕遊戲的賠率來設定賭場優勢,這可經由設定對玩家有利或不利的博奕規則、改變中獎金額或提供不同型式的博奕產品來完成。無論使用何種方法,賭場優勢決定玩家要付出多少代價來參與一個博奕遊戲。

變化博奕規則

經由變化博奕規則來影響賠率的博奕遊戲包括 21 點及雙骰。在 21 點博奕遊戲中,莊家拿到么點牌 -6(soft 17)的牌(即可繼續補牌)相較於不能繼續補牌的 17 點就多了 0.2% 的賭場優勢。其他諸如使用多少副撲克牌、在某些情況下不允許玩家加倍賭注以及不允許玩家將賭注分成兩注等都是經由變化遊戲規則來影響玩家所面臨的賭場優勢。

在雙骰遊戲中,自由注的賭注就會因押注金額的大小而影響到賭場優勢。玩家押注過關線時,若押單倍賠率,則面臨 0.85% 的賭場優勢,若押雙倍賠率,則面臨 0.61% 的賭場優勢;若押三倍賠率,則面臨 0.47% 的賭場優勢。亦即當押注 100 元於過關線,若押注單倍賠率(即 50 元於過關線及 50 元於加注),則玩家每賭一次相當於付出平均 0.85 元的代價;若押注三倍賠率(即 25 元於過關線及 75 元於加注),則玩家每賭一次相當於付出平均 0.47 元的代價。所以提供三倍賠率的賭場(相較

於只提供單倍賠率的賭場）對玩家是較有利的。有些賭場為吸引玩家，甚至提供 100X 加注的賭法，此時玩家只面臨 0.02% 的賭場優勢。

改變中獎金額

賭場常用的另一個用來設定賭場優勢的工具，就是改變博奕遊戲的中獎金額。例如在雙骰博奕遊戲中，通常對出現點數為 3、4、9、10 及 11 時提供與押注金額等額的獎金（field bet），而出現點數為 2 及 12 時獎金即為押注金額的兩倍，則此時的賭場優勢為 5.56%。倘若將點數為 2 或 12 其中之一的獎金提高為三倍時，則賭場優勢會降為 2.78%。若點數為 2 及 12 兩種情形的獎金都提高為三倍時，則賭場優勢會降為 0%。

在百家樂博奕遊戲中，賭場會針對贏的莊家抽取 5% 的佣金。有些賭場為吸引玩家，將此抽佣降為 4% 或 3%（若降為 2%，則對玩家較為有利）。降低抽佣比例是等同於提高中獎金額由 95% 提高到 96% 或 97%，而其效果則是將賭場優勢由 1.06% 降為 0.60% 或 0.14%。

另外，因基諾及電玩撲克遊戲機的中獎金額很容易改變，所以賭場也常經由改變博奕遊戲的中獎金額來調整賭場優勢。一個傑克高手電玩撲克遊戲機若對葫蘆及同花的賠率分別為 9 比 1 及 6 比 1，則玩家中獎金額回收比例為 99.54%。若賠率分別降為 8 比 1 及 5 比 1，則玩家中獎獎金回收比例降為 97.29%。有些賭場將同花的賠率提高為 7 比 1，則玩家中獎金額回收比例將會超過 100%。

吃角子老虎機的賭場優勢

早期吃角子老虎機屬於機械式的機台，中獎機率會受到滾輪個數、滾輪上的符號個數以及中獎組合種類的影響。例如，若吃角子老虎機有三個滾輪，每個滾輪上有 20 個符號，則會產生 $20^3 = 8,000$ 種組合，若其中有 30% 種組合會出獎 7,500 個硬幣，則賭場優勢為 (8,000 −

7,500)/8,000 ＝ 6.25%。亦即玩家每玩 100 元，平均會付出 6.25 元的代價。賭場經營者可以經由改變中獎組合種類（例如改變滾輪上的符號個數或改變中獎金額）來調整賭場優勢。今利用電腦晶片控制的吃角子老虎機可輕易地更動中獎機率來調整賭場優勢。

提供不同的博奕產品

標準博奕遊戲的不同玩法，或完全新的博奕遊戲都是許多賭場提供的產品組合，例如全亮 21 點（Double Explosure）及西班牙 21 點（Spanish 21）都是 21 點的變種玩法，而 3 張牌撲克（Three Card Poker）、任逍遙（Let It Ride）及加勒比撲克（Caribbean Stud）則是撲克博奕遊戲的變種玩法。這些各式各樣不同的玩法造成各種不同賭場優勢的博奕產品，亦即提供玩家以各種不同花費經歷各式各樣的博奕產品。另外，賭場為提升競爭力，可經由提供具較小賭場優勢的博奕遊戲，例如每押注 \$10 提供 \$0.27 賭場優勢的單零輪盤（相較於每押注 \$10 提供 \$0.53 賭場優勢的雙零輪盤）。

影響賭場優勢的其他因素

玩家的博奕技巧是一不被賭場控制，但可以影響（需要博奕技巧之）博奕遊戲的賭場優勢。例如使用六副撲克牌的 21 點遊戲中，不具技巧的玩家平均承受 2% 的賭場優勢，而有技巧的玩家平均承受 0.5% 的賭場優勢。

博奕遊戲進行的速度或玩家每小時下注次數，雖然不會影響賭場優勢，但卻會影響賭場的期望獲利。以雙零輪盤為例，若每次下注 5 元，每小時可下注 40 次，則一位玩家平均會付賭場 \$5×40×5.26% ＝ \$10.52 元。若另一張牌桌每小時可下注 60 次，則一位玩家平均會付賭場 \$6×60×5.26% ＝ \$15.78。雖然金額不同，但賭場優勢都是 5.26%。同

理，在百家樂的遊戲中，玩家每下注 1 次約付賭場 1.15% 的賭金，所以若每次下注 100 元，而每小時下注 80 次，則一位玩家平均會付賭場 92 元，倘若每小時下注 140 次，則一位玩家平均會付賭場 161 元。

計算賭場優勢時可能犯的錯誤

賭場在計算賭場優勢時需要用到一些數學，錯誤的計算會造成賭場的虧損。例如賭場為吸引百家樂的玩家，將贏的莊家的抽佣降為 2%，要不了多久，押注莊家的玩家就會使賭場感受到這個錯誤的決定。下面的計算說明押注莊家的玩家之期望獲利是正的（即 − 0.32% 賭場優勢）：

$$EV = (+0.98)(0.4462) + (-1)(0.4586) = 0.32\%$$

另一個計算錯誤的促銷活動發生在密西西比州，一個賭場針對骰寶博奕遊戲中押注總點數 4 及 17 的賠率由原先的 60 比 1 提高到 80 比 1，這一改變使賭場優勢由原先的 15.3% 大幅降為 − 12.5%：

$$EV = (+80)(1/72) + (-1)(71/72) = 12.5\%$$

玩家在 12.5% 的優勢下，若每次下注 100 元，而且 1 小時內下注 60 次，則 1 小時內預期可獲利 750 元；若每次下注 500 元，則 1 小時內預期可獲利 3,750 元。

在伊利諾河上郵輪賭場曾發生一天內損失了 200,000 元，起因是一個週二的促銷活動，將 21 點例牌的賠率由原先的 3 比 2 提高為 2 比 1。一個類似的促銷活動造成賭場虧損情況也發生在拉斯維加斯。21 點例牌 2 比 1 的賠率會使玩家的優勢提高為 2%。

♣ 博奕遊戲的價格與市場需求

在大部分的商品市場中，若經營者降低商品或服務的價格（假設其競爭者沒有相同的降價行動），則往往可以提高銷售量。但是提升的銷售量相較於降價所招致的損失是否划算，則往往無法確定。

賭場經理可能想降低賭場優勢（即博奕遊戲的價格，即玩一次的花費）來吸引玩家。例如希望牌桌上的玩家爆滿，因為不論玩家多寡，賭場經理及發牌員都是固定的人事成本支出。但是經由降低賭場優勢來吸引玩家是否可以增加營收，並不是個簡單的問題，因為降低賭場優勢20%，未必可以增加20%的玩家人數。

雙骰博奕遊戲的加注

利用降低賭場優勢來吸引玩家在博奕產業是常見的招數。在90年代初期，拉斯維加斯高速公路旁的廣告看板就發生雙骰博奕遊戲的促銷戰，雙骰博奕遊戲的加注通常為5X、10X及100X，有一家賭場居然喊出沒有上限的加注，這個瘋狂的促銷活動最終自然是玩不下去了，因為賭場由雙骰博奕遊戲的獲利會隨著加注增加而大幅下滑。**表** 6-1 列出 2X、5X 及 10X 三種情況下賭場獲利情形。

由**表** 6-1 中可以看出，相同的 $330 押注總金額，賭場的期望獲利

表 6-1　雙骰遊戲 2X、5X 及 10X 加注情況下賭場獲利

	2X		5X		10X	
	賭金	獲利	賭金	獲利	賭金	獲利
過關線（1.41%）	$110	$1.56	$55	$0.78	$30	$0.42
加注（0%）	$220	$0.00	$275	$0.00	$300	$0.00
總和	$330	$1.56	$330	$0.75	330	$0.42
平均賭注大小 *	$275		$238		$230	
* 平均賭注大小＝(2/3)(過關線) ＋ (1/3)(總和)						

由 $1.56（2X）降為 $0.78（5X）及 $0.42（10X），這是因為當加注提高時，玩家將 $330 押注金額大部分押注於不過關線注，而將較小部分押注於過關線，而賭場只有在過關線部分具有 1.41% 的賭場優勢，所以當加注提高時，賭場獲利會降低。**表** 6-1 只是針對 $330 押注金額所算得的數字。若以每小時為單位計算，則（對不同加注）賭場獲利數字的差異會更大。

使用一副撲克牌的 21 點

只使用一副撲克牌是針對 21 點博奕遊戲的一個促銷招數。在 *Casino Ops Magazine* 中，Bill Zender 提倡使用一副撲克牌來吸引 21 點博奕遊戲的一些特殊玩家。只使用一副撲克牌會降低 21 點博奕遊戲的賭場優勢，但必須招攬超過原先玩家 30% 的人數才划算。他同時（以毛利觀點）估算必須招攬原先玩家五倍的人數才能達到損益平衡，因為使用一副撲克牌（相較於六副撲克牌）會使 21 點博奕遊戲的賭場優勢大幅下降，但是對一般玩家或技巧很差的玩家，使用一副撲克牌的賭場優勢下降幅度卻小得多。

這個例子說明賭場經理必須瞭解一些基本準則：

1. 博奕遊戲規則的改變如何影響賭場的獲利？
2. 降低賭場優勢來招攬玩家可能會增加賭場的工作人員（如發牌員及監督人員），以及招待玩家的飲料支出。若玩家人數不多，則減少工作人員以降低人事費用可能是較好的選擇（相較於降低賭場優勢來招攬玩家）。

典型博奕遊戲的賭場成本

對大部分的博奕遊戲而言，若牌桌上的玩家愈多，則遊戲進行的步調愈慢。**表** 6-2 針對一些常見的博奕遊戲在正常情況下賭場的支付成

表 6-2　博奕遊戲的下注情形及賭場的成本與獲利

博奕遊戲	下注金額	步調	賭場優勢	賭場成本／小時
輪盤				
雙零	$5	40/hr	5.26%	$10.52
單零	$5	40/hr	2.70%	$5.40
雙骰				
過關線	$5	30/hr	1.41%	$2.12
單倍賠率	$5/$10	30/hr	0.85%	$2.12
雙倍賠率	$5/$15	30/hr	0.61%	$2.12
三倍賠率	$5/$20	30/hr	0.47%	$2.12
總數投注（2X on 12）	$5	60/hr	5.56%	$16.68
hard 4, hard 10	$1	30/hr	11.11%	$3.33
hard 6, hard 8	$1	30/hr	9.09%	$2.73
大六點, 大八點	$5	30/hr	9.09%	$13.64
任意骰	$1	60/hr	11.11%	$6.67
any seven	$1	60/hr	16.67%	$10.00
角注	$4	60/hr	12.50%	$30.00
21 點				
一般玩家	$5	60/hr	2.0%	$6.00
較差玩家	$5	60/hr	4.0%	$12.00
基本策略，一副牌	$5	60/hr	0.0%	$0.00
基本策略，二副牌	$5	60/hr	0.3%	$0.90
基本策略，六副牌	$5	60/hr	0.5%	$1.50
百家樂				
莊家	$100	60/hr	1.06%	$63.60
玩家	$100	60/hr	1.24%	$74.40
迷你百家樂				
莊家	$5	100/hr	1.06%	$5.30
玩家	$5	100/hr	1.24%	$6.20
加勒比撲克				
預付	$5	40/hr	5.22%	$10.44
紅利	$1	40/hr	45%	$18.00
任逍遙				
預付	$5	40/hr	3.51%	$7.02
紅利	$1	40/hr	24%	$9.60
牌九撲克	$5	40/hr	2.84%	$5.68

（續）表 6-2　博奕遊戲的下注情形及賭場的成本與獲利

博奕遊戲	下注金額	步調	賭場優勢	賭場成本／小時
3 張牌撲克				
預付／遊戲	$5	40/hr	3.37%	$6.74
壓對	$5	40/hr	2.32%	$4.64
比大小	$5	150/hr	2.88%	$21.60
吃角子老虎機				
5¢ 機	5¢×3	500/hr	8%	$6.00
25¢ 機	25¢×3	500/hr	6%	$22.50
$1 機	$1×3	500/hr	5%	$75.00
電玩撲克				
傑克高手 8/5	25¢×5	500/hr	2.71%	$16.94
傑克高手 9/6	25¢×5	500/hr	0.46%	$2.88
基諾	$1	6/hr	27%	$1.62

本，賭場可利用這些參考數字來估算各種博奕遊戲在一定時間內的獲利情形。如果賭場經理知道在 24 小時內的玩家平均人數，以及每個玩家在特定博奕遊戲上平均待的時間長短，則可以估算一天的獲利金額。例如 24 小時內的玩家有 800 人，每人平均玩雙零輪盤 4 小時，則賭場平均可獲利 33,664 元。

第七章

統計數據變異與賭場經營

瞭解統計數據變異對賭場經營有很大的助益。從賭場獲利的角度看，大部分的賭場希望賭場實際觀察到的統計數據變異不要太大，如此才能準確地預測實際獲利的情形。但是有些賭場已從單純地經營博奕遊戲跨足高風險博奕遊戲，亦即接受高風險的博奕押注，例如接受大手筆豪賭客（high roller）的鉅額押注，如此會產生鉅額獲利與損失，這是博奕遊戲與高風險博奕遊戲的明顯對比。

♣ 高風險博奕遊戲

賭場中的豪賭客指的是下注金額相當大，一個進出賭場輸贏在 2 萬美元左右的玩家，在 Elko、Nevada 的鄉村賭場中，可能稱得上是豪賭客，但在拉斯維加斯的 Venetian 賭場中，還稱不上是豪賭客，因為後者每個月賭場毛利超過 4,000 萬美元，所以輸贏在 2 萬美元左右的玩家，在統計數據上不具有太大影響力。但對一個每個月毛利不超過 100 萬美元的賭場，輸贏在 2 萬美元左右的玩家對賭場來說具有舉足輕重的影響。

豪賭客中有一種下注金額相當巨大的玩家，稱為大戶（Whale），這種玩家即便對具有相當規模的賭場也是會產生相當大的影響力。豪賭客這名詞已無法描述這種玩家的行為，因為有時這種人給的小費就已超過一般豪賭客在賭場中所花費的金額。賭場對大戶的禮遇絕不手軟，招待大戶一行人（包括私人侍從）的住宿也絕不成問題，甚至可免費招待他們到鄰近的迪士尼樂園，免費的私人噴射機隨時待命備用。幾乎所有東西都是免費招待，除了下賭押注。其簽帳上限可高達 1,000 萬美元（這只是因為要設有一個上限的必要）。有些大戶一注就高達 10 萬美元。他們之所以被稱為 Whale（鯨魚），是因為鯨魚是在海中能被抓到的最大的魚。

通常只有少數幾家賭場敢接待大戶，大戶可以讓賭場賺大錢，當然也可以讓賭場虧大錢。大戶到賭場走一遭，可能讓賭場虧 1,000 萬美元，

也可能讓賭場賺 1,000 萬美元。

關於大戶的一個傳說

　　賭場間流行一個傳說：千萬不要與大戶打交道。從前有個賭場備有 300 萬元的現金，一個大戶連贏數把，幾乎把賭場中所有的現金贏光，賭場經理安慰自己：今夜還是有可能將錢贏回來。但不幸的是，大戶決定打包現金回家。諷刺的是，賭場還得用招待大戶的噴射機將賭場中所有現金及大戶送回家。

　　賭場經理絕望地請安排大戶到賭場的導覽人員設法將大戶多留一晚，導覽人員突發奇想告訴大戶，打算搭大戶的便機。大戶（心想飛機是賭場免費招待）欣然答應，一行人搭乘豪華加長型轎車抵達飛機場坐上飛機。在飛機停在跑道盡頭等待起飛時，導覽人員向大戶說飛機的引擎聲不太正常，可能不安全，二話不說，大戶馬上決定換乘另一飛機，導覽人員說黎明時刻賭場會準備另一私人包機，請大戶回賭場飯店休息。但是大戶提出搭乘商務客機飛往洛杉磯的要求，這要求並不尋常，因大戶很少搭乘商務客機。導覽人員面臨了一個新的難題，因為每隔一小時會有一班飛往洛杉磯的班機。大戶並不清楚飛往洛杉磯班機的情形，導覽人員將大戶帶往一家櫃檯前大排長龍的航空公司，而且等輪到他們一行人購票時，機票已賣光了。導覽人員建議大戶先回賭場飯店休息，然後一早搭機離開。大戶接受導覽人員的建議，但聲明不會到賭場去玩，導覽人員建議先吃晚餐再看表演，大戶同意這樣安排。吃過晚餐及看完表演回到賭場飯店，經過賭場的百家樂牌桌時，大戶心想只是小玩幾把不會礙事的，結果小玩幾把變成玩了數小時，大戶很快地輸掉原先所贏的 300 萬元，另外又輸了額外的 300 萬元。賭場當天是存活下來了，大戶只是暫時被打敗了，遲早有一天還是會再回到賭場。

利用降低變異性來降低風險

接待豪賭客或押注金額較大玩家的賭場必須瞭解賭場中各種博奕遊戲的變異情形。面對一個大戶等級的玩家時，其押注金額可能與數千個一般玩家所押注的總金額相當，但可能只玩了少數幾把之後就帶走大量獎金離開賭場。這種變異性即便是大型賭場可能也受不了。例如，幾年前 Caesars Palace 的母公司被迫公開宣布獲利情形不如預期，一般認為是受到百家樂博奕遊戲的拖累，百家樂是豪賭客最喜歡的博奕遊戲。

當面對豪賭客時，賭場有三種選擇：(1) 不接受豪賭客下注；(2) 接受豪賭客下注；(3) 接受豪賭客下注，但設法使變異性降低來達到降低風險的效果。

逐出賭徒

在 1990 年，Atlantic City 的賭場發明逐出賭徒（freeze-out）的玩法來降低風險。1990 年 2 月，一個日本籍的大戶在全球各地賭場都押注很大金額，並由 Atlantic City 的 Trump Plaza 賭場贏走 600 萬美元，及由澳洲的 Darwin 賭場贏走 1,900 萬美元。當他於同年 5 月回到 Trump Plaza 賭場時，賭場接受其在百家樂博奕遊戲每手下注 20 萬美元的押注金額，但前提是，大戶必須維持一樣的下注金額，而且必須贏得或輸掉 1,200 萬美元才能罷手離開。這個前提限制了大戶必須玩相當多手的百家樂才能擊敗賭場，藉由這個規則來降低賭場的風險。果然在玩了 70 小時後，大戶輸掉了 940 萬美元（雖然不知道最終的勝負結果）。

要瞭解為什麼逐出賭徒的玩法會降低賭場所承受的風險，我們計算玩家（或賭場）最終會勝出的機率，這機率的計算會用上賭徒破產（gambler's ruin）的機率模式，計算出玩家最終會勝出的機率是 18.1%，相對於賭場最終會勝出的機率是 81.9%，亦即玩家最終會勝出的機率甚至是小於 1/5。

另一個可以反映逐出賭徒效果後是計算在 70 小時後，各種輸贏金

額的發生機率。假設百家樂的賭場優勢為 1.15%，及單位賭金標準差為 0.94（這兩個數字是計算玩家與莊家的平均數字，包括和局的情況）。若每手下注 20 萬美元，而且每小時下注 80 次，則 70 小時（即 5,600 手）後，賭場獲利的平均值及標準差可計算如下：

$$EV_{獲利} = \$200,000 \times 5,600 \times 1.15\% = \$12,880,000$$

$$SD_{總金額} = \$200,000 \times \sqrt{5,600} \times 0.94 = \$14,068,632$$

利用這兩個數字並經由標準常態分配的計算，我們可以計算賭場所贏金額會落在特定範圍內的機率。由**表 7-1** 可以發現玩家會輸掉超過 1,200 萬美元的機率為 52.5%，而玩家會贏超過 1,200 萬美元的機率只有 3.8%。而在玩完 5,600 手之後，玩家會贏賭場的機率只有 18%。**表 7-1** 列出輸贏金額落在各種可能範圍的機率。

表 7-1 中所列數字反映出，當玩家下注次數增加時，賭場風險如何隨之降低，逐出賭徒的玩法就是要達到這樣的效果。

表 7-1　輸贏金額落在各種可能範圍的機率

在百家樂 5,600 手之後賭場所贏金額的分布（$200,000/ 手）	
金額範圍（百萬）	機率
$(-\infty, -24)$	0.4%
$(-24, -18)$	1.0%
$(-18, -12)$	2.4%
$(-12, -6)$	5.1%
$(-6, 0)$	9.0%
$(0, 6)$	13.2%
$(6, 12)$	16.3%
$(12, 18)$	16.7%
$(18, 24)$	14.3%
$(24, 30)$	10.3%
$(30, 36)$	6.2%
$(36, 42)$	3.1%
$(42, \infty)$	1.9%

牌桌押注金額上限對獲利變異性的影響

因總獲利的變異性會隨著押注金額增加而變大（$SD_{獲利總金額}$＝下注金額 $\times \sqrt{n} \times SD_{單位賭金}$），所以賭場可以經由限制押注金額來達到降低風險的效果，這就是為什麼每張牌桌都有押注金額上限的規定。

低變異：允許小額押注的賭場

有些賭場可接受豪賭客的鉅額押注，有些則只接受小額押注的賭金，藉由吸引大量玩家來獲取利潤。這類賭場的特色是有許多小面額的吃角子老虎機台以及很低押注金額上限的牌桌。這些賭場的獲利主要是靠大量的玩家。

獲利穩定是這類賭場的主要優點，因為豪賭客對賭場獲利會製造很大的變異（因而造成大的風險）。根據大數法則，當下注次數多時，賭場獲利比率的變異會變小，所以賭場實際獲利比例會接近理論的賭場優勢。所以只接受小額押注賭場實際上的獲利數字會（相較於接待豪賭客的賭場）接近理論獲利數字。當然這類只接受小額押注的賭場必須設法吸引大量玩家來獲取利潤以因應賭場的成本支出。

賭徒破產變異性及逐出賭徒

針對逐出賭徒的規則，我們根據賭徒破產模式可以計算賭場或玩家最後勝出的機率。賭徒破產模式可以簡述為：玩家開始賭時的賭資為 \$$a$，而對手的賭資為 \$$(n-a)$ 元。每次下注後之輸贏結果互為獨立，假設每次下注玩家勝出（即贏 1 元）的機率為 p，則輸 1 元的機率為 $q = 1 - p$。賭局會持續進行，直到有一方破產為止，亦即最終勝出者口袋中有 n 元，則最終玩家會破產及對手會破產的機率為何？

令 $r = q/p$，則 P（玩家破產）$= \begin{cases} \dfrac{r^a - r^n}{1 - r^n}, & \text{若 } p \neq q \\ \dfrac{n-a}{n}, & \text{若 } p = q \end{cases}$

及

P（對手破產）$= \begin{cases} \dfrac{1 - r^a}{1 - r^n}, & \text{若 } p \neq q \\ \dfrac{a}{n}, & \text{若 } p = q \end{cases}$

例如一名玩家進賭場時口袋中有 100 元，每次下注 1 元於輪盤的紅色號碼，一直玩到破產或淨贏 20 元為止（視何者先發生）。則 $a = 100$，$n = 120$，$p = 18/38$，$q = 20/38$，$r = 20/18$，

P（玩家破產）$= \dfrac{(20/18)^{100} - (20/18)^{120}}{1 - (20/18)^{120}} \approx 0.878$

亦即玩家會淨贏 20 元的機率只有 0.122。

若玩家玩的是雙骰中的過關線，則 $p \approx 0.493$，而玩家會淨贏 20 元的機率巨幅增加為 0.556。若為公平的博奕遊戲，則 $p = 0.5$，而玩家會淨贏 20 元的機率為 0.833。這些例子說明，當 p 接近 0.5 時，p 的微小改變對玩家最終破產之機率會造成很大的影響。

加倍下注或破產

賭徒破產的一種特殊情況是：開始賭時玩家的賭資為 a 元。假設每次下注玩家勝出（即贏 1 元）的機率為 p，則輸 1 元的機率為 $q = 1 - p$。賭局會持續進行，直到玩家口袋中有 2a 元或破產為止（視何者先發生），則：

P（玩家破產）$= \dfrac{q^a}{p^a + q^a}$

當開始時的賭資 a 很大，若 $p > q$，則 P（玩家破產）$\approx (q/p)^a$。注意 $(q/p)^a$ 為玩家只在破產時才會罷手情況下，最終會破產之機率。若 $p < q$，則 P（玩家破產）$\approx 1 - (p/q)^a$。

應用賭徒破產模式於逐出賭徒

在逐出賭徒的例子中，大戶每把押注 20 萬元，當大戶贏了或輸了 1,200 萬元才會罷手。若忽略平手的情形，在百家樂博奕遊戲中，押注玩家會贏的機率 $p = 0.4932$；若大戶每次都押玩家，則大戶最終會贏 1,200 萬元的機率為：

$$\frac{(0.4932)^{60}}{(0.4932)^{60} + (0.5068)^{60}} \approx 16.4\%$$

若大戶每次都押莊家，則在扣除莊家勝出時 5% 的抽佣，則大戶最終會贏 1,200 萬元的機率約為 19.9%；若大戶押注玩家及莊家各一半，則大戶最終會贏 1,200 萬元的機率約只有 18.1%。

第八章

賭場提供的免費招待

　　玩家是賭場最大的資產，因為玩家會為賭場帶來收益。評估一個玩家能為賭場帶來多少利益，對賭場來說是個重要而困難的課題，因為這會關係到賭場為吸引玩家所設計的博奕遊戲組合與牌桌空間，其目標都是要增加賭場獲利。

　　評估玩家對賭場具有的價值，可以幫助思考如何利用市場行銷來吸引玩家，不同行銷方案可以吸引各個階層的玩家。例如為慶祝超級盃舉辦的派對，或為玩家舉辦的高爾夫球比賽，但最常用來招待玩家的是免費的食宿及飲料，這些免費招待統稱為「贈送的服務」（Comp）。一個成功的促銷活動指的是為賭場帶來的收益超過活動的支出。

　　本章探討賭場如何經由玩家的下注模式來決定玩家的價值，及賭場如何設計免費招待玩家的活動來使賭場收益最大化。

♣ 玩家的價值：理論與實際獲利

　　一個玩家對賭場的價值，是指賭場能從玩家賺得的平均金額，通常稱為理論獲利。理論獲利與實際獲利是不同的。假設兩位玩家都是第一次光顧賭場，賭場經理從旁觀察這兩位玩家的行為。第一位玩輪盤，每次押注 200 元，數小時後共輸掉 2,000 元。第二位也玩輪盤，但每次押注 400 元，數小時後共贏得 4,000 元。若他們同時向賭場經理索取音樂會的免費招待券，則誰該得到這招待券？亦即哪一位玩家對賭場的價值較大？正確的答案是贏得 4,000 元的玩家。這不是因為其取得賭場的 4,000 元，而是因為假以時間賭場較可能由這位押注金額為 400 元（相較於押注金額為 200 元）的玩家身上贏得較多的錢。雖然輪盤對兩位玩家的賭場優勢相同，但賭場由押注金額為 400 元之玩家身上所得到的平均獲利（即理論獲利）較大。由這個例子可以發現，賭場由玩家身上獲利的理論值與實際值可能相差甚大（可參考第一章的統計變異性）。

　　賭場管理階層必須瞭解有哪些因素會影響賭場的理論獲利，而非只

是瞭解用以計算理論獲利的公式。認清哪些影響因素賭場可以控制，以及哪些因素是受玩家控制的，尤其顯得重要。具備這些知識後，賭場管理階層不僅可以調整一些步驟來增加玩家對賭場的價值，同時也可以修正那些用來估計玩家價值的公式，以便正確估計玩家的價值。

　　會影響理論獲利的因素中，有兩個是賭場可以控制的因素：賭場優勢及遊戲步調（通常表示為「下注次數／小時」）。而玩家可以控制的影響因素，包括玩家的技巧、下注金額及所花費的時間。玩家也可以影響遊戲步調，例如故意拉長決策時間使整個遊戲步調變慢。

賭場可控制的因素

　　賭場可經由改變博奕遊戲的賭場優勢來達到控制玩家價值的目的。當降低博奕遊戲的賭場優勢時，利用此低賭場優勢玩家的玩家價值也隨之降低。這個結果雖然明顯易懂，但當賭場利用降低博奕遊戲的賭場優勢來吸引玩家時，可能並沒有想到這個促銷活動同時也降低了每個玩家的玩家價值。例如賭場推出使用兩副撲克牌的「21 點」博奕遊戲來吸引玩家，這個改變將賭場優勢由原先的 0.54%（使用六副撲克牌）降為 0.32%。當賭場推出這個促銷活動時，它必須考慮到下面兩點：(1) 玩家增加的數量必須大到能夠增加賭場的平均獲利；(2) 想要利用這較低賭場優勢玩家的玩家價值已較先前為低。例如當其他條件不變情況下，（使用六副撲克牌時），一個總押注金額為 12,000 元的玩家價值相當於（使用兩副撲克牌時）一個總押注金額為 20,000 元的玩家價值。

　　另一個為賭場可（部分）控制的因素是博奕遊戲的步調（或「下注次數／小時」）。這個因素適用於牌桌博奕遊戲及吃角子老虎機台。對牌桌型博奕遊戲，賭場可加速發牌動作來加快遊戲步調。為加速發牌動作，賭場可使用自動洗牌機及訓練發牌員來達成。對吃角子老虎機台，賭場可加速機台結果顯現以及玩家在按鈕之後機台的反應速度來加快遊戲步調。

玩家可控制的因素

大多數會影響玩家價值的因素是操控在玩家手上。瞭解這些操控在玩家手上的因素，對評估玩家價值是很重要的。當然所有因素都是重要的，但其中最顯著的因素是玩家花在博奕遊戲上的時間，其原因是當玩家花在博奕遊戲上的時間愈長，則產生結果的變異愈小（大數法則）。另外，玩家下注次數也會顯著影響賭場獲利情形。當下注次數愈多時，則玩家花在博奕遊戲上的時間也會愈長，則賭場獲利的可能性大增。倘若賭場優勢為 1.36%，且每次下注金額為 100 美元，則下注 1 次，賭場平均可獲利 1.36 美元。若下注 100 次，則賭場平均可獲利 136 美元。

另一方面，當下注次數多時，則（根據大數法則）賭場實際獲利會接近理論獲利，而且賭場較有可能由玩家身上實現獲利。回到前面所提的兩個玩家玩輪盤的例子，因為第二個玩家下注的金額較大，所以對賭場也較具價值。

追蹤由玩家身上獲利情形

對吃角子老虎機而言，追蹤身上的實際獲利是輕而易舉的，因為計算實際獲利所需的因素都有。吃角子老虎機台製造商在機台開獎工作說明書上會載明每台機台的賭場優勢，機台上的計數表會記錄銅板面額、下注次數及總共投擲的銅板數。

針對牌桌博奕遊戲，要決定一個玩家價值則較為困難。不同於吃角子老虎機台（會記錄下注情形），玩家在牌桌博奕遊戲中的下注金額、下注情形以及下注技巧無法精確記錄，只能依靠觀察而估計大概的情形。

對大部分牌桌博奕遊戲而言，賭場實際獲利是利用每手下注金額乘以下注次數再乘以賭場優勢（再加上考慮博奕技巧所做的調整）估算出來的。例如考慮一位技巧高超的 21 點玩家，每次下注 10 元，且下注 70 次，若 21 點使用六副撲克牌，其賭場優勢為 0.54%，則賭場由此玩家賺

得的期望獲利為：

$$\$10 \times 70 \times 0.54\% = \$3.78$$

在計算這類期望獲利時，有些因素是無法正確估算的。例如無法確切掌握這位玩家每次下注的金額，因為玩家每次的下注金額可能並不固定。若要精確知道玩家每次下注金額，則可經由昂貴的電子攝影系統或投入相當人力，相對可能要付出相當的成本。通常賭場管理階層認為這些支出可能超過因粗估衍生誤差所導致的成本，所以大部分的賭場在計算牌桌博奕遊戲的獲利時，多依靠假設數字或對期望獲利的估算。

期望獲利的評估系統與期望獲利

賭場由玩家身上計算賺得的期望獲利最常利用下列公式：

期望獲利＝平均下注金額 × 下注時間 × 下注次數／小時 × 賭場優勢

通常賭場會設計一套簡易系統來評估每位玩家的理論獲利，這套簡易系統簡稱為評估系統。在這評估系統裡，會估算從每位被觀察玩家身上賺得的期望毛利並加以評等。賭場並針對被評為優等之玩家分析其行為，這些分析結果多用於設計賭場對優等玩家免費招待方案及市場促銷活動。

優等玩家是賭場很重要的顧客，有些賭場總獲利的 60% 到 80% 是來自這些優等玩家，而這些優等玩家中的 30% 貢獻（賭場利潤）占所有優等玩家貢獻的 60% 到 80%。這並不意謂其他（不屬於優等）玩家並不重要，這些不屬於優等的玩家稱為 free independent players（簡稱 FIP），這些 FIP 除了對賭場利潤會有所貢獻外，賭場也會由他們之中找出未來的優等玩家。

為賭場內部方便溝通起見，有些賭場會對優等玩家給予 1 到 9 的評等。評等 1 是最佳評等，這類玩家平均每次下注金額是 700 元以上，評

等 9 是優等玩家中的最低評等,這類玩家平均每次下注金額是 75 元左右。通常這 1 到 9 的評等是作為市場促銷之用,並不考慮是否給予免費食宿招待。例如賭場舉辦的新年慶祝派對可能受限於場地與成本考量,只邀請評等 3 以上的優等玩家參加。

在 1980 年代中期,許多賭場利用電腦評估系統自動將玩家評等。利用電腦評估系統,賭場人員只須輸入遊戲種類、平均下注金額及下注時間,其他會影響賭場獲利的因素,諸如賭場優勢及每小時平均下注次數都已在電腦軟體中加以估算。例如賭場假設 21 點(在其規則下)的賭場優勢為 2%,這只是一個估算數字,因為玩家的技術對 21 點的賭場優勢影響可能會產生四倍的差距。因為平均數字(諸如玩家技巧及下注速度)可能會使電腦評估系統產生較大誤差,大部分電腦評估系統允許賭場人員輸入額外的資料,諸如玩家技巧及下注速度。玩家技巧一般分為高超、一般及很差三等,而下注速度分為慢(牌桌充滿玩家)、中等及快(牌桌上只有一位玩家)三種情況。根據輸入的資訊及預設賭場優勢(依玩家技巧調整),電腦評估系統會估計玩家平均會輸給賭場的金額。表 8-1 列出 21 點及雙骰博奕遊戲中,技巧分屬高超、一般及很差三種玩家賭場優勢的估計值(estimated house advantages, EHA)。

表 8-1　21 點和雙骰的三種技巧估計值

21 點		EHA	雙骰	EHA
技巧高超(hard)	完美基本策略	0.6%	過關線及 10X 加注	0.18%
技巧一般(average)	有時未做最佳選擇	2%	過關線、加注及建議下注	1.5%
技巧很差(soft)	沒有經驗	3%	過關線不押加注、bets numbers 及建議下注	3%

對牌桌博奕遊戲使用估算期望獲利所衍生的問題

使用估算期望獲利當作電腦評估系統的輸入資料,往往無法精確反

映賭場的期望獲利，因為這估算的數字只是賭場經理人員根據平均下注金額及步調加以估算。不精確的估算會對賭場造成傷害，也可能讓玩家有機可乘。

平均下注金額

估算平均下注金額看似簡單，但有些玩家會週期性地改變他們的下注金額。當有這個現象時，就需要賭場經理人員仔細觀察並做出合理估算數字。若賭場經理人員沒有蒐集足夠的樣本或不仔細觀察，則估算數字會產生相當誤差。例如一位意圖提高自己評等（可多得免費招待）的玩家可能會對其下注金額動手腳，諸如玩家見賭場經理人員在觀察時（一般在遊戲開始時），玩家可能會加大賭注，或玩家會將籌碼藏起來，讓賭場經理人誤以為其下注金額很大。

下注次數

玩家的平均下注次數是賭場電腦評估系統的一項輸入資料。許多因素會影響玩家的下注次數，包括玩家的技巧、牌桌上的玩家人數、玩家下決策的速度，以及是否使用自動洗牌機。例如 21 點牌桌上只有一位玩家時，1 小時內可能下注 200 次，但同一名玩家在坐滿玩家的牌桌上，1 小時內可能只能下注 50 次，這兩種情況對賭場的獲利差異可能高達四倍。雖然這種牌桌上玩家人數差異對賭場可能的獲利差異高達四倍，但大部分賭場並沒有注意到這一點。

有些意圖提高自己評等（可多得免費招待）的玩家可能會在一段時間內盡可能減少其下注次數。這些減少下注次數的招數包括：(1) 在充滿玩家的牌桌上下注；(2) 選擇動作較慢或被多話玩家分心的發牌員；(3) 故意放慢下注步調。賭場經理人員必須夠敏感才能判斷到底是玩家真的太多導致下注步調太慢，還是有心人故意放慢步調；若屬前者，則經理人員還是得持續供應免費的飲料。

賭場優勢

賭場利用賭場優勢來估算期望獲利時，可能會面臨一些困難，因為有些博奕遊戲，例如 21 點及雙骰的賭場優勢會改變。21 點的賭場優勢會隨著玩家技巧而改變，而雙骰的賭場優勢會隨著玩家的不同押注選擇而改變。（針對每位玩家）正確評估整體賭場優勢，對賭場來說是一項艱難的工作。

頗令人驚訝的是，有些賭場對任何博奕遊戲都採用同一個賭場優勢，不論博奕遊戲為 21 點（平均賭場優勢約略為 2%）、雙骰（平均賭場優勢約略為 1.5%）、百家樂（平均賭場優勢約略為 1.2%）或輪盤（平均賭場優勢約略為 5.3%）。這種作法的好處是方便管理，但同時也衍生出一些問題，其中之一就是高估了一些玩家的價值（經由低估其他玩家的價值）。例如一位技巧高超的 21 點玩家押注 100 元，因其賭場優勢只有 0.6%，所以這位玩家的玩家價值低於押注 100 元於百家樂的（賭場優勢為 1.2%）玩家，因為當不考慮其他因素時，賭場由前一位玩家身上賺得的獲利只有後面一位玩家的一半。然而因對任何博奕遊戲都採用同一個賭場優勢，所以兩位玩家會得到相同的免費招待。有些玩家就會利用這個缺失占賭場便宜，亦即對賭場不具相當玩家價值的玩家也可享受相當的免費招待。

博奕技巧

如前面所提，博奕技巧也會改變賭場優勢。對百家樂博奕遊戲而言，無論押注玩家或莊家，約略具有相同的賭場優勢，亦即沒有博奕技巧可言。但對其他博奕遊戲而言，博奕技巧可能相當重要。例如考慮兩位玩家：第一位是一名大手筆的豪賭客但技巧很差，每次押注 100 元於 21 點，每天玩 6 小時，而且喜歡獨自一人玩。第二位也是大手筆的豪賭客但技巧高超，每次押注 100 元於 21 點，每天玩 8 小時，而且喜歡與五個人玩。利用先前所提評等公式（利用平均估算數字及下注時間）計

算，第二位玩家對賭場具有較高的評等。但**表 8-2** 針對兩位玩家計算賭場期望獲利顯示，賭場由第一位玩家身上賺得的期望獲利較大。

表 8-2　兩位玩家的期望獲利

利用評等公式計算	
第二位玩家	$100×8(小時)×90(手 / 小時)×2 % = $1,440
第一位玩家	$100×6(小時)×90(手 / 小時)×2% = $1,080
利用期望獲利公式計算	
第二位玩家	$100×8(小時)×50(手 / 小時)×0.6% = $240
第一位玩家	$100×6(小時)×200(手 / 小時)×3% = $3,600

這個例子說明電腦評估系統的局限性，賭場應對那些技巧差及下注次數多的玩家多提供免費招待，以提高賭場的期望獲利。

賭場經理人員也須留意那些使用電腦評估系統缺陷來占便宜（免費招待）的玩家。如果無法解決這個問題，管理階層應思考是否對某些玩家採取人工（而非使用電腦評估系統）評等來杜絕這個漏洞。

 免費招待

賭場對玩家加以評等並提供免費招待是為了吸引玩家，有時賭場也會刻意營造一些令玩家高興的氣氛來吸引玩家，例如拉斯維加斯的 Bellagio 及 Venetian Resorts 就是基於這個考量。另外，賭場也會提供對玩家較有利的博奕遊戲來吸引顧客，例如具有較小賭場優勢的吃角子老虎機台或是對玩家較有利的 21 點規則。

免費招待也是吸引玩家很重要的招數。在 1950 年代中期，賭場的免費招待就已經盛行，而且對賭場的市場行銷扮演重要角色。免費招待有一些目標與形式：(1) 賭場可針對玩家輸掉賭金總額給予一些折扣，亦即玩家由其輸掉的賭金總額中取回一些賭金以為回饋；(2) 單純作為市場競

爭手段，賭場必須提供較其他賭場更具吸引力的免費招待來吸引玩家；
(3) 賭場利用免費招待來提高玩家的忠誠度。**表 8-3** 列出 New Jersey 各家
賭場花在免費招待上的支出金額。

表 8-3　New Jersey 各家賭場花在免費招待上的支出金額（六個月）

賭場名稱	支出金額
A C Hilton	$49,978,000
Bally's Park Place	$63,363,000
Caesara	$65,517,000
Claridge	$24,913,000
Harrah's Marina	$47,014,000
Resorts	$34,216,000
Sands	$34,557,000
Showboat	$48,303,000
Tropicana	$56,153,000
Trump Marina	$34,444,000
Trump Plaza	$52,898,000
Trump Taj Mahal	$71,078,000
總計	$582,434,000

免費招待的形式

　　免費招待的形式包括免費飲料、食宿（RFB）以及機票。基本上，
免費招待分為 hard 及 soft 兩種。soft 免費招待指的是提供低於一般零售
價格的招待，例如免費的自助餐或住宿及賭場內的歌舞秀。通常 soft 免
費招待餐券面額是定價的一點五到三倍，另外對人數與待的時間長短交
通費用都有優待。不同於 soft 免費招待，hard 免費招待的價格等於零售
價格，因為是賭場向第三者購買，例如航空機票、賭場外頭秀場的入場
券及高檔餐廳的招待券。

　　某家賭場的 hard 免費招待可能是另一家賭場的 soft 免費招待，例如
某家擁有高爾夫球場的賭場所提供的球場入場券對這家賭場算是 soft 免

費招待，但因另一家賭場必須以定價購買球場入場券，所以對另一家賭場而言，球場入場券則屬於 hard 的免費招待。

　　soft 免費招待對賭場的成本支出可能會因賭場環境不同而改變。例如賭場內的秀場在週一到週五晚上觀眾只占秀場位置的五成左右，而週末晚上則是座無虛席，則此賭場提供的秀場入場券是屬於 soft 免費招待，但對賭場的成本支出會因是否為週末而有所不同。因週末晚免費招待的玩家會排擠到其他購票的觀眾，但在週一到週五晚上免費招待的玩家並不會影響其他購票的觀眾。

設立免費招待的策略

　　正如同賭場早期的一些措施，對玩家是否給予免費招待完全視經理人員的判斷而定，這就有可能產生不正確的判斷及濫用的情形。當免費招待（包括食宿、飲料及航空機票）（junket）愈來愈多時，如何給予（包括食宿飲料及航空機票）？則判斷的標準就是看其是否拿現金換取籌碼，有些玩家賭得很少，對這些玩家提供免費招待根本划不來，甚至有些享受免費招待的玩家根本都沒有賭。另外，賭場經理人員可能濫用賭場的免費招待，以交換其個人的好處而非為賭場招攬玩家。

　　賭場對免費招待建立責任制度的第一個作法是要求玩家必須先存一些預儲金（稱為 front money），押注時玩家必須達到那個額度。這其中牽涉到博奕遊戲賭場保有利益的比例，如果一賭場保有利益的比例為 15%，若賭金總額為 10,000 元，則賭場可賺得 1,500 元，這個金額應給予 300 ～ 450 元的免費招待（約占 20 ～ 30% 的期望毛利）。很顯然，賭場需要一套較好的機制來判斷給予玩家怎樣額度的免費招待。

　　免費招待的概念是給予玩家正比於其押注金額的免費招待。邏輯上，大手筆的豪賭客應享有最高級的免費招待，包括食宿、飲料及航空機票，而押注較小的玩家則只能享有平價的餐飲。玩家享受免費招待的額度應正比於這位玩家對賭場的價值，亦即賭場能從這位玩家身上賺

得的期望利潤。在拉斯維加斯賭場大概會給予玩家輸給賭場平均金額的 20～50% 的免費招待以作為回饋。

相同於其他市場促銷手段，免費招待的成功與否完全取決於玩家本身為賭場帶來的利潤。所以與賭場中的其他決策一樣，必須瞭解免費招待所生績效的數學分析，才能有助於制訂免費招待的政策以及分析其為賭場帶來的經濟效益。

制訂免費招待的政策主要是設定什麼樣的玩家可以享受免費招待。這些免費招待政策通常是利潤與成本分析及競爭條件的函數。利潤與成本分析考慮如何將淨賺的 1 元分配給接受免費招待的玩家之用，而同時仍能達成獲利目標。這牽涉到必須計算賭場要淨賺 1 元所付出的固定與變動成本，扣除這些成本之後的餘額才能用來分配免費招待玩家之用。若支付免費招待費用無法增加賭場淨利，則不應支付免費招待費用。

一個開明的免費招待政策是試圖使賭場創造最大總收益而非最大淨收益。例如一個 50% 的免費招待政策是將總收益的 50% 以免費招待的形式回饋給玩家。例如總收益為 100 元，若其他非免費招待的支出為 50 元，則剩下的 50 元要以免費招待的形式回饋給玩家，亦即賭場沒有任何獲利。當然，免費招待既是一個市場促銷手段，免費招待政策應替賭場創造最大淨收益，亦即使總收益減去成本支出（包括免費招待費用）最大化。為說明起見，**表** 8-4 列出當降低免費招待支出時，總收益也會隨之降低，但可找出最佳的免費招待支出使賭場獲利最大。

由**表** 8-4 可看出最佳的免費招待政策應是介於 20～30% 之間。**表** 8-4 中假設總收益正比於免費招待政策的比例，在一個競爭的市場上，實際情形並非如此，而是當其他因素一樣時，降低免費招待比例可能會造成評等佳的玩家數量大幅衰退（而非只是成比例衰退）。同樣道理，免費招待比例增加時，可能會造成評等佳的玩家數量大幅增加（而非只是成比例增加）。

賭場一旦制訂免費招待政策及標準後，賭場必須依照政策執行；然後必須持續地分析免費招待政策所帶來的效果，並根據預估成效及玩

表 8-4　免費招待政策和賭場淨利

賭場淨利					
免費招待政策 （占期望毛利比例）	總收益	非免費招待 支出	可支付的 收入	免費招待支出	賭場獲利
50%	$100	$45	$55	$50	$5
40%	$80	$38	$42	$32	$10
30%	$60	$30	$30	$18	$12
20%	$40	$20	$20	$8	$12
10%	$20	$15	$5	$2	$3
0%	$10	$10	$0	$0	$0

表 8-5　典型的免費招待時程

免費招待	賭場支出	賭場認為划得來 的期望毛利	賭場認為可享受免費招待之 玩家行為（以 21 點為例 *）
停車	無定義	0	無任何條件
雞尾酒	$1	$5	所有人
自助餐	$4	$20	$10 ／注（1.5 小時） （期望毛利 21 元）
咖啡餐點	$10	$50	$25 ／注（1.5 小時） （期望毛利 52.5 元）
住宿	$60	$300	$25 ／注（8 小時） （期望毛利 280 元）
食宿、飲料	$200	$1,000	$100 ／注（8 小時） （期望毛利 1,120 元）
食宿、飲料及機票	$600	$3,000	$300 ／注（8 小時） （期望毛利 3,380 元）
食宿（套房）、飲料及機票	$1,000	$5,000	$500 ／注（8 小時） （期望毛利 5,600 元）
食宿（高級套房）、飲料及私人飛機	$10,000	$50,000	$5,000 ／注（8 小時） （期望毛利 56,000 元）

* 假設賭場優勢為 2%，每小時下注 70 次。

家對免費招待政策的期待來調整政策及執行步驟。例如賭場可能低估了免費餐券的成本支出，這可能是因為接受招待的玩家在餐廳消費較自付的玩家消費大。當初還有哪些免費招待的成本支出被低估？針對這些缺失，賭場應提高免費招待的標準。另外，賭場需要因應玩家的期望來調整免費招待政策，例如別家賭場提供較佳的免費招待政策以吸引外國玩家時，賭場必須視情況加以因應，必要時可能要犧牲一些博奕遊戲的賭場優勢來吸引特定的族群。

第九章

回扣與折扣

本章的內容主要是針對賭場管理階層而談的。而適用對象多半是豪賭客，因為他們在賭場中下注的總金額很大，往往可以要求現金折扣。現今的現金折扣以很多種形式出現，即便是玩吃角子老虎機的玩家亦可享有現金折扣。現金折扣並非免費的食宿招待，而是實質的金錢回饋，通常不適用於一般的玩家。

♣ 依據玩家平均輸掉的金額計算回扣

最常見的現金折扣是依據玩家平均輸掉的金額加以計算的。基本上這是對賭場有價值之玩家的一種回饋，這種回饋方案可適用於牌桌型或機台型的博奕遊戲。

玩家在機台型博奕遊戲上的博奕行為可經由機台型博奕遊戲卡加以追蹤，一旦玩家將卡片插入遊戲機台，卡片會記錄玩家所投入的任何一個銅板；根據卡片上的紀錄，賭場可對玩家回饋一定比例的金額。

表 9-1　25 分吃角子老虎機（$5,000／天）

賭場	現金回饋	折扣率*
Sam's Town	$4	4%(0.08%/ 銅板)
Caesars	$8	8%(0.16%/ 銅板)
Orleans	$10	10%(0.20%/ 銅板)
Mandalay Bay	$15	15%(0.30%/ 銅板)
4 Queens	$25	25%(0.50%/ 銅板)
* 假設期望毛利 $100 元，賭場優勢為 2%。		

資料來源：Vegasplayer.com。

如先前提到的，計算牌桌博奕遊戲的期望毛利幾乎是不可能的，除非追蹤每位玩家每次的下注金額。當玩家是大手筆的豪賭客時，最有效的方式就是指派專人記錄豪賭客每次的下注金額，如此一來就可精確地計算期望毛利。這麼大費周章地記錄豪賭客每次下注金額的原因，主要

是因為豪賭客的現金折扣金額很大。例如，若賭場願意回饋期望毛利的
50%，亦即賭場根據賭場優勢所賺得的 1 塊錢就要回饋 5 毛錢給玩家，
則針對玩家所下注的每 1 塊錢（不論輸贏）平均就要回饋 0.6% 給玩家。
亦即賭場實際只賺取賭場優勢 1.2% 中的 0.6%。若玩家的下注金額高達
百萬美元，則派專人記錄每次下注金額是有其必要的。

♣ 禁止轉讓籌碼方案 ❶

禁止轉讓籌碼方案（dead chip programs）中的籌碼是一種特殊的籌
碼，這種特殊籌碼不能兌換現金及一般的籌碼，亦即必須將這種籌碼賭
光。作法是玩家以某個折扣率用現金購得這種特殊籌碼，通常是透過
「籌碼單」（chip warrant），這種特殊籌碼不能兌換現金，但以這種特
殊籌碼贏得的一般籌碼則可以兌換現金。有些賭場（特別是在亞洲及澳
洲）利用這種禁止轉讓籌碼方案來吸引大手筆的豪賭客。禁止轉讓籌碼
方案的基本概念就是針對豪賭客在兌換這些特殊籌碼時，給予一些折扣
以為回饋。這種促銷方案相當有效，但使用特殊籌碼時，博奕遊戲的賭
場優勢可能會改變，所以賭場在設定回饋折扣率時要特別小心。禁止轉
讓籌碼方案有時可能會提高博奕遊戲的賭場優勢，但有時也會產生有利
於玩家的賭場優勢。

背景

賭場的高階主管知道大手筆的玩家在賭場營收與獲利上，往往占有
相當比例的貢獻。一位知名博奕遊戲學者 Bill Eadington 認為，在拉斯維

❶ 本節摘自 "The Mathematics and Marketing of Dead Chip Programmes: Finding and Keeping
the Edge"，Robert C. Hannum and Sudhir H. Kale, *International Gambling Studies* (2004),
Vol. 4., No. 1, 33-45 (Taylor & Francis, Ltd, www.tandf.co.uk/journals)。

加斯主要賭場中 [2]，由百家樂博奕遊戲所賺得的總獲利中，10 個大手筆的豪賭客可能就占有其中的 1/3，其他專家也認同豪賭客對賭場營運上的貢獻 [3]。這長久以來的認知近來也遭到一些質疑 [4]，這主要是因為對一些回饋豪賭客方案背後的數學計算不甚瞭解所導致的結果。

　　禁止轉讓籌碼方案造成的實質效益如何？所知相當有限。這種方案對不同博奕遊戲之賭場優勢的影響很難加以分析，所以賭場多半採用自己認為可行的額度來訂定方案。另一方面，除了百家樂博奕遊戲外，針對其他博奕遊戲，賭場多不願採取禁止轉讓籌碼方案，主要原因是大手筆的豪賭客多半喜歡玩百家樂，而賭場也覺得對百家樂使用禁止轉讓籌碼方案對賭場較為安全。基於吸引大手筆豪賭客的競爭愈趨激烈，賭場有需要針對禁止轉讓籌碼方案對賭場營收影響做更進一步的瞭解。

　　雖然有些學者對禁止轉讓籌碼方案做過一些探討，但數學上的瞭解還是相當有限。在 2004 年發表一篇針對賭場大手筆豪賭客給予禁止轉讓籌碼方案所招致的風險做了一些探討，並給出博奕遊戲實際賭場優勢（在回饋方案下）的一個計算公式 [5]。另外，有些文章則以百家樂及輪盤為例 [6]，探討禁止轉讓籌碼方案對賭場在營收上所造成的衝擊。但這些文

[2] Innis, M., Healy, T. and Keeley, B., "Hunting for Whales", *Far Eastern Economic Review* (2003), December 4, pp. 57-58.

[3] 參見 Binkley, C., "Reversal of Fortune", *Wall Street Journal* (2001), September 7, pp. A1, A8。

[4] 參見 MacDonald, A., "Dealing with High-Rollers: A Roller Coaster Ride?" www.urbino. net (2001)，3 月 18 日；Lucas, A. F., Kilby, J. and Santos, J., "Assessing the Profitability of Premium Players", *Cornell Hotel and Restaurant Administration Quarterly* (2002), August, pp. 65-78; Watson, L. and Kale, S. H., "Know When to Hold Them: Applying the Customer Lifetime Value Concept to Casino Table Gaming", *International Gambling Studies* (2003), Vol. 3, No. 1. pp. 89-101.

[5] Eadington, W. R. and Kent-Lemon, N., "Dealing to the Premium Player: Casino Marketing and Management Strategies to Cope with High Risk Situations", in *Gambling and Commercial Gaming: Essays in Business, Economics, Philosophy and Science* (1992), Eadington, W. R. and Cornelius, J. A. (eds.), pp. 65-80.

[6] 參見 MacDonald, A., "Non-Negotiable Chips: Practical Procedures and Relative Costs of Non-Negotiable Play on Table Games", www.urbino.net(1996), Casinos 2000, Article 11；Kilby, J. and Fox, J., *Casino Operations Management* (1998).

章中的數學推導都局限在極其簡單的情況，直到目前為止，仍然無法針對實際複雜情況做出數學推導。

　　大手筆豪賭客對賭場營收造成的衝擊，倒是有些數學推導。有學者指出數家賭場一季或半年的獲利不如預期的原因主要是牌桌博奕遊戲的獲利不如預期[7]。而獲利不如預期主要是來自高下注金額的百家樂，這種博奕遊戲的玩家多半是亞洲人。另有一些學者分析大手筆豪賭客對賭場營收造成衝擊時，建議賭場經理人員必須知道豪賭客往往使賭場面臨相當大的風險（相較於有限的期望獲利），其結果可能使賭場一季的獲利不如預期[8]。這些學者指出，每次下注 3,000 元的百家樂玩家，若玩了 9 小時，可能只貢獻了 280 元（假設在 9 小時中賭場優勢維持不變）。在另一項研究中[9]，使用澳洲賭場的數據來分析賭場面臨的風險與獲利能力。研究結果發現賭場不要一昧地迎合善變的豪賭客，任何回饋方案的訂定[10]還是要根據數學機率計算每位玩家可能對賭場營收的貢獻為基礎，然後針對各種不同玩家訂出有效的行銷方案。

實質的賭場優勢

　　本節針對不同情況，探討如何（在禁止轉讓籌碼方案下）計算實質的賭場優勢。

[7] MacDonald, A., "Dealing with High-Rollers: A Roller Coaster Ride?" www.urbino.net (2001)，3 月 18 日。

[8] Lucas, A. F., Kilby, J. and Santos, J., "Assessing the Profitability of Premium Players", *Cornell Hotel and Restaurant Administration Quarterly* (2002), August, pp. 65-78.

[9] Watson, L. and Kale, S. H., "Know When to Hold Them: Applying the Customer Lifetime Value Concept to Casino Table Gaming", *International Gambling Studies* (2003), Vol. 3, No. 1, pp. 89-101.

[10] Bowen, J. T. and Makens, J. C., "Promoting to the Premium Player: An Evolutionary Process", in *The Business of Gaming: Economic and Management Issues* (1999), Eadington, W. R. and Cornelius, J. A. (eds.), pp. 229-239.

禁止轉讓籌碼方案

禁止轉讓籌碼方案主要是針對招待旅遊團（junkets），招待旅遊團是一群專門到賭場賭博的人，他們的唯一目的就是「賭」。他們的行程通常是透過招待旅遊之代表（junket representative）安排，交通費用與食宿多半由賭場吸收[11]。當招待旅遊團到達賭場時會先存入一筆預儲購買禁止轉讓的籌碼[12]。在玩的過程中，輸的是不能轉讓的籌碼，但贏的是可轉讓（活的）的一般籌碼。當不能轉讓的籌碼輸光時，招待旅遊團拿所贏得的一般籌碼再去換取不能轉讓的籌碼。換取的金額會加在禁止轉讓籌碼的總金額中。當招待旅遊團要離開時，這換取禁止轉讓籌碼的總金額會扣掉手上禁止轉讓籌碼的金額，然後依此金額來判定玩家的價值，並依此計算賭場付給招待旅遊之代表的佣金。

近來在亞太地區之外的一些賭場正設立（或考慮設立）禁止轉讓籌碼方案來回饋一些豪賭客。他們考慮使用目前在拉斯維加斯一些賭場使用的回饋方案[13]，即是給玩家一些禁止轉讓的籌碼作為回饋，例如現金100,000 元能換得 103,000 元禁止轉讓的籌碼，亦即多了 3% 額外的禁止轉讓籌碼。一旦這 103,000 元禁止轉讓的籌碼輸光時，第二次的 100,000元能只能換得 102,000 元禁止轉讓的籌碼。亦即多了 2% 額外的禁止轉讓籌碼。接下來的第三次 100,000 元則只能換得 101,000 元禁止轉讓的籌碼，亦即多了 1% 額外的禁止轉讓籌碼。值得注意的是，玩家拿的籌碼全是禁止轉讓，並非只有額外籌碼禁止轉讓。這樣一個回饋方案雖知道會降低博奕遊戲的賭場優勢，但確切降低的數字則無法明確得知。

這種回饋方案（多給額外的禁止轉讓籌碼）對博奕遊戲賭場優勢造成的衝擊，會受到玩家平均需要花多少時間來輸掉這些禁止轉讓籌碼

[11] Kilby, J. and Fox, J., *Casino Operations Management* (1998), p. 339.

[12] 參見 Mac Donald, A., "Non-Negotiable Chips: Practical Procedures and Relative Costs of Non-Negotiable Play on Table Games", www.urbino.net (1996), *Casino 2000*, Article 11。

[13] Kilby, J. and Fox, J., *Casino Operations Management* (1998).

的影響，而這平均時間又會受到輸掉籌碼機率的影響。這個邏輯可利用一個簡單投擲銅板實驗加以說明[14]。假設銅板是公平的，若每次都押注「頭」，則平均下注 2 次會輸掉一個籌碼。若銅板出現「頭」的機率是 0.9，則平均下注 10 次會輸掉一個籌碼。所以若輸的機率是 P_L，則平均下注 $1/P_L$ 次會輸掉一個籌碼。這個結果是根據幾何分配的機率模式得到的。若 P 表示每次百努利試驗（Bernoulli trial）中成功的機率，則在一連串獨立的百努利試驗中，要等到第一次成功所需要的平均試驗次數是 $1/P$。在雙零輪盤博奕遊戲中，若押注單一號碼，則輸的機率為 37/38，所以平均 $1/(37/38) = 1.027$ 次會輸掉一個籌碼。若押注賠率是 1 比 1 的情況，則輸的機率為 20/38，所以平均 $1/(20/38) = 1.90$ 次會輸掉一個籌碼。所以要輸掉一個禁止轉讓籌碼的平均下注次數是每次下注輸掉的機率的倒數。對輪盤博奕遊戲而言，這個平均下注次數會因押注不同而不同。

　　以上的解釋說明為何賭場對百家樂博奕遊戲會願意給予 1.5 ～ 2.0%（高於 1.2 ～ 1.8% 的賭場優勢）的禁止轉讓籌碼。這是因為在百家樂博奕遊戲中，平均下注 2 次會輸掉一個籌碼。

禁止轉讓籌碼所牽涉的基本數學

　　假設玩家花了 100,000 元現金換得 101,500 元禁止轉讓的籌碼，亦即享有 1.5% 的回饋。更進一步假設這名玩家每次押注一個籌碼於百家樂的莊家，則這位玩家輸贏的機率分別為 $P_L = 0.446247$ 及 $P_W = 0.458597$（和局的機率是 0.095156），則平均下注 $101,500/0.446247 = 227,452.5$ 次會輸掉所有禁止轉讓的籌碼，而此時玩家手上平均會贏得 $0.458597 \times 227,452.7 \times 0.95 = 99,093.7$ 個能折現的籌碼。所以賭場獲利為 $\$100,000 - \$99,093.7 = \$906.30$，相當於 $906.3/227,452.5 = 0.40\%$ 的賭場優勢。這個解釋適用於下列的結果。

<hr>

[14] 參見 Freund, J. E., *Introduction to Probability* (1973)。

關於禁止轉讓籌碼的基本定理：假設玩家以 X 元換得 $X(1 + B)$ 元禁止轉讓的籌碼，亦即享有 B 的回饋比例。進一步假設玩家玩到將所有禁止轉讓的籌碼輸光為止，而且每次押注一個籌碼，每次贏的機率及金額為 P_W 及 w 元，而每次輸的機率及金額為 P_L 及 1 元。每次輸的是禁止轉讓的籌碼，而贏的則是禁止轉讓的籌碼。則：

1. 實質的賭場優勢為

$$HA^* = HA - \frac{B}{1 + B} \ P_L$$

2. 若 $B > \dfrac{HA}{wp_w}$，則 $HA^* < 0$。

證明：因平均下注 $1/p_L$ 次會輸掉所有禁止轉讓的籌碼，則玩家平均獲利是 $[X(1 + B)/P_L]wp_w$。所以實質的賭場優勢為：

$$
\begin{aligned}
HA^* &= \frac{X - [X(1+B)/\, p_L]wp_w}{X(1+B)/\, p_L} \\[2mm]
&= \frac{p_L - wp_w - Bwp_w}{1 + B} \\[2mm]
&= \frac{HA - Bwp_w}{1 + B} \\[2mm]
&= \frac{HA - B(p_L - HA)}{1 + B} \\[2mm]
&= HA - \frac{B}{1 + B} \ p_L
\end{aligned}
$$

上述證明了 1.；2. 的證明則很容易。

上述 2. 說明了賭場回饋玩家百分比 B 的上限，若超過這個上限，則玩家具有勝過賭場的優勢。**表** 9-2、9-3 針對百家樂、雙骰及輪盤列出禁止轉讓籌碼方案下的實質賭場優勢 HA^*，同時列出在不同下注次數下賭

場實際毛利可能落入的區間（95% 的機率），這區間的寬窄可以反映實際毛利情形變化的大小。

表 9-2　禁止轉讓籌碼方案下的實質賭場優勢（百家樂及雙骰）

	百家樂		雙骰	
	莊家	玩家	過關注	不過關注
賭場優勢	1.17%	1.36	1.41%	1.40%
誤差幅度				
n ＝ 10,000	±1.95%	±2.00%	±2.00%	±2.00%
n ＝ 100,000	±0.62%	±0.63%	±0.63%	±0.63%
n ＝ 1,000,000	±0.19%	±0.20%	±0.20%	±0.20%
回饋比例	HA*	HA*	HA*	HA*
0.00%	1.17%	1.36%	1.41%	1.40%
0.25%	1.05%	1.24%	1.29%	1.28%
0.50%	0.92%	1.11%	1.16%	1.15%
0.75%	0.80%	0.99%	1.04%	1.03%
1.00%	0.68%	0.86%	0.91%	0.90%
1.25%	0.56%	0.74%	0.79%	0.78%
1.50%	0.44%	0.62%	0.66%	0.65%
1.75%	0.32%	0.49%	0.54%	0.53%
2.00%	0.20%	0.37%	0.42%	0.41%
2.25%	0.08%	0.25%	0.30%	0.29%
2.50%	－ 0.03%	0.13%	0.18%	0.17%
2.75%	－ 0.15%	0.01%	0.06%	0.05%
3.00%	－ 0.27%	－ 0.11%	－ 0.06%	－ 0.07%
最大回饋比例	2.43%	2.77%	2.87%	2.85%
表中數字是在不考慮和局情況下算得。				

多回合、多種勝出結果及押注組合

禁止轉讓籌碼的基本定理可適用於購買多回合的禁止轉讓籌碼、多種勝出結果的押注情形（例如吃角子老虎機、基諾、電玩撲克遊戲及雙骰中的數種押注）及不同的押注組合。接下來要談的是禁止轉讓籌碼的

表 9-3　禁止轉讓方案下的實質賭場優勢（輪盤）

	單零輪盤			雙零輪盤		
	1 賠 1	一打號碼	單個號碼	1 賠 1	一打號碼	單個號碼
賭場優勢	2.70%	2.70%	2.70%	5.26%	5.26%	5.26%
誤差幅度						
n = 10,000	±2.00%	±2.81%	±11.68%	±2.00%	±2.79%	±11.53%
n = 100,000	±0.63%	±0.89%	±3.69%	±0.63%	±0.88%	±3.64%
n = 1,000,000	±0.20%	±0.28%	±1.17%	±0.20%	±0.28%	±1.15%
回饋比例	HA*	HA*	HA*	HA*	HA*	HA*
0.00%	2.70%	2.70%	2.70%	5.26%	5.26%	5.26%
0.25%	2.57%	2.53%	2.46%	5.13%	5.09%	5.02%
0.50%	2.45%	2.37%	2.22%	5.00%	4.92%	4.78%
0.75%	2.32%	2.20%	1.98%	4.87%	4.75%	4.54%
1.00%	2.19%	2.03%	1.74%	4.74%	4.59%	4.30%
1.25%	2.07%	1.87%	1.50%	4.61%	4.42%	4.06%
1.50%	1.94%	1.70%	1.26%	4.49%	4.25%	3.82%
1.75%	1.82%	1.54%	1.03%	4.36%	4.09%	3.59%
2.00%	1.70%	1.38%	0.79%	4.23%	3.92%	3.35%
2.25%	1.57%	1.22%	0.56%	4.11%	3.76%	3.12%
2.50%	1.45%	1.05%	0.33%	3.98%	3.59%	2.89%
2.75%	1.33%	0.89%	0.10%	3.85%	3.43%	2.66%
3.00%	1.21%	1.73%	− 0.13%	3.73%	3.27%	2.43%
最大回饋比例	5.56%	4.17%	2.86%	11.11%	8.33%	5.71%

1. Evens 有 18 個號碼。
2. 沒包括 en prison（指出現 0 或 00 時，允許玩家繼續玩或交出一半賭注）。

基本定理如何適用於這些情況，但省略證明部分。假設前提是使用禁止轉讓的籌碼時，玩家輸的是禁止轉讓的籌碼，贏的是能折現的普通籌碼。

■購買多回合的禁止轉讓籌碼

　　假設購買 k 次禁止轉讓的籌碼，第 i 次以 X_i 元換取 $X_i(1 + B_i)$ 元籌碼，其中 B_i 代表第 i 次的回饋比例。假設玩家每次下注一個籌碼直到輸光所有禁止轉讓籌碼。並假設每注贏得金額為 w 元，每注贏的機率為

P_w。而每注輸的金額為 1 元，每注輸的機率為 P_L。則購買 k 次禁止轉讓的籌碼的實質賭場優勢為：

$$HA^* = HA - \frac{\sum_{i=1}^{k} X_i B_i}{\sum_{i=1}^{k} X_i (1 + B_i)} P_L$$

倘若每次購買禁止轉讓籌碼的金額相同，則實質賭場優勢為：

$$HA^* = HA - \frac{\overline{B}}{1 + \overline{B}} p_L$$

其中

$$\overline{B} = \sum_{i=1}^{k} B_i / k。$$

■多種勝出結果

假設每次押注有多種勝出結果，亦即有 m 種勝出結果，贏得的金額及機率分別為 $W_1,..., W_m$ 及 P_1, \cdots, P_m。而每注輸的金額為 1 元，每注輸的機率為 P_L，則正常的賭場優勢為 $HA = P_L - \sum_{i=1}^{m} w_i P_i$。

1. 實質賭場優勢為

$$HA^* = HA - \frac{B}{1 + B} P_L$$

2. 若 $B > \dfrac{HA}{P_L - HA}$ ，則 $HA^* < 0$。

表 9-4 列出有 $m = 4$ 種勝出結果及不同回饋比例的實質賭場優勢。

上面所談的都是押注禁止轉讓籌碼於同一種博奕遊戲，接下來則是押注禁止轉讓籌碼於數種博奕遊戲所產生的實質賭場優勢。

表 9-4　多種勝出結果及不同回饋比例的實質賭場優勢

賭金		回饋比例 1.5%		回饋比例 4.0%		回饋比例 8.7%	
賠率	機率	賭金	贏的金額	賭金	贏的金額	賭金	贏的金額
− 1	0.750	101,500	0	104,000	0	108,696	0
0	0.100	13,533	0	13,867	0	14,493	0
1	0.100	13,533	13,533	13,867	13,867	14,493	14,493
2	0.045	6,090	12,180	6,240	12,480	6,522	13,043
100	0.005	677	67,667	693	69,333	725	72,464
HA = 6.00%		135,333	93,380	138,667	95,680	144,928	100,000
		賭場獲利 6,620		賭場獲利 4,320		賭場獲利 0	
		HA* = 4.89%		HA* = 3.12%		HA* = 0.00%	

■押注組合

假設以現金 X 元換得 $X(1 + B)$ 元禁止轉讓的籌碼，另假設玩家將禁止轉讓的籌碼 f_i 比率押注於博奕遊戲 i，$i = 1, \cdots\cdots, s$，其中第 i 種博奕遊戲玩家輸贏的機率為 P_{Li} 及 P_{wi}。而第 i 種博奕遊戲玩家每次贏的金額為 w_i，則實質賭場優勢為

$$HA^* = \frac{1 - (1 + B)\sum_{i=1}^{s} f_i \dfrac{w_i P_{w_i}}{P_{Li}}}{(1 + B)\sum_{i}^{s} \dfrac{f_i}{P_{Li}}} = \sum_{i=1}^{s} r_i \cdot HA_i^*$$

其中 $r_i = \dfrac{f_i / p_{Li}}{\sum_{j=1}^{s} f_i / P_{Li}}$，而 HA^* 是博奕遊戲的實質賭場優勢。

表 9-5 列出輪盤及百家樂押注組合的實質賭場優勢。

禁止轉讓籌碼在遊戲後的回饋方案

有些禁止轉讓籌碼方案是在博奕遊戲後發給現金，而非在換取籌碼時給予某個比例的回饋。在這種情況下的實質賭場優勢可經由公式算得：$HA^* = HA - BP_L$。

表 9-5　輪盤及百家樂押注組合的實質賭場優勢

輪盤（單零）押注組合（回饋比例 1.5%）							
	P_L	P_w	w	HA	f_i	r_i	HA_i*
1 賠 1	0.5135	0.4865	1	2.70%	0.200	0.294	1.94%
一打號碼	0.6757	0.3243	2	2.70%	0.200	0.223	1.70%
角落	0.8919	0.1081	8	2.70%	0.200	0.169	1.38%
分開	0.9459	0.0541	17	2.70%	0.200	0.159	1.30%
單個號碼	0.9730	0.0270	35	2.70%	0.200	0.155	1.26%
							HA* = 1.59%
百家樂（50% 莊家及 50% 玩家）押注組合（回饋比例 1.5%）							
莊家	0.4932	0.5068	0.95	1.17%	0.500	0.507	0.44%
玩家	0.5068	0.4932	1	1.36%	0.500	0.493	0.63%
							HA* = 0.53%
百家樂（75% 莊家及 25% 玩家）押注組合（回饋比例 1.5%）							
莊家	0.4932	0.5068	0.95	1.17%	0.750	0.755	0.44%
玩家	0.5068	0.4932	1	1.36%	0.250	0.245	0.62%
							HA* = 0.48%
百家樂及輪盤（單零）押注組合（回饋比例 1.5%）							
莊家	0.4932	0.5068	0.95	1.17%	0.250	0.291	0.44%
玩家	0.5068	0.4932	1	1.36%	0.250	0.283	0.62%
1 賠 1	0.5135	0.4865	1	2.70%	0.250	0.279	1.94%
單個號碼	0.9730	0.0270	35	2.70%	0.250	0.147	1.26%
							HA* = 1.03%

　　值得注意的是，在博奕遊戲後發給現金的回饋方案一定會降低實質賭場優勢（相較於換取籌碼時給予某個比例的回饋方案）。而這兩種回饋方案實質賭場優勢的差異可經由下列公式算得：

$$\Delta = \frac{B^2}{1+B} P_L$$

市場行銷與管理意涵

　　賭場經營管理與市場行銷策略的制訂必須奠基於數學法則，以便評估長期盈虧的情形。**表 9-5** 提供賭場經營者針對輪盤、百家樂及雙骰博

奕遊戲給予禁止轉讓籌碼方案的參考。**表** 9-5 中的數字是長期的平均數字，足供參考決策之用，但短期見到的實際數字可能與表中數字會有些出入 ❶。

雖然機率法則保證賭場實際毛利長期會收斂到理論獲利毛利，但管理人員必須認清其中可能存在相當大的變異情形，亦即短期見到的實際數字可能與理論值會有相當大的落差。前面**表** 9-5 中所列 95% 信賴區間就是在考慮變易情況下，定出短期見到的實際數字可能會落入的範圍。百家樂博奕遊戲的變異相當大，管理人員面對短期見到的實際數字必須有心理準備 ❶。雖然賭場在遊戲的過程中始終保有賭場優勢，但賭場也一直在支付免費的食宿與飲料。

幸虧輪盤的賭場優勢相當高，即便在賭場提供禁止轉讓籌碼方案下，賭場仍能保有相當高的賭場優勢。賭場提供禁止轉讓籌碼方案的回饋比例應視博奕遊戲的賭場優勢及玩家換取籌碼的金額而定。例如基諾及一些吃角子老虎機的賭場優勢很高，可以給予較高的回饋比例，但豪賭客通常對這些遊戲較沒興趣。

若禁止轉讓的籌碼可使用於數種博奕遊戲，則賭場對其獲利情形較難評估與掌握。這是因為賭場優勢是針對特定博奕遊戲及下注金額計算得到，計算不同博奕遊戲組合的賭場優勢會發生困難。除非不同博奕遊戲組合可以掌握或精算，否則賭場管理人員在面對禁止轉讓籌碼方案時，必須保守因應。所以賭場的禁止轉讓籌碼方案通常是限制禁止轉讓的籌碼只能使用於特定的博奕遊戲。注意涉及技巧的博奕遊戲，賭場優勢會隨著玩家變化。在這種情況下，賭場可以計算在面對技巧高超玩家時的實質賭場優勢。通常賭場在考慮禁止轉讓籌碼方案時，玩家技巧並不是一個主要的考慮要素。

❶ 參 見 MacDonald, A., "Dealing with High-Rollers: A Roller Coaster Ride?" www.urbino. net (2001)，3 月 18 日。

❶ MacDonald, A., "Game Volatility at Baccarat", *Gaming Research and Review Journal* (2001), Vol. 6, No. 1, pp. 73-77.

　　禁止轉讓籌碼方案的形式分為兩種：一種是以現金換取籌碼時給予回饋；另一種則是賭光禁止轉讓籌碼時給予現金回饋。後者肯定會使博奕遊戲的賭場優勢下降，所以賭場通常使用第一種回饋方式。一般玩家可能不清楚兩者的差異，但有些精明的玩家和招待旅遊之代表則專門去找提供第二種回饋方式的賭場。

　　賭場在制訂回饋方案的回饋比例時，除了考慮賭場獲利的變異外，還須考慮諸如下注總金額、下注上限、獎勵及信用風險的其他因素。當針對豪賭客制訂的下注上限時，應考慮賭場準備的資金、賭場對風險的偏好情形、賭場的固定與變動成本等因素。若為支付賭場營運成本或玩家獎金動用到存款準備金時，賭場並不會感到緊張。為吸引豪賭客獎勵措施的支出必須精確計算，如此才能在禁止轉讓籌碼方案中訂出適當的回饋比例。獎勵措施的金額通常占有賭場期望獲利的 50% 到 70% 之間，扣除這部分後，回饋金額相當有限。始終要放在心上的是，當與對賭場獲利會有相當貢獻的玩家打交道時，應要確保他們獲得最好的優待。優待這些有價值的玩家所花機票、高爾夫球場費用及食宿飲料費用確實對賭場期望獲利會造成相當大的衝擊。另外豪賭客的信用風險也應納入制訂回饋比例的考慮因素，賭場有一句話說「必須設法贏得兩倍的金額」，因為豪賭客通常以其個人信用支付賭帳，賭場除了必須在牌桌上贏錢，還須收到現金才算數，但豪賭客的現金支付通常不是很快，有時也不確定。

　　用來分析禁止轉讓籌碼方案的數學也有助於分析高賭金博奕遊戲對賭場造成的風險及獲利。賭場為吸引豪賭客所推出的獎勵措施，往往會對「賭場優勢」形成相當大的犧牲，因而對賭場獲利造成很大的損失。許多學者建議，與其持續地大幅獎勵豪賭客，不如推出市場行銷方案吸引每次下注金額介於 25 ～ 200 元的玩家 [17]。這些中階玩家對賭場獲利也

[17] 參見 Watson, L. and Kale, S. H., "Know When to Hold Them: Applying the Customer Lifetime Value Concept to Casino Table Gaming", *International Gambling Studies* (2003), Vol. 3, No. 1, pp. 89-101.

是占有相當大的比例，提供這些玩家一些回扣或折扣的獎勵措施，以降低這些玩家所支付的博奕遊戲價格，對賭場收益及保有這些玩家會有相當大的助益。

雖然分析禁止轉讓籌碼方案是針對玩家只造訪賭場一次的情況，但推廣這分析到玩家多次造訪賭場的情況是沒有困難的。在現今企業重視顧客關係管理（customer relationship management, CRM）的趨勢下，不妨將賭場獲利情形的考量時段延長到玩家與賭場的長久關係。將原先針對豪賭客短期對賭場造成風險的分析推廣到長期對賭場造成的風險，並據以加強賭場與豪賭客的關係是相當合理的。當全球各地的賭場都在致力於吸引並瓜分豪賭客荷包的時候，如何確保豪賭客對賭場的忠誠度是一件艱鉅的工作。

禁止轉讓籌碼方案的推出已有相當時日，尤其盛行於亞太地區的賭場，但是以前對禁止轉讓籌碼方案的數學分析並不瞭解，若能針對禁止轉讓籌碼方案加以適當的數學分析，則能推出適當的回饋方案，不僅可以吸引玩家，同時可以賺取相當利潤。在禁止轉讓籌碼方案風行的情況下，是有必要瞭解回饋方案對賭場利潤所造成的衝擊。最近歷史顯示，賭場在提供回饋方案予豪賭客的情況下，反而成了輸方，這顯示賭場對回饋方案所造成衝擊的數學分析並不夠確實。許多經理人員認為賭場由豪賭客身上獲利是必然的，結合這個錯誤假設及對數學分析不夠透徹，都會使賭場獲利下降。

數學分析只保證長期來看賭場的獲利率會接近賭場優勢，短期變異有可能會見到實際毛利與理論毛利相去甚遠的情形，因為豪賭客會造成更大的變異，因此會使賭場蒙受因變易所造成的風險。所以制訂回饋方案必須考慮下注金額上限、其他獎勵措施以及信用風險。制訂回饋方案的決策也應考慮賭場準備金、對風險的承受度、玩家期待及資金周轉等因素，正如某些學者所提的，涉及到豪賭客這部分的賭場經營是很刺激的，因為期望獲利相較於其變異所造成的風險相對低的，亦即豪賭客會

對賭場造成相當大的風險 [18]。

注意事項

　　Stewart Ethier 指出，實質賭場優勢是定義成：玩家預期會輸掉的可轉讓籌碼對所押注禁止轉讓籌碼的比例，基於比例中的分子與分母不具有相同單位，Ethier 建議實質賭場優勢的另一個計算方法，就是將分母也換算成可折現籌碼，亦即將分母乘上一枚禁止轉讓籌碼相當於幾枚可轉讓籌碼，這個數字為 WP_w/P_L 或 $1 - (HA/P_L)$。Ethier 提出的這個算法會較先前所定義的實質賭場優勢高，其算法為

$$HA^*_{alt} = \frac{HA - [B/(1+B)]\,P_L}{1 - (HA/P_L)}$$

　　這兩種對實質賭場優勢的計算方法都有其優點，HA^*_{alt} 可用來決定禁止轉讓籌碼方案何時對玩家較為有利，亦即可以回答 $HA^*_{alt} < HA$ 的問題，這個問題的答案是：

$$B > \frac{(HA/P_L)^2}{1 - (HA/P_L)}$$

　　以雙零輪盤為例，回饋比例 B 必須超過 1.01% 的禁止轉讓籌碼方案對玩家才算有利。

　　先前定義 HA^* 的優點是 (1) $HA^* < 1$；(2) 當 $B = 0$ 時，$HA^* = HA$。

一個「活的」禁止轉讓籌碼方案——Casino Cash

　　在澳洲賭場提供一種特殊的禁止轉讓籌碼方案，稱為 Casino

[18] 參見 MacDonald, A., "Dealing with High-Rollers: A Roller Coaster Ride?" www.urbino. net (2001)，3 月 18 日。

Cash[19]，這個回饋方案回饋給玩家的禁止轉讓籌碼可使用於任何一種博奕遊戲，在遊戲中玩家贏的是可以轉讓的籌碼，而且玩家在牌桌上每待上 1 小時即能立即得到回饋。**表 9-6** 列出（在這種回饋方案下）最少押注金額不同下賭場的期望獲利。

表 9-6　Casino Cash 回饋方案不同最少押注金額下賭場的期望獲利

	輪盤	21 點	大六輪	骰寶	百家樂	加勒比撲克	雙骰	牌九
L1	$1	$5	$2	$2	—	—	—	—
L2	$2	$15	$5	$5	$5	$5	$5	—
L3	$5	$25	—	—	$25	$25	—	$25
L4	$10	$50	—	—	$50	—	—	$50

玩家在牌桌上每花 1 小時即能得到 "Casino Cash" 的回饋，而且在離峰時段提供兩倍的回饋金額來吸引玩家。另外，為鼓勵玩家在牌桌上待久一點，也會不定時地給待得較久（3 小時以上）之玩家一些額外的回饋。

玩家輸錢總金額的折扣

有一種回饋方案是賭場依據玩家輸錢總金額給予一定比例的回扣來鼓勵一些輸了相當金額的玩家，無非是希望這些玩家在賭場內再待上一段時間。推行這種方案的主要原因是想要擄獲玩家的預期心理，廣告牌上如果只是列出博奕遊戲的賭場優勢，一般玩家要瞭解其意義是有困難的，尤其是當玩家輸了一大筆錢而獲得一些回饋會降低賭場優勢的事實。例如玩家實際輸了 8,000 元，而依賭場優勢計算只會輸 1,000 元，此時根據理論值 1,000 元給予 200 元（即 20%）的回饋，這個金額與玩家

[19] Andrew MacDonald, "Designing a Loyalty Program", *Casino Executive* 56 － 57, October 2000.

預期的回饋金額是不成比例的。

　　提供玩家輸錢總金額一定比例的回扣方案通常是要求玩家在牌桌上必須待上一段時間，而且每次下注金額有一最低額度。在這樣的條件下，玩家可以享有高達（玩家輸錢總金額）20% 的回扣。因為這個回扣比例是玩家實際輸錢總金額的比例，而非理論輸錢總金額的比例，所以這種回饋方案對賭場也會造成相當的風險。賭場在制訂這種方案的時候必須根據（長期的）大數法則，否則短期的 20% 回扣比例可能會使賭場蒙受損失。下面百家樂的例子說明賭場回饋 20% 的回扣（每次押注）時，押注莊家與玩家兩種情況下，玩家的期望獲利分別為：

$$EV(莊家) = (+0.95)(0.4585974) + (-0.8)(0.4462466) = +0.0787$$
$$EV(玩家) = (+1)(0.4462466) + (-0.8)(0.4585974) = +0.0794$$

　　因此，若賭場於每次押注時回饋玩家 20% 的回扣，玩家便可享有7.9% 的優勢。但是賭場若要求玩家於牌桌上待上一段時間而給予玩家實際輸錢總金額的 20% 回扣，則玩家並沒有享有 7.9% 的優勢。

　　考慮百家樂例子的另一個極端，亦即玩家待在牌桌上很長的時間，則大數法則保證 1.15% 的賭場優勢（押注莊家及玩家兩種賭場優勢的平均），若賭場回饋（玩家實際輸錢總金額）20% 的回扣，則賭場仍保有0.92% 的賭場優勢，這個數字即是賭場回饋（玩家理論輸錢總金額）20%的回扣。

　　上述的例子說明賭場回饋 20% 的回扣時，若玩家在牌桌上待的時間不夠長，則賭場可能面臨的風險。接下來的問題是，這種回饋 20% 的回扣方案必須要求玩家在牌桌上待上多長的時間才能使賭場保有相當的賭場優勢？這個問題的另一個問法是：若玩家在牌桌上待上一定的時間，則賭場可回饋多少比例的回扣，而仍能使賭場保有相當的賭場優勢？Andrew MacDonald[20] 曾針對這個問題寫了一篇文章加以探討，文章的結

[20] Andrew MacDonald, "Player Loss: How to Deal with Actual Loss in the Casino Industry", in *The Business of Gaming: Economical Management Issues* (1999).

論是，賭場針對玩家實際輸錢總金額回饋予一定比例的回扣對賭場會造成相當大的風險，此種回饋方案的制訂必須奠基於精確的數學分析。MacDonald 的數學分析是針對玩家理論輸錢總金額給予回扣比例，以及玩家下注相當次數的情況加以分析 [21]。以下是取自 MacDonald 的數學分析。

針對玩家實際輸錢總金額與理論輸錢總金額的回扣比例的比值會受到博奕遊戲賭場優勢、下注次數、每次下注金額的變異程度以及從玩家身上期望獲利的影響，其中的計算會牽涉到下面的積分函數，亦即稱為UNLLI（Unit Normal Linear Loss Integral）函數：

$$\text{UNLLI(a)} = \int_a^\infty (z-a)f(z)dz$$

其中 *f(z)* 為標準常態分配的密度函數。

計算玩家實際輸錢總金額的回扣比率

假設賠率是 1 比 1，每次下注金額固定，下列公式是用來計算玩家實際輸錢總金額的回扣比率：

$$\text{回扣比例} = \frac{N \times HA \times LE}{(N \times HA) + [UNLLI(z) \times \sqrt{N} \times SD]}$$

N ＝下注次數

HA ＝賭場優勢

SD ＝下注金額標準差

LE ＝從玩家身上期望獲利

$z = (N \times HA)/(\sqrt{N} \times SD)$

UNLLI(z) ＝積分函數，其數值列於**表 9-7**。

[21] 參 見 Peter Griffin, "Should You Gamble If They Give Back Half Your Losses", in *Extra Stuff: Gambling Ramblings* (1991)。

表 9-7 UNLLI 函數的積分函數

$\text{UNLLI(a)} = \int_a^\infty (z-a)f(z)dz$ 函數值					
z	0.00	0.02	0.04	0.06	0.08
0.0	.3989	.3890	.3793	.3697	.3602
0.1	.3509	.3418	.3329	.3240	.3154
0.2	.3069	.2986	.2904	.2824	.2745
0.3	.2668	.2592	.2518	.2445	.2374
0.4	.2304	.2236	.2169	.2104	.2040
0.5	.1978	.1917	.1857	.1799	.1742
0.6	.1687	.1633	.1580	.1528	.1478
0.7	.1429	.1381	.1334	.1289	.1245
0.8	.1202	.1160	.1120	.1080	.1042
0.9	.1004	.0968	.0933	.0899	.0865
1.0	.0833	.0802	.0772	.0742	.0714
1.1	.0686	.0659	.0634	.0609	.0584
1.2	.0561	.0538	.0517	.0495	.0475
1.3	.0455	.0436	.0418	.0400	.0383
1.4	.0367	.0351	.0336	.0321	.0307
1.5	.0293	.0280	.0267	.0255	.0244
1.6	.0232	.0222	.0211	.0201	.0192
1.7	.0183	.0174	.0166	.0158	.0150
1.8	.0143	.0136	.0129	.0123	.0116
1.9	.0111	.0105	.0010	.0094	.0090
2.0	.0085	.0080	.0076	.0072	.0068
2.1	.0065	.0061	.0058	.0055	.0052
2.2	.0049	.0046	.0044	.0041	.0039
2.3	.0037	.0035	.0033	.0031	.0029
2.4	.0027	.0026	.0024	.0023	.0021
2.5	.0020	.0019	.0018	.0017	.0016

例如，$\text{UNLLI}(1.46) = \int_{1.46}^\infty (z-a)f(z)dz = 0.0321$。

公式中的 $N \times HA$ 表示玩家下注 N 次的期望損失，而$\sqrt{N} \times SD$ 代表對應損失的標準差，所以以文字表示回扣比率為：

$$回扣比例 = \frac{期望損失 \times 從玩家身上期望獲利}{期望損失 \times [UNLLI(z) \times 下注 N 次損失的標準差]}$$

假設賭場優勢不是太大（此假設適用於大多數的博奕遊戲），賠率為 1 比 1 博奕遊戲的賭金標準差約為 1 元，亦即下注 N 次損失的標準差約為\sqrt{N}元。以百家樂為例，倘若賭場欲回饋玩家（玩家理論輸錢總金額）50%，另假設賭場優勢為 $HA = 1.27\%$（不計和局情況下，押注莊家及玩家兩種「賭場優勢」的平均），若下注 $N = 1,200$ 次（沒有和局情況），則$\sqrt{N} \times SD \approx \sqrt{N} = 34.641$，$z = (1,200 \times 0.0127)/34.641 = 0.440$，UNLLI(z) = UNLLI(0.440) = 0.2170，則回扣比例為：

$$則回扣比例 = \frac{1,200 \times 0.0127 \times 0.50}{(1,200 \times 0.0127) \times [0.2170 \times 34.641]} = 0.3348$$

亦即玩家下注 1,200 次（不計和局情況），回饋玩家實際輸錢總金額的 33.5% 就相當於回饋玩家理論輸錢總金額的 50%。

MacDonald 列出五個使用上述方法計算回扣比例的理由：

1. 這個算法可以評估賭場長期的期望成本。
2. 這個算法可以提供浮動的回扣比例，方便與其他回饋方案結合。
3. 這個算法不僅針對玩家實際輸錢總金額給予回扣，另一方面玩家也可享受傳統回饋，可以提高玩家的滿意度。
4. 這個算法並不如其表面上複雜。
5. 因為這個算法較為客觀、正當，玩家較願意接受。

 ## 其他的回饋方案

　　當玩家因為技巧差或運氣不佳而於短時間內蒙受大量損失時，賭場也會給予適當的回扣。這個作法是彌補這些玩家的預期，使其心理平衡一點。大部分的賭場會追蹤記錄賭場的期望毛利及玩家所輸的金額，這麼做的原因是，有些玩家技巧很差或運氣不佳會在短時間內輸光或輸掉大部分的賭金，賭場希望給予適當的補償。賭場中博奕遊戲的賭場優勢是長期平均的結果，短期的變異可能會見到悖離平均值的情形；換句話說，玩家可能會贏或輸很多（相較於理論平均值或賭場優勢）。有些賭場會對輸光賭金或超過其賭資 80% 的玩家給予適當的回饋。

第十章

法規問題

　　博奕產業受到許多法令規章的約制，許多博奕遊戲都必須根據數學分析的結果制訂法規加以制約。法令規章制約的目的主要是著眼於博奕遊戲的公平性與誠實性，另外，要保障玩家贏的時候會拿到獎金。公平性與誠實性是兩回事，一個賭場可以是誠實的，但不是公平的。誠實的賭場是指賭場內博奕遊戲的出現結果確實是隨機而非人為操縱的，例如誠實的吃角子老虎機是指賭場沒有預先設定對賭場有利的輸出結果。公平性則是數學問題，是指賭場對玩家所押注的 1 元中賺得的錢是否適當？

　　冠以經濟學的名詞，法規制訂者試圖制訂賭場對進入賭場獲取博奕經驗的玩家最多應收取多少的價格？誠如第五章所提的，博奕遊戲的價格會受到賠率的影響，所以控制價格的法規就等同於約制博奕遊戲的賠率。

　　關於誠實性的法規通常包括兩個方面：第一，必須保證博奕遊戲的輸出結果是隨機的，而且不會因人而異；第二，博奕遊戲的輸出結果必須符合認證過的賠率。這些法令規章包括隨機亂數產生器是否符合標準，以及測試博奕遊戲是否符合數學原理的方法，本章就是要探討這些法令規章。

關於公平性的法令規章

公平性與價格制訂

簡介

　　公平性是指博奕遊戲不能占玩家的便宜。例如有些吃角子老虎機台必須將玩家投入賭金的 95% 回饋給玩家，而機台保留的 5% 則是賭場的獲利。這用來支付賭場營運支出及淨利的 5% 是合理的，若將此部分設

定為 40% 而非 5%，則是不合理的。

　　在大多數的產業中，價格制訂是指政府針對其所提供的服務制訂一合理的價格。例如州政府主管公共服務的委員會制訂每月電話基本費率為 9 元。在博奕這一產業中，政府機關經由規定博奕遊戲的賠率來設定博奕遊戲的價格。例如管轄機關可以規定賭場針對雙骰不能提供雙倍賠率，或是規定賭場針對輪盤上必須包括 0 及 00 的格子，主管機關經由這些規定來設定博奕遊戲的價格。另外，規定賭場使用多少副撲克牌於 21 點也屬於這種情形。而對吃角子老虎機台，通常是規定機台最少要回饋多少比例予玩家，亦即禁止機台留下超過（1－回饋比例）比例的賭金。許多州政府的管轄機關針對不同博奕遊戲設定最少的回饋比例，例如 70% 的回饋比例是指賭場由玩家所押注的每 1 元中最多只能賺取 0.3 元。

為何要控制價格

■資訊不對等

　　政府管轄機關有必要針對不同博奕遊戲制訂最少的回饋比例。第一個原因是玩家缺乏關於博奕遊戲的資訊。玩家通常不知道博奕遊戲的真正價格（亦即賭場優勢），所以玩家在決定是否押住某個博奕遊戲時，對自己處於何種不利情況可能毫無所悉，或在比較不同的賭場時，無法做出比較有利的選擇。反觀賭場則是擁有各種博奕遊戲的有關資訊。

　　在大多數的零售商品交易中，消費者享有一些資訊來確保交易的公平性。例如消費者可以檢視產品的外觀或服務品質，也可以比較類似產品或替代產品的價格來選購，關鍵就是消費者享有完整資訊及市場訊息。但是在博奕產業中，消費者對博奕遊戲資訊的瞭解程度差異很大，有些人可能很老練，但大部分的人卻很貧乏。即便一些很老練的玩家可能對一些博奕遊戲的價格設定也不是很清楚，尤其牌桌博奕遊戲設定的價格最受到懷疑。在假設隨機的情況下，玩家可以根據博奕遊戲的規則與玩法盤算各種可能結果出現的機率，即便初學者也可經由涉獵有關博奕遊戲的書籍來學習計算機率及選擇最佳博奕策略。但是在許多其他的

博奕遊戲中，玩家並不能計算出獎的機率，例如吃角子老虎機可能有多不勝數的組合情形，而且這些組合是受電腦軟體控制的。所以政府的管轄機關制訂各種博奕遊戲價格（即制訂法規）的目的就是要保護資訊不足的玩家，亦即規定賭場提供給玩家公平的博奕遊戲（亦即賭場賺取合理的利潤）。

■公平性與壟斷

控制博奕遊戲價格的第二個原因是針對市場的壟斷。因博奕產業是歸屬於獨占（或寡占）市場，所以有必要制訂價格以防止壟斷者占消費者（即玩家）的便宜。在競爭市場中，政府不需要制訂產品價格，因為市場價格機能會自然運作，價格偏高的產品因市場資訊透明自然賣不出去。倘若玩家對各賭場博奕遊戲的中獎機率完全掌握，則玩家根據所掌握的資訊可以選擇對自己有利的賭場。

相反地，一個獨占的賭場可以制訂獨占的價格，所使用的方法是提高牌桌押注的下限金額或增加博奕遊戲的輸出組合數，這樣的作法會提高玩家對博奕遊戲所付出的平均成本。針對這種情形，政府的管轄機關有必要依據押注金額下限及輸出組合數制訂博奕遊戲的最高平均獲利。獨占的賭場也可能提高非關博奕遊戲的其他服務價格，例如停車費、賭場入場費或食物及飲料價格。

制訂價格會干擾競爭市場，制訂最低價格可防杜削價競爭。若博奕產業只是地方性的，制訂最低價格於市場價格之上可防杜削價競爭，但是對玩家則是不利的。如果市場是全國性或區域性的，則制訂最低價格可能同時會傷害賭場及玩家。因為老練的玩家可能不喜歡限制太多的博奕遊戲，若交通成本不是問題，玩家可能會選擇較遠而賠率較佳的賭場。在獨占的博奕市場中，制訂博奕遊戲的價格對玩家是有利的，否則賭場是不會對玩家客氣的。

另一個有關的課題是法令規章的彈性。賭場能不能因應市場的流行趨勢適時推出新的博奕遊戲？如果可以的話，賭場可以隨時依據流行趨

勢推出新的博奕遊戲，而不需要經過繁複的認證過程。

■保護玩家

　　制訂博奕遊戲的價格是為了保護玩家。政府的管轄機關可以經由提高博奕遊戲最低回饋給玩家的比例來保護玩家，使玩家在玩博奕遊戲的過程中不會輸得太多。

公平性與產品差異化

　　一個競爭市場具有四個要素：(1) 產品同質化，亦即競爭者提供市場相同的產品，則消費者只須根據價格選擇產品；(2) 再競爭市場中沒有任何一個供應商大到能影響其他供應商的出貨情形，亦即不存在供應商影響其他供應商的情況；(3) 所有供應商都有管道取得生產產品的原料與人力；(4) 所有供應商都有管道取得關於價格與出貨的正確資訊。直到 1960 年代中期，賭場都是提供相同的產品——博奕遊戲，不同賭場提供類似的博奕遊戲，所以賭場之間的競爭都是著眼於價格。幾乎所有的博奕遊戲都可改變玩家中獎的機率，例如 21 點博奕遊戲中，玩家中獎機率會因使用撲克牌副數而改變。在輪盤博奕遊戲中，輪盤中是否有 00 格子也會對玩家中獎的機率產生很大的影響。對吃角子老虎機而言，改變滾筒上的符號數或電腦晶片就可輕易改變玩家中獎的機率。如果不同賭場提供相同的博奕遊戲，則老練的玩家會尋找提供最低價格博奕遊戲的賭場。但是現在賭場推出的博奕遊戲並非相同，在過去三十年間，賭場所推出的博奕遊戲產生了很大的變化，玩家不是單純地賭錢，而是經由博奕遊戲獲取相當的娛樂經驗。有些玩家選擇特定賭場的原因是因為賭場附設有兒童的遊樂設施。

　　提供「賭場經驗」點子的形成原因，一是回應玩家的要求，另一個原因則是推出與競爭者不同的產品。因電腦晶片控制的機台已成為賭場主要的收入來源，產品的差異化已不如過去明顯。不論玩家造訪哪一家賭場，賭場中的機台與博奕遊戲都大同小異。即使有些賭場推出一些

較為特殊的遊戲機台或博奕遊戲規則，賭場也很難透過廣告推銷，大部分的玩家（特別是觀光客）很難瞭解這些特殊的遊戲機台及博奕遊戲規則。例如玩家很難瞭解 21 點遊戲中，允許與不允許「投降」兩種情況下的賭場優勢差異，但玩家可能很清楚他們造訪的是唯一具有大賣場及海盜舞台劇的賭場。

賭場經驗除了是指博奕遊戲外，也包括賭場的氣氛及提供的服務，例如住房、餐飲、游泳池及遊樂設施。近來更有許多玩家購買賭場提供的整套住宿與娛樂組合套件。這些套件式的商品花樣繁多，包括博奕遊戲、餐飲、食宿及娛樂，所以價格差異很大。不論如何，博奕遊戲的價格（即賭場優勢）仍然是影響賭場經驗價格的一個主要因素，特別是對一些大手筆的豪賭客及有經驗的玩家。

何謂公平

政府的管轄機關有必要設定博奕遊戲的最高價格（即賭場優勢），但設定公平性的標準是有困難的。當政府的管轄機關設定博奕遊戲的最低出獎機率時，必須考慮最高的下注金額、最低出獎金額及下注時間。管轄機關經由限定賭場的賭場優勢來設定博奕遊戲的最高價格，「公平」二字會牽涉到很多因素，所以很難定義。

設定博奕遊戲最高價格（即賭場優勢）的規定只能是一般性的，例如管轄機關要求賭場的吃角子老虎機台必須回吐 80% 的賭金予玩家，這種規定對玩家不見得公平，公平與否還得視投入機台的硬幣而定。例如 5 分鎳幣的吃角子老虎機，每小時拉 325 次，若回吐 80% 的賭金予玩家，則價格為 3.25 元，但賭場維護機台的成本可能不止 3.25 元。所以如果規定 20% 的賭場優勢，則賭場可能不會提供這種機台。相對地，每次投入 1 元的吃角子老虎機台，在 20% 的賭場優勢下，玩家每小時平均要付出 195 元的價格，對玩家而言可能是不公平的。

當政府的管轄機關要針對賭場中的博奕遊戲制訂價格時，必須考慮

遊戲的輸出組合及牌桌上下注金額限制等因素，來設定同時對玩家即賭場雙方都公平的價格，如果對各種博奕遊戲只是制訂一個廣泛的價格規定而不管博奕遊戲的特殊性質，則可能對玩家及賭場雙方都不公平。例如在某種價格限制下，賭場可能被迫將獲利不佳的遊戲機台移除，反而對玩家造成損失。這種情況可經由針對不同博奕遊戲制訂不同價格來加以解決。

還有其他因素會影響博奕遊戲的價格，包括遊戲進行步調的快慢以及許多博奕遊戲中玩家的技巧。所以針對牌桌博奕遊戲，政府的管轄機關可能必須考量每小時的平均下注次數，如此在步調較慢的牌桌博奕遊戲中，賭場才可能有獲利的空間。

公平性的標準

當政府的管轄機關在制訂博奕遊戲價格時，通常要求賭場必須回吐所有賭金的某個比例（例如 80%）給玩家，這個作法可能會產生一些問題。

若以賭場理論毛利為基礎來制訂博奕遊戲的價格，則只是反映每下一注的平均價格，而無法針對不同博奕遊戲制訂適當的價格及計算營運成本。例如相較於步調較快的機台型博奕遊戲，賭場可能對 21 點「每次下注」收取較高的價格。

有些政府的管轄機關注意到制訂（根據賭場理論毛利）博奕遊戲最高價格可能會發生問題，所以想到另一個制訂博奕遊戲價格的基準——特定時段內的平均保有利益的比例，牌桌博奕遊戲的保有利益的比例對賭場經理人員是個重要指標，可以概略反映牌桌博奕遊戲的營運績效，但是以規定賭場保有利益的比例的上限來制訂價格也會產生其他問題。賭場經理人員之所以用賭場保有利益的比例來評估博奕遊戲的績效，是因為找不到其他適合的指標，而賭場保有利益的比例也會受到發牌員的熟練程度以及是否暗槓的影響，所以政府的管轄機關不應使用賭場保有利益的比例作為制訂博奕遊戲價格的基準。一個可能比較恰當的標準是

制訂每小時的平均價格,每小時的平均價格是每一注平均價格乘上每小時的下注次數。

政府的管轄機關在制訂機台型博奕遊戲的價格時,可以以機台輸出組合數所算出的平均獲利為制訂價格的基準,但在制訂牌桌博奕遊戲價格時,因缺乏適當的計算為基準,往往會面臨很大的困難。同一牌桌上每位玩家下注金額差異很大,也會對價格的制訂造成困難。

在制訂價格時,如何看待一個具有多種下注法的博奕遊戲(例如雙骰)也是個問題。在雙骰博奕遊戲中,不同下注法對應不同的賭場優勢,管轄機關應依據什麼樣的賭場優勢來制訂適當的價格?

博奕遊戲若牽涉到玩家的博奕技巧,制訂適當價格也不容易。21點博奕遊戲中,技巧高超與技巧很差的玩家所面臨的賭場優勢有很大差距。例如一個技巧普通與技巧高超的21點玩家的賭場優勢差距會高達1.5%,所以政府的管轄機關在制訂21點價格時,應以什麼樣的賭場優勢為基準?

♣ 最高下注金額

大部分州政府在制訂法規時都是以保護玩家不要輸太多錢為出發點。例如一個輸錢總金額的限定就是限定玩家不要抱著翻本的心理而一直輸下去。如何執行限定輸錢總金額的規定是個問題,某個州政府規定賭場在特定時段內只能兌換一定金額的特定籌碼(script)給每位玩家,但問題是這些特定籌碼因數量少而存在有較高的黑市價格,如此一來,那些抱著翻本心理的玩家將陷入更加萬劫不復的深淵。

制訂最低價格

在博奕產業中，制訂最低價格是指賭場至少要賺取一定比例的賭金。例如南達科塔州規定賭場回吐給玩家的部分不能超過賭金的 95%，所以賭場對玩家所押注的每 1 元中平均至少要賺取 5 分美元。這條法律規定限制賭場的賭場優勢不能於低此最低價格來嘉惠玩家。例如在 21 點博奕遊戲中，這條法律規定限制賭場改變遊戲規則時，賭場優勢不能低於規定的最低值。制訂博奕遊戲的最低價格有四個原因：

1. 防止賭場間的惡性競爭。
2. 防止賭場使用價格差異來攫取壟斷利益。
3. 防止「掠奪性」的價格。一些較大規模賭場可能以虧損的低價格經營一段時間來逼迫其他賭場退出市場。
4. 防止賭場以較低虧損價格的特定博奕遊戲吸引玩家進入賭場，然後靠其他高獲利的博奕遊戲來貼補虧損。因為如此作法會減少政府的稅收。

關於誠實性的法令規章

判定博奕遊戲是否誠實的標準

博奕遊戲主要可依是否經由電腦晶片控制分為兩種形式。針對非電腦晶片控制的博奕遊戲，判定其是否誠實必須設法判斷遊戲的輸出情形是否是隨機而非人為的。例如使用骰子的六個面形狀工整而且是平行的，而輪盤是平衡的。

針對電腦晶片控制的博奕遊戲，判定其是否誠實的傳統方法並不可行，而必須訴諸統計方法。

確保輸出結果的隨機性

　　電腦晶片控制的博奕遊戲試圖製造完全隨機的輸出結果。例如在華盛頓州，如果一個遊戲機台的輸出結果能通過 99% 信賴水準的隨機測試，則判定這個遊戲機台的輸出結果是隨機的。

　　典型的規定要求遊戲機台的輸出結果必須有隨機次序而且分布均勻。例如吃角子老虎機或電玩撲克遊戲機在玩家每次下注時，電腦軟體會洗牌數次以確保輸出結果的隨機性，例如一副撲克牌洗 7 次，兩副撲克牌洗 9 次，六副撲克牌洗 12 次。這隨機性會優於傳統的撲克牌遊戲。電玩撲克遊戲機每次由 52 張牌中隨機選取 10 張牌，而吃角子老虎機針對每個滾輪產生一個隨機亂數來決定出現的符號。

　　不論博奕遊戲機台的輸出結果如何產生，政府的管轄機關最關心的是輸出結果是否具有可以接受的隨機性。這些博奕遊戲機台輸出結果的核心是電腦軟體中的亂數產生器（raondm number generator, RNG）。亂數產生器的演算法是經由特定數學公式推演的，32 位元的電腦可以產生約略 2^{32} 個不同的亂數，依據不同的亂數種子可以產生吃角子老虎機或電玩撲克遊戲機的隨機輸出結果。不同電腦工程設計師撰寫亂數產生器演算法的輸出結果必須滿足下列三個要件：

1. 輸出結果必須具有隨機性（通過 99% 信賴水準的隨機性測試）。
2. 亂數產生器持續產生亂數（即便機台處於閒置狀態）。
3. 使用適當的亂數種子。

信賴水準

　　因電腦是根據數學演算法產生隨機亂數，所產生的亂數不可能是絕對隨機的。例如一個真正隨機亂數是無法複製的，而電腦產生的亂數就不具備這個特性。同理，牌桌發牌員所發的牌也不是完全隨機的，因為

他每次習慣性地會切牌於同一位置或洗牌的方式固定。然而電腦晶片控制的博奕遊戲在洗牌方面可能較發牌員做得更好（即輸出結果較具隨機性）。雖然電腦產生的亂數不可能是絕對隨機的，但是在統計檢定上必須具備相當高信賴度的隨機性。統計上通常用以檢定亂數隨機性的是卡方檢定（Chi-Squared Test）、吃角子老虎機滾輪間的相關性檢定（Reel-to-Reel Correlation Test）以及時序的相關性檢定（Serial Correlation Test）。例如南達科塔州要求遊戲機台的輸出結果必須通過卡方檢定及時序的相關性檢定（在 95% 信賴水準下）。

亂數產生器持續產生亂數

對亂數產生器的另一要求是：即便機台處於閒置狀態，亂數產生器仍持續地產生亂數。如此一來，即便玩家知道亂數的歷史次序，因電腦晶片處理速度很快，玩家也無法得知輸出的結果。

所有的亂數產生器都需要人為驅動電腦晶片來產生一個亂數，並產生對應的輸出結果。例如硬幣的投入或拉把的拉動，最重要的是不能讓玩家由一連串的試驗中看出輸出的趨勢，並推斷亂數產生器輸出的結果；同時也應防止玩家經由觀察另一機台輸出結果來推斷自己機台的輸出結果。

隨機亂數種子

每台機台重新啟動時必須確保使用不同的隨機亂數種子，這可經由儲存機台關機時最後使用的種子來達成，只要下次啟動時，使用儲存種子的下一個種子就可達到這個目的。

near-miss 電腦程式

吃角子老虎機每個滾輪出現的符號是不相關的，它首先決定這次的輸出結果是否中獎，若沒有中獎，則依據亂數產生器在所有不會中獎的組合表中選取一個不會中獎的組合，如此一來，輸出不會中獎的組合時，常常會出現中大獎當中的一些符號，以至於讓玩家感覺大獎組合似乎快要出現了，這就是 near-miss 名詞的由來。針對這點，政府的管轄機關要求機台製造商必須更改機台電腦程式來避免產生這種情況。機台製造商承認機台有這種輸出情形，但拒絕修改，因為在數學上是沒有問題的，而且在法律上也站得住腳。機台製造商經常抱怨主管機關常常根據自訂標準（而非立法）來約束他們，這些規定常變來變去，而且也不及早通知他們。所以在那個時代，內華達州並沒有針對 near-miss 這個現象制約機台製造商。

關於 near-miss 現象，機台製造商的論點有三：

1. near-miss 現象並沒有決定輸出結果的輸贏，而是由電腦晶片決定輸贏後，根據機率分布選出的輸出結果具有 near-miss 的感覺。
2. 製造商聲稱其他使用滾輪機台製造商在一些滾輪上放置較其他滾輪多的大獎符號也會產生類似的 near-miss 現象，但卻沒有制約滾輪機台製造商。
3. 製造商聲稱這些具有 near-miss 現象機台很受玩家歡迎，而且也沒聽過玩家對這些機台的抱怨。

經過數次有統計專家參與的聽證會後，政府的管轄機關決定，若 near-miss 現象是隨機（根據機率分布）出現的，則可以接受，若是動了電腦程式的手腳使 near-miss 現象較容易出現，則應加以禁止。

near-miss 現象也可能出現在電玩撲克牌機台。當玩家丟棄數張較差的牌後，電腦先決定輸贏，若結果是輸的，到電腦可能由輸的各種組合中選取與贏的結果相當接近的組合，如此一來，讓玩家感覺差一點就要

贏了，或是感覺下一次就會贏了。在實際情形下，贏的機率很小，快要贏的感覺往往會引誘玩家繼續玩下去，雖然玩家可能會先設定玩的金額上限，但實際玩的金額往往超過原先設定的上限。

政府的管轄機關要制約機台製造商機台中軟體設計是否符合規定，除了依賴製造商的良心外，還需要一些測試機台的機構，主管機關在測試機台軟體後才會發給使用執照，並定期召回測試。在機台使用上線後，主管機關也會要求在線上測試，目的是防杜製造商取得執照後在軟體上動手腳。因為在機台軟體上動手腳可以讓機台製造商及賭場賺取大量不法利益，一旦被查獲，將會面臨嚴峻的法律制裁，藉此遏阻業者的投機心理。

技巧高超與詐賭

技巧高超（advantage play）泛指玩家可利用高超的博奕技巧勝過遊戲的賭場優勢。是否存在具備高超技巧的玩家已不再是個假設性問題，有些專家相信那些具備高超技巧的玩家能從賭場贏走下注金額的 3%。

玩家進賭場下注時，基本上玩家與賭場間存有某種形式的博奕契約，這個契約的履行會受到法律的保障。以吃角子老虎機為例，一旦玩家將硬幣投入機台拉動拉把後，便已開始受到契約保障，若出現中大獎的組合，則依賭場契約規定有義務要支付大筆的獎金。

博奕契約有兩個不尋常的特性：(1) 玩家與賭場對契約的履行是根據一個隨機的結果；(2) 長期而言，以輸贏的角度來看對賭場幾乎是較有利的。

法律在制約政府、技巧高超的玩家及賭場時有三個層面：(1) 政府是否應將一些技巧高超的玩家行為視同犯罪？(2) 技巧高超的玩家是否應受到政府的保護，使其在賭場中發揮其博奕技巧，若任由賭場經理人員將其趕出賭場？(3) 當技巧高超的玩家與賭場發生爭執時，關於博奕契約的

法律應如何解釋？亦即法庭是否命令賭場應付給技巧高超的玩家所贏得的獎金？

不同博奕遊戲中，面對技巧高超的玩家所衍生的情況不盡相同，但大致可依據下列因素區分成四種情況：

1. 技巧高超的玩家其技巧是否符合博奕遊戲規則？
2. 技巧高超的玩家使用的資訊是否屬於公開的資訊？
3. 技巧高超的玩家是否利用賭場所犯的錯誤？
4. 技巧高超的玩家是否企圖改變博奕遊戲隨機出現的結果？

審視這些因素後，第一類情形是：技巧高超的玩家使用公開資訊分析博奕遊戲結果，這些公開資訊主要是指博奕遊戲的規則，多發生於21點及電玩撲克遊戲機這些需要博奕技巧的博奕遊戲。曾經在一個法庭判例中寫道：技巧高超的玩家依據其分析的機率分布發展一套會勝過賭場優勢的策略。在21點博奕遊戲中，會算牌的玩家就屬於這種情形，而21點博奕規則就是允許玩家可以依據牌桌上已出現的牌來分析下一張牌的機率分布。

第二類情形是：技巧高超的玩家使用公開資訊分析博奕遊戲結果，但這公開資訊並不屬於遊戲規則的一部分，但卻會對結果產生影響。例如玩家可以依據發牌員洗牌的習慣預測牌出現的情形，雖然發牌員洗牌的動作是公開的，但這類玩家經由觀察洗牌動作所做的決策確實會衝擊遊戲的結果，而洗牌顯然不屬於21點博奕遊戲的規則。

第三類情形是：玩家利用賭場所犯的錯誤來提高自身的優勢。賭場所犯的錯誤包括貼出錯誤的條件或訊息，或是博奕遊戲機因使用過度而出現故障情形。玩家在賭場開張當天發現某台吃角子老虎機貼出錯誤且對玩家有利的大獎金額。

第四類情形是：玩家得知一些不屬於公開的資訊，而這資訊有助於預測遊戲出現的結果。例如在21點博奕遊戲中，玩家得知莊家面朝下的底牌，這種情形自然不屬於遊戲規則的一部分。

第五類情形是：玩家改變了博奕遊戲輸出的情形。例如在雙骰牌桌上擲骰子時試圖丟出對其有利的結果，這種情形是否算是詐賭？法庭曾做出不同的判決。

第一類情形（玩家使用屬於博奕規則的公開資訊）

算牌

這個技巧常用於 21 點博奕遊戲中，由第五章的分析得知：會算牌的玩家會勝過賭場 0.5 ～ 1.5% 的優勢，確實數字會受使用撲克牌副數、洗牌前使用多少張的牌、遊戲規則、下注金額變異程度及所使用系統的影響。

電玩撲克

電玩撲克牌機台牽涉到技巧與機運，當發完 5 張牌後，玩家可保留數張牌（或都不保留），然後再抽取新牌湊滿 5 張牌，這 5 張牌的結果即為輸出結果，這其中的技巧就是如何決定丟棄哪幾張牌。有些賭場中的電玩撲克牌機台對技巧高超的玩家確實是有利的（可勝過賭場 0.5% 的優勢）。賭場主要是賺那些不具技巧玩家的錢。

累進式吃角子老虎機

例如吃角子老虎機台的最大獎金額是 100 元，若玩家每輸掉所投注的 1 元，則最大獎金額會增加 5 分錢而變為 100.05 元，當最大獎出現時，最大獎金額回歸到 100 元。所以當最大獎的金額增加到某個程度時，對玩家是有利的。有些職業玩家專門注意這種吃角子老虎機台而加以利用。這種職業玩家會面臨一些問題：(1) 這種職業玩家的人數必須有相當人數，才可防止不是團體成員的其他玩家占用有利的機台；(2) 要仔細計算大獎出現機率，才可防止在大獎出現前，玩家已先破產。這個大

獎出現情形可根據布阿松機率模型加以分析：令 X 代表下注 n 次中，大獎會出現的次數，則 X 的機率分配函數為：

$$P(X = a) = \frac{e^{-u}\mu^a}{a!} \text{，} a = 0, 1, 2, \ldots\ldots$$

其中 $e \approx 2.71828$，而 μ 為下注 n 次大獎出現的平均次數，這平均次數會因不同的博奕遊戲而改變。例如吃角子老虎機有 $96^3 = 884,736$ 種輸出結果，則每次押注大獎會出現機率為 $1/884,736$，若下注 $n = 500,000$ 次，則 $\mu = 500,000/884,736 \approx 0.5651$，而大獎不會出現之機率為：

$$P(X = 0) = \frac{e^{-0.5651}(0.5651)^0}{0!} \approx 0.5683$$

針對具有 $96^3 = 884,736$ 種輸出組合數的吃角子老虎機下注 n 次中，表 10-1 列出大獎會出現及不會出現的機率。

表 10-1　吃角子老虎機下注 n 次大獎會或不會出現之機率

n	$\mu = n/96^3$	大獎出現機率	大獎不會出現機率
10^6	1.130	67.7057%	32.2943%
2×10^6	2.261	89.5708%	10.4292%
3×10^6	3.391	96.6320%	3.3680%
4×10^6	4.521	98.9123%	1.0877%
5×10^6	5.651	99.6487%	0.3513%
6×10^6	6.782	99.8866%	0.1134%
7×10^6	7.912	99.9634%	0.0366%
8×10^6	9.042	99.9882%	0.0118%
9×10^6	10.173	99.9962%	0.0038%
10^7	11.303	99.9988%	0.0012%

觀察表 10-1 中數字知道下注 10^6 次會中大獎的機率是 67.7%，這個機率會隨著下注次數增加而增大，如果有數台機台同時進行，則至少有 1 台機台會中大獎的機率會增加。例如同時有 10 台機台有相同的情況，若每台機台下注 10^6 次，則至少有 1 台機台會中大獎的機率是 $1 - (1 -$

$67.7\%)^{10} \approx 0.99998766$。

上述例子是針對每下注 1 次會中大獎的機率約是 $1/10^6$ 的機台，倘若面對的機台是每下注 1 次會中大獎的機率是 $1/10^7$，則專門利用大獎金額會累積的職業玩家，必須準備天文數字的賭金才能有機會在輸光賭金之前搖出最大獎金。所以這些玩家在面對累積獎金很高的機台時，會避開每次下注中大獎機率很低的機台，他們可能會選擇最大獎金較低（但也累積相當金額），但每次下注中大獎機率較高的機台。

第二類情形（玩家使用不屬於博奕規則的公開資訊）

例如注意發牌員的洗牌習慣。許多博奕遊戲的公平性來自於輸出結果的隨機性，尤其是機台型的博奕遊戲，撲克牌博奕遊戲的隨機性則是依靠洗牌。洗牌可用洗牌機器或人的雙手進行，主管機關會檢查洗牌機器以確保所洗的牌具有可信賴的隨機性，而用人的雙手洗出的牌是否具有可信賴的隨機性則往往沒有受到檢驗。若洗出的牌不夠隨機，則輸贏的機率會受到影響，而且玩家可以利用看出的趨勢來獲得優勢。在加斯維加斯的賭場中曾以發牌員慣用的六種洗牌步驟所洗的牌為研究樣本，經過統計方法分析，發現六種洗牌步驟所洗出的牌都不具備足夠的隨機性。因此如果玩家能研究出不同洗牌步驟所洗的牌的排列特性，則有可能經由觀察洗牌者的洗牌步驟來獲取優勢。

第三類情形（玩家利用賭場所犯的錯誤）

有些玩家專門注意並利用賭場或其雇員所犯的錯誤來獲取優勢。例如有些玩家出現在新開張的賭場中，他們知道新開張的賭場正忙於訓練雇員及布置新機台，此時最容易犯錯。例如曾經發生下列的情形：有個玩家發現有一排吃角子老虎機台將 100 元及 1 元中獎金額貼反了，經過數小時，他贏得 27,000 元的現金及免費的餐飲。

第四類情形（玩家利用不屬於公開的資訊）

　　底牌作弊（hole-carding）常用於 21 點的博奕遊戲中。底牌作弊是指玩家在下決策時已經知道莊家面朝下的那張底牌，玩家由底牌作弊獲得的優勢要較算牌獲得的優勢大得多。通常底牌作弊是蓄意的，一般是兩人一組的玩家，分別坐在莊家最左及最右邊的位置上，坐在最右邊位置上的玩家在偷瞄到莊家底牌後，向最左邊玩家以手指動作打信號。一旦知道莊家底牌，則玩家已具有相當優勢。如果玩家每次都知道莊家底牌而且將訊息發揮到極致，則可能獲取高達 10% 的優勢，但通常玩家會保持低調，以免招致懷疑。坐在最右邊位置上的玩家偷瞄莊家底牌的方法多半是使用一些能夠反光的東西，例如鏡子、打火機、戒指之類的。

第五類情形（玩家改變了博奕遊戲的輸出結果）

　　詐賭與高超技巧的差異是很明顯的，但過去法庭在判斷第二類到第五類情況是否為詐賭時，也面臨相當困難，關鍵點都是程度上的問題，亦即要做到什麼樣的程度才能歸為詐賭，即便第五類情形明顯是詐賭行為，但在法庭判決時仍存有分歧。

在吃角子老虎機台的把手上動手腳

　　以前玩家在吃角子老虎機台把手上動手腳所引發與賭場的衝突常鬧上法庭，由於科技進步的關係，現在的玩家在吃角子老虎機台把手上動手腳的行為已失去作用。根據 1986 年內華達州博奕管理部（Gaming Control Board）備忘錄記載，曾有一位嫌犯利用吃角子老虎機台把手上動手腳的伎倆，每年至少弄走 60,000 元，備忘錄記載內華達州北部就有 40 個類似案例，這些詐賭者通常保持低調，所以也不會將機台內的錢全詐光。

技巧高超的玩家的法律問題

詐賭

上面所提的第四及第五類情形可歸類為詐賭行為。在賭場內的詐賭行為可粗分為三類：

■預先決定遊戲結果

例如在發牌前已知牌出現的次序，或是有技巧擲骰者能擲出其想要的組合。在有關吃角子老虎機台把手上動手腳的數個案例中，內華達州最高法院並沒有將其視為犯罪行為，原因是玩家並沒有更動機台的實質特性及出獎情形。但對刻意擲出其想要組合的玩家卻不使用類似的理由。在雙骰博奕遊戲中，玩家擲出一對骰子，有技巧擲骰者能使骰子在桌面滑動而非滾動，所以有可能出現玩家想要的組合。在一個判例中，最高法院判定擲骰者使骰子在桌面滑動而非滾動是詐賭行為，因為雙骰博奕規則中明訂骰子必須是滾動的，所以骰子滑動明顯違反雙骰的博奕規則，而且玩家事先也被充分告知這個規則。滑動骰子是詐賭行為的前提是玩家故意去滑動骰子，如果玩家只是不小心丟出滑動的骰子，則並非詐賭行為，而只是結果不計，需要再重新投擲一次。故意滑動骰子與設法投出特定組合是不同的，擲骰者可在投擲前，將骰子在手中做某種排列或擲出時設法控制骰子的滾動，這些動作符合雙骰的博奕規則，所以是被允許的。

■當輸出結果呈現後取消或增加押注

一個有技巧的玩家有可能在輸出結果底定後更動其下注的情形。例如在 21 點博奕遊戲中，有技巧的玩家有可能在輸掉時，用手掌偷偷摸回原先下注籌碼中的一個籌碼，或知道贏的時候，偷偷加注一個籌碼，這兩種情形都是非法的詐賭行為。

■取得非公開資訊因而得到優勢

例如在 21 點博奕遊戲中，玩家利用一些能反光的東西窺知莊家的底牌，然後可以行使有利的後續押注行為（例如分為兩注或加注籌碼）以及繼續補牌或停止補牌。如果玩家每次都知道莊家底牌，則可能獲取高達 9% 以上的優勢。

防堵技巧高超的玩家

上面所提第一、二及第三類情形「並不算是詐賭行為，所以並不違法」，但這並不表示玩家在賭場中可隨意行使這些手法。因為法律為保障賭場的營運，允許賭場選擇它們的客人，當然其中不包括人種、宗教及性別歧視。這並不表示算牌是非法的，例如在內華達州沒有法律規定賭場要接待會算牌技巧的玩家，反而賭場可以只跟技巧較差的玩家打交道。允許賭場不與技巧高超的玩家打交道是有法源的，因為私人擁有的娛樂場所並不需要接待所有的人。在美國許多州的賽馬場是主要的賭場，可以不接受某些人的押注。

紐澤西州的法律規定賭場不能拒絕接待會算牌技巧的玩家，因為會算牌技巧的玩家並沒有違法，所以他們的權利也應受到保障。賭場倒是可以使用多副撲克牌或增加洗牌頻率來降低會算牌技巧玩家的優勢。

改變博奕遊戲規則

賭場可以利用改變遊戲規則來降低技巧高超的玩家的優勢。這些作法都是經過統計方法確認可以降低技巧高超的玩家優勢的方法。

■21 點

經由算牌得到的優勢在洗牌之後就歸零了，所以對付會算牌技巧的玩家的方法有：(1) 不定時洗牌；(2) 使用多副撲克牌；(3) 改變下注上限或限制剛上牌桌的玩家只能押注下限的金額；(4) 安排誘餌占據牌桌上其他座位；(5) 限制玩家只能押一注；(6) 禁止新玩家加入牌局；(7) 切牌；

(8) 使用自動洗牌機且持續洗牌。

當有算牌玩家出現而且接下來的牌可能對玩家有利時，則應實施不定時洗牌來降低算牌者的優勢。拜現代科技之賜，賭場也使用智慧型牌桌，牌桌可以記錄下注金額、已發的牌及付出去的賭金。當根據這些記錄判定接下來的牌可能對技巧高超的玩家有利時，會發出洗牌的訊息。

■最大獎金會累加的吃角子老虎機台

當賭場發現想占這種機台便宜的一群玩家時，可限制每人一次只能使用一台機台，如此一來，他們需要更多人手及資金。另一個作法是降低最大獎金每次累加的金額，例如原先投注 1 元沒中獎時，最大獎金會累加 0.05 元，將其降為 0.01 元，如此一來，當搖出最大獎時，獎金不如原先的高，如此將提高玩家在搖出最大獎之前就先破產的風險。

技巧高超的玩家所引發的博奕契約爭議

如果存在於技巧高超的玩家與賭場之間的契約沒有牽涉詐欺性的誘導，則契約應當要加以履行。詐欺性的誘導包括玩家是否故意隱瞞身分或其技巧層次，賭場在執行這點上是有困難的，因為賭場很少在玩家進入賭場時要求察看身分證件。往往是因為其他原因才察看身分證件，例如察看年輕人的年齡是否符合進入賭場的規定，或是一些大筆金額交易時，洗錢防制法要求察看身分證件。當發現玩家技巧高超的玩家時，自然不允許其使用假的身分證件在賭場內下注。曾有一名具有算牌技巧的玩家進入內華達州的一家賭場，並持一本偽造護照兌換了 30,000 元的籌碼，那晚這名玩家大約贏了 85,000 元並準備兌換現金離開，賭場察看證件發現是偽造的身分證件，所以拒絕他兌換現金。內華達州最高法院審理這個因隱匿身分引發欺詐性誘導的案件，結果判決玩家勝訴，因為法院認為賭場並非因為相信玩家身分而受到傷害，否則在第一時間就不應讓其兌換籌碼。這個判決是站得住腳的，因為聯邦及州法律要求賭場確認兌換超過 10,000 美元籌碼的玩家身分。法院做出有利玩家判決的第二

個理由是玩家是依其技巧贏取獎金（並非因為提供假的身分證件），這點倒是有爭議的。

　　利用賭場的錯誤（例如貼錯標籤等）而獲得博奕機台大獎的玩家可能無法根據博奕契約而將大獎領走，這就好比在超級市場中牛奶價格標籤貼錯了，一旦在付帳時發現了，顧客仍應以正確的價格付帳。

　　那些以人為力量改變遊戲輸出結果的手法通常都是非法的，所以也不會受到法律的保障。

<h1 style="text-align:center">參考書目</h1>

Abt, Vicki, James F. Smith, and Eugene Martin Christiansen (1985). *The Business of Risk: Commercial Gambling in Mainstream America*, University Press of Kansas, Lawrence, KS.

Asbury, Herbert (1938). *Sucker's Progress: An Informal History of Gambling in America*, Thunder's Mouth Press, New York, NY.

Alvarez, A. (2001). *Poker: Bets, Bluffs, and Bad Beats*, Chronicle Books, San Francisco, CA.

Barker, Thomas, and Marjie Britz (2000). *Jokers Wild: Legalized Gambling in the Twenty-first Century*, Praeger, Westport, CT and London.

Bennett, Deborah J. (1998). *Randomness*, Harvard University Press, Cambridge, MA.

Bernstein, Peter L. (1996). *Against the Gods: The Remarkable Story of Risk*, Wiley, New York, NY.

Brisman, Andrew (1999). *American Mensa Guide to Casino Gambling*, Sterling, New York, NY.

Brunson, Doyle (1978). *Super/System: A Course in Power Poker*, Cardoza Publishing, New York, NY.

Burbank, Jeff (2000). *License to Steal: Nevada's Gaming Control System in the Megaresort Age*, University of Nevada Reno Press, Reno, NV.

Cabot, Anthony, N. (1999). *International Casino Law*, 3rd ed., Institute for the Study of Gambling and Commercial Gaming, University of Nevada, Reno, NV.

Cabot, Anthony N. (1996). *Casino Gaming: Policy, Economics, and Regulation*, UNLV International Gaming Institute, Las Vegas, NV.

David, F.N. (1998/1962). *Games, Gods and Gambling: A History of Probability and Statistical Ideas*, Dover Publications, Mineola, NY.

Eadington, William R., and Nigel Kent-Lemon (1992). "Dealing to the Premium Player: Casino Marketing and Management Strategies to Cope with High Risk Situations," in *Gambling and Commercial Gaming: Essays in Business, Economics, Philosophy and Science*, Institute for the Study of Gambling and Commercial Gaming, University of Nevada, Reno, NV.

Eadington, William R., and Richard Stewart (1988). "Pai Gow Poker: A Strategic Analysis," in *Proceedings of the Seventh International Conference on Gambling and Risk Taking*, Vol. 4, Institute for the Study of Gambling and Commercial Gaming, University of Nevada, Reno, NV.

Eadington, William R., and Judy Cornelius (eds.) (1999). *The Business of Gaming: Economic and Management Issues*, Institute for the Study of Gambling and Commercial Gaming, University of Nevada, Reno, NV.

Eadington, William R., and Judy Cornelius (eds.) (1992). *Gambling and Commercial Gaming: Essays in Business, Economics, Philosophy and Science*, Institute for the Study of Gambling and Commercial Gaming, University of Nevada, Reno, NV.

Epstein, Richard A. (1995). *The Theory of Gambling and Statistical Logic*, revised edition, Academic Press, San Diego, CA.

Feller, William (1968). *An Introduction to Probability Theory and Its Applications*, 3rd ed., Wiley, New York, NY.

Findlay, John M. (1986). *People of Chance: Gambling in American Society from Jamestown to Las Vegas*, Oxford University Press, New York, NY.

Freund, J.E. (1973). *Introduction to Probability*, Dover Publications, New York, NY.

Griffin, Peter A. (1999). *The Theory of Blackjack*, 6th ed., Huntington Press, Las Vegas, NV.

Griffin, Peter (1991). *Extra Stuff: Gambling Ramblings*, Huntington Press, Las Vegas, NV.

Griffin, Peter A., and John M. Gwynn (2000). "An Analysis of Caribbean Stud Poker," in *Finding the Edge: Mathematical Analysis of Casino Games*, Institute for the Study of Gambling and Commercial Gaming, University of Nevada, Reno, NV.

Gullo, Nick (2002). *Casino Marketing*, Institute for the Study of Gambling and Commercial Gaming, University of Nevada, Reno, NV.

Humble, Lance, and Carl Cooper (1980). *The World's Greatest Blackjack Book*, Doubleday, New York, NY.

Kilby, Jim, and Jim Fox (1998). *Casino Operations Management*, Wiley, New York, NY.

Ko, Stanley (1999). *Mastering the Game of Three Card Poker*, Gambology, Las Vegas, NV.

Ko, Stanley (1997). *Mastering the Game of Caribbean Stud Poker*, Gambology, Las Vegas, NV.

Ko, Stanley (1997). *Mastering the Game of Let It Ride, Gambology*, Las Vegas, NV.

Lehman, Rich (2002). *Slot Operations: The Myth and the Math*, Institute for the Study of Gambling and Commercial Gaming, University of Nevada, Reno, NV.

Levinson, Horace C. (1963). *Chance, Luck, and Statistics*, Dover Publications, Mineola, NY.

MacDonald, Andrew (1999). "Player Loss: How to Deal with Actual Loss in the Casino Industry," in *The Business of Gaming: Economic and Management Issues*, (Eadington and Cornelius eds.), Institute for the Study of Gambling and Commercial Gaming, University of Nevada, Reno, NV.

McDowell, David (2004). *Blackjack Ace Prediction*, Spur of the Moment Publishing, Merritt Island, FL.

Mezrich, Ben (2002). *Bringing Down the House*, The Free Press, New York, NY.

Millman, Martin H. (1983). "A Statistical Analysis of Casino Blackjack," *American Mathematical Monthly*, 90, pp. 431-436.

Nestor, Basil (1999). *The Unofficial Guide to Casino Gambling*, Macmillan, New York, NY.

Nevada Gaming Control Regulations (NGC Reg.), Nevada State Gaming Control Board, Carson City, NV.

Nevada Gaming Law, 3rd ed. (2000). Lionel Sawyer and Collins, Las Vegas, NV.

Packel, Edward (1981). *The Mathematics of Games and Gambling*, The Mathematical Association of America, Washington, D.C.

Pavalko, Ronald M. (2000). *Risky Business: America's Fascination with Gambling*, Wadsworth, Belmont, CA.

Paymar, Dan (1998). *Video Poker – Optimum Play*, ConJelCo, Pittsburgh, PA.

Reith, Gerda (1999). *The Age of Chance*, Routledge, London.

Scarne, John (1980). *Scarne's Guide to Modern Poker*, Simon & Schuster, New York, NY.

Scarne, John (1974). *Scarne's New Complete Guide to Gambling*, Simon & Schuster, New York, NY.

Sklansky, David (1999). *The Theory of Poker*, 4th ed., Two Plus Two Publishing, Henderson, NV.

Taucer, Vic and Steve Easley (2003). *Table Games Management*, Institute for the Study of Gambling and Commercial Gaming, University of Nevada, Reno, NV.

Thorp, Edward O. (1984). *The Mathematics of Gambling*, Gambling Times, Hollywood, CA.

Thorp, Edward O. (1966). *Beat the Dealer*, Vintage Books, New York, NY.

Vancura, Olaf, Judy A. Cornelius, and William R. Eadington (eds.) (2000). *Finding the Edge: Mathematical Analysis of Casino Games*. Institute for the Study of Gambling and Commercial Gaming, University of Nevada, Reno, NV.

Vancura, Olaf (1996). *Smart Casino Gambling*, Index Publishing Group, San Diego, CA.

Von Neumann, John and Morgenstern, Oskar (1944). *The Theory of Games and Economic Behavior*, Princeton University Press, Princeton, NJ.

Weaver, Warren (1982). *Lady Luck: The Theory of Probability*, Dover Publications, New York, NY.

Wilson, Allan (1970). *The Casino Gambler's Guide*, Harper and Row, New York.

Wong, Stanford (1995). *Basic Blackjack*, Pi Yee Press, La Jolla, CA.

Wong, Stanford (1994). *Professional Blackjack*, Pi Yee Press, La Jolla, CA.

Wong, Stanford (1993). *Optimal Strategy for Pai Gow Poker*, Pi Yee Press, La Jolla, CA.

Zender, Bill (1999). *How to Detect Casino Cheating at Blackjack*, RGE Publishing, Oakland, CA.

Zender, Bill (1990). *Card-counting for the Casino Executive*, Bill Zender, Las Vegas, NV.